# 台灣形象設計年鑑

台灣形象
策略聯盟

走過20世紀末形象識別各顯崢嶸的時代，迎向21世紀整合形象策略的運籌趨勢時，台灣形象設計年鑑的付梓出版，應該是適時的回顧與見證。

1970年前輩設計家楊夏蕙創組超然製作群，首開先河導入視覺系統整合的CI設計，並在超然職訓班開設VI（Visual Identity）課程。

1991年台灣形象策略聯盟，從企業識別系統的CI，整合營企、行銷、廣宣，擴大提升為「企業形象策略」的CI（Corporate Image Strategy），以及跳脫單純經濟面的企業界定，轉化為「溝通形象策略」的CI（Communication Image Strategy）。

本年鑑共收錄了100件案例作品，這僅是台灣形象策略聯盟這些年來所輔導、執行的部份個案，並不代表全台灣CI工程的全貌。然而所包容不同多元類型的案例，以及執行效益所獲得的肯定，已經足以呈現一定的觀摩參考價值。

從行銷與溝通的立場來看CI，我們強調不是單純的視覺識別設計，而是符合實質效益整合的「形象策略」，也是台灣形象策略聯盟所堅持定位與致力發展、努力的目標。

不受零散作業或瑣碎業務的干擾，全心全力所累積的形象策略專業，書面上所呈現的大體仍僅止於視覺表現。雖然已經在每一案例中盡量就策略面的規劃與導入做解析，但從純設計角度是否能夠獲得感應或認同？或許因人而異。

相知相屬，溝通共識，是我們和每一業主合作愉快以及受到肯定和尊重的因素。100件個案，總合在國內外各項評比，已獲得了超過200個獎項。主客觀的條件能夠並存要求，則是自我營運策略的考驗，更是最具體的服務優質。

不孤芳自賞，不自我陶醉，平實地接納務實需求。這些案例作品，有業主需求的實質效益，也有設計家（策略者）的創作尊嚴。至於它的成熟度、參考值，幾許？還盼望諸多先進同業不吝指正。

林采霖

台灣形象策略聯盟 營企總監

不 是 美 工 設 計 、 不 是 廣 告 設 計 、 不 是 印 刷 設 計 ， 符 合 實 質 效 益 的 整 合 形 象 策 略 才 是 我 們 的 專

是美工設計、不是廣告設計、不是印刷設計，符合實質效益的整合形象策略才是我們的專業

## 群策群力的資源整合策略
# 台灣形象策略聯盟

**■導入緣由：** 1971
整合人力資源，發揮群體效益，就原有的工作室，轉化為群體事業組合。

**■導入需求／目的：**
配合廣告與設計業界整體的互動發展，因應職場人力需求，協助政府推展職業教育，加強美工人才的職前訓練。以群體的組合力量，發展群體事業。針對培訓人才，提供實習與就業機會。

**■規劃內容：**
1. 事業標誌設計
2. 群體服務標章規劃發展
3. 事業識別系統規劃設計
4. 群體識別系統規劃設計

**■執行策略／設計理念：**
群策群力，遵崇理念，虛懷若谷，奮而不懈以策群力、創新意的精神理念，發展新的識別系統，建構自我行銷的形象策略，主動參與推動各項相關學術活動。讓美工藝術創作的優越專長昇華，使成一股「服務」的巨大熱流，發揮群體的心智和貢獻，獲取應得的肯定與讚譽。

**■導入效益：**
由於群體的組合及群體事業有效的經營，使得人力、物力趨於靈活運用，發揮了資源整合的服務效益。多年來持續受到各級單位及相關業界的信賴，一直是舉足輕重的策略兵團。

**■獲獎記錄：**
1. 2000北京國際標誌雙年獎銀獎

業主：超然製作群·台灣形象策略聯盟
規劃單位：超然美術綜藝公司
　　　　　楊夏蕙設計事務所
專案總監：楊夏蕙
創意指導：楊夏蕙·楊宗魁
執行企劃：金麗雲·林采霖
標誌設計：楊夏蕙·楊宗魁
基本要素規劃設計：張遠錫·楊景超
應用系統規劃設計：楊宗魁·侯純純

超然美術室
· 1967

超然美工職訓班
1970

↓　　　　　　　↓

超然美術綜藝公司
1970

超然製作群群誼會
1971

↓　　　　　　　↓

台灣形象策略
顧問公司
1990

超然傳播藝術
函授學校
1982

台灣形象策略聯盟
1991

1967年，超然美術室成立，1970年改組為超然美術綜藝公司，同時開辦美工職訓班，並導入識別系統。1971年，就培訓人才整合組成超然製作群，開始配合政府單位加強美工專業人才培訓及辦理各項學術交流活動。同時因應業界之需求，提供人力資源與作業支援服務。

不是美工設計·不是廣告設計·不是印刷設計
符合實質效益的整合形象策略才是我們的專業

超然美工職訓班於1971年即有VI課程，持續多年的識別系統概念及形象行銷策略，順勢轉型於1990年改組為台灣形象策略顧問公司，進而整合新一代人力及週邊專業資源，於1991年重組為台灣形象策略聯盟。

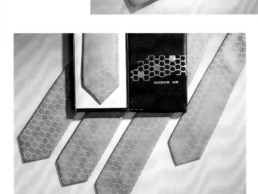

台灣形象策略聯盟因「策略」而「聯盟」，它是各取所需、成就分享，更甚於共同利益。其積極聯盟廣告、設計、公關、活動…各專業屬性之相關事業體，整合經營、市場、行銷、傳播四大專業領域，強調「策略整合、專業分工、多元服務」；經由策略聯盟公司的結合，對外所有的期望都是符合參與動機的規劃；其主要以「理念共識」為主，在專業屬性能力整合的合作中，所依恃的主要動力就是聯盟公司相互的信任、依賴與創造出的高附加價值。

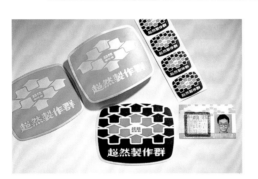

台灣形象策略聯盟是透過組織的程式及文化將資源轉換成獨特的能力，根據能量的擴散，進而擺脫既有的商業性設計業務，推動開創

了城市形象、觀光產業、農業品牌及文化創意產業形象…等多元市場力，創造了不同於常態的具體成效，再將創造的績效中有形、無形的資源整合轉換成如此循環以往，才能穩健生存並成長。重新回到策略的思考原點，突破以往侷限交情的網路束縛，擴大視界，設計業的未來才有更多的可能性；從只著重各自的利益，到合作競爭、共創未來，設計業需要有效交叉與融合。面對未來更激烈的競爭，設計專業要結合彼此的核心資源才能擁有競爭未來的能力，這絕不僅是只有技術能力上的分工。俗語說：「送人一魚，飽

餐一日；教人捕魚，終身不飢」；傳授經驗是彼此提昇能力最重要的一個環節。

　　台灣形象策略聯盟無論是組織運營、人才培育或與設計院校產學合作，其與其他組織最大差異點在於「將個別的單一優勢整合串聯為面的效益」；不僅在校教學，且延展至後續生涯規劃輔導，無止境的經營人力資源。亦即一般公司組織，大都只是在內部專業交流聯誼，其實各成員間也都因專業屬性重疊或理念不同，無法相互合作，只能自求多福，更別說提供全方位的資源與學校設計教育雙向互動。而台灣形象策略聯盟則能運用團隊整合效益，將不同專業屬性串連，不僅在設計業務上獲利，更重視及培養跨領域知識的吸納整合能力，強化策略經營，考慮長期的配合，並運用聯盟夥伴的

互補優勢，以降低成本擴大市場潛量，創造雙
贏或多贏的綜效局面；進而將此多元效益延展
至設計院校，進行完全整合輔導學習。

感恩、積極、關懷的全生涯事業

# 國寶人壽 · 國寶集團

■導入時機： 1994

面對日益競爭的市場及未來多元化的發展方向，如何以重塑企業新形象的經營策略來達成階段性目標。

■導入需求/目的：

1.凝聚內外共識，增加認同感與信賴感。

2.經營理念的整合與落實

3.塑造企業形象，提昇知名度。

4.激勵員工士氣，改造組織氣候。

5.企業文化的塑造與認同

6.永續經營與發展新事業領域

■規劃內容：

1.企業實態調查

2.GI觀念養成

3.GI共識養成

4.GI形象策略的擬定

5.GI經營分析整合

6.視覺識別系統建立

■執行策略/設計理念：

為實踐「永續經營」的承諾，引藉企業形象策略導入「飛天計劃」，對內以全方位的溝通來凝聚共識，統合各經營階層意識，更以「信賴國寶，富足美好」的標語來打動社會大眾的心。

■導入效益：

1.完全轉換陰宅事業的負面印象，成為公益、文化、藝術的推廣者。

2.導入一年，關係企業由3家成長到8家。

3.不再侷限福座本體，而拓展出厚生、養生、往生的全生涯事業。

4.統合整體的作戰能力，全方位集團形象的傳播效益。

■獲獎紀錄：

1.1993國家設計月優良形象設計獎

2.1995台北國際視覺設計展金獎

業主：福座開發股份有限公司

規劃單位：臺灣形象策略聯盟

執行單位：艾肯形象策略公司

專案總監：許蓓齡

輔導顧問：楊夏蕙

創意指導：魏　正

企劃指導：林采霖

藝術指導：靳埭強·劉小康

執行企劃：黃世匡

標誌設計：魏　正

吉祥物：黃國洲

基本要素規劃設計：黃國洲·李智能

應用系統規劃設計：黃國洲·李智能

　　國寶集團標誌以GLOBAL的字首G作為設計的題材，並將中國圖騰意向融入設計，以靈芝頭、如意紋象徵『吉祥如意』，與牡丹的『富貴無邊』有著異曲同工之妙。

　　結構上以四個連續圓弧代表『誠信、積極、永續、創新』的企業精神，並意謂處世圓融之本。線條上由遠至近的延續構成象徵傳承薪火、開創新局的企圖，亦有凝聚四方的意象。

　　循序漸進、生生不息、陰陽交融、四方逢源、眾志齊力、創新無限的集團標誌，自認依角度觀之，皆有無限延伸之象，象徵集團事業不斷前進之意。

國寶集團
福座開發

國寶集團
國寶人壽

國寶人壽　港府實業

國寶集團
大詰工程

國寶集團
港府實業

福座開發　大詰工程

國寶集團　國寶集團總管理處
台北市北投區三台街二段502號　電話:(02)894-5188　傳真:(02)894-5196

總管理處
通行證
國寶集團　貴賓證

國寶集團

北海福座從創立以來，即本著「誠信、積極、永續」的企業信條，競競業業，全心投入於商品內涵的精心規劃。帶動公司的高度成長之後，進而走向展現企業形象的現代之路，恰與時勢所趨不謀而合。

### 淡化殯葬．走出侷限

在大環境的衝擊以及企業本體的審慎評估，北海福座毅然投入CIS規劃工作，期望能結合現代設計觀念與企業管理實務，突顯出公司的經營理念與文化精神，從內而外煥然一新，使福座人在物質，精神上都達到高水準的品質。

初步瞭解企業上下的想法之後，決定從兩個方面入手：

一是繼續淡化殯葬意味

從大量的殯葬文化、宗教文化中感受到，把殯葬同中國傳統文化結合起來，把殯葬行業提升到文化層面上來，是一種很好的淡化方式，比如人們比較容易接受向宗教文化上的〝羽化升天〞，〝天人合一〞的思想。

二是要走出殯葬業的侷限

人的一生都有生老病死，人活著要做人壽保險，死了又要羽化升天，聯想到殯葬不過是人生旅程最後向往生過渡的一站。應當改變人們的觀念，明確它是人生旅程的一個環境，人的一生，生、老、病、死都是自然規律，應由此建立一種對人生的達觀意識。生，就要設法生活的富足美好，度過人生最美好的時光；老，就要做到老有所養，老有

所樂，安度晚年；病要有所醫，生活的幸福安康。往生(即死)也要創造一種吉祥如意、羽化升天的往生環境。

這樣，將人一生的厚生、養生和往生串連起來，做為一個全生涯的文化事業來經營，不僅可以改變殯葬業的形象，更可以解決永續經營的問題。往生是人的全部生涯的全生涯最後一個環境，殯葬也只是全生涯服務文

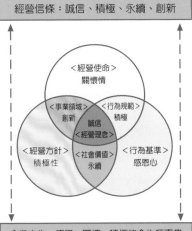

經營信條：誠信、積極、永續、創新

<經營使命>
關懷情

<事業領域>　　　<行為規範>
創新　　　　　　積極
　　　　誠信
　　　<經營理念>

<經營方針>　<社會價值>　　<行為基準>
積極性　　　　永續　　　　　感恩心

企業文化：感恩、關懷、積極的全生涯事業

化事業的一個組成部分，這就有助於企業內部達成共識，激勵員工積極性。這是一個創造性的串連，開發一項新事業的大膽構想。

### 飛天計劃．革新突破

而在整體計劃中，為了建立良好的內外部溝通識別作業，配合專案推行，並落實其決心與魄力，形成推動的精神共識，以一個貫穿整體CI計劃的「視覺識別符號及活動口號(Slogan)與手勢」串連推廣活動，促進計劃工作進度之速率，以期事半功倍，成功地完成「福座開發CI形象規劃專案」，塑造嶄新的企業形象。因此，CI推行委員會經過熱烈評估與分析討論，全體票選出「飛天計劃」為本專案計劃的名稱，本命名所代表的涵意是引借敦煌中「飛天」之象，表達福座開發對企業革新與突破的追求，寄望透過「內外兼修，表裡一致」的新形象，為再創另一成長高峰而努力不懈。

活動的標語口號：「推行福座心，獲得萬事興」並各有其配合手勢，藉以活絡組織氣氛、加強士氣及提昇使命感，將CI推廣的精神意念帶到最高點。另外，再根據命名的方向、意義及精神層面設計一系列「飛天計劃」

視覺識別符號與應用物品,更加強化本計劃重要性,並突顯專案帶給福座開發的新意念。

**國寶集團‧全生涯規劃**

過去福座在全體同仁的努力之下,締造了高知名度、高營業額,成為同業間的翹楚,「福座」二字已儼然成為納骨塔的代名詞。為了避免在設限於區域性納骨塔片面印象,所以採取「國寶」二字。在目標上,期望未來的企業格局越來越壯大,組織架構更加龐大,不在侷限於福座本體,而拓展出全生涯規劃的企業團體,使其業務同仁都能擁有多元化的商品、多元化的收入,進而提供多元化的服務。「國寶」,「國之瑰寶」正寓意著國寶的經營理念,再發揚中國傳統中的文化塊寶,商品的內涵意朝向國寶級的理想而充實;另一方面,「國寶」的英文〝GLOBAL〞代表

「全球性」的意思,亦期勉福座將往國際的舞台自在揮灑。

國寶集團透過CI形象專案─飛天計劃整合主體之經營共識,即從厚生、養生至往生到美化人生的生命事業。而國寶集團的社會價值正在提倡〝全生涯〞觀念,做好完整的規劃,實踐富足美好的人生。

在〝誠信、積極、永續、創新〞的經營信條引領下,國寶集團有了明確的經營理念

「實事求是,尊重感恩,關懷生命,開創價值」這十六個字就如同國寶箴言一般,是每一個國寶人應該謹記在心的理念及想法,對內除深植集團之心外,對外推及到企業體的親友、顧客及社會大眾。

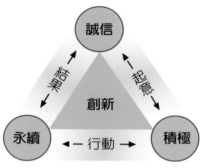

誠信
結果 ← → 起意
創新
永續 ← 行動 → 積極

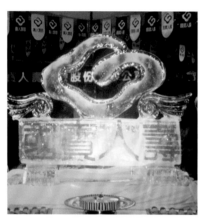

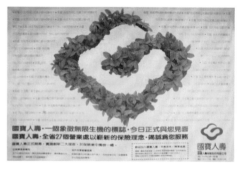

### 廣宣活動.文化行銷

創造富足美好的人生境界,提倡厚生、養生,達觀地對待人生,是一種積極地移風易俗的精神文化建設,應當把它推向社會,也為了把國寶集團的經營信條、經營理念和企業形象推向社會,為社會公眾所認知,從而提高社會知名度,又連續策劃了宣傳推廣和公關造勢活動,國寶集團也投入了巨大的財力、物力。

一系列的推廣活動都與國寶關懷、感恩、積極的企業形象相吻合。比如贊助"關懷殘障、孤兒愛心聯歡會"的召集;比如在國寶人壽保險公司正式成立,開業大吉之際,將"國寶一號"海上救生艇捐贈給三藝水上救生協會。在這一善舉活動中,把國寶:"心繫國寶,全力以赴","信賴國寶,富足美好"的對內、對外標語,一起推向社會,廣為人知。

最具代表性的活動是"國寶之夜暨國寶集團GI發表會"大約全天之內約3萬人次前往參觀,國寶形象推出大獲全勝,國寶的知名度大大提升,台灣報刊上頻頻發布國寶的信息。

### CI推展.群策群力

在這裡特別呼籲的是,CI的開發導入作業中30%是委託企業外部的專業顧問公司負責規劃,而實際的70%作業應由企業內部全體負責執行,雙方充分配合運作,方能完成本計劃,因此CI的成功需要全體員工的參與

及支持,在此關鍵的歷史時刻,團結一致,透過CI活動計劃的推展,群策群力,共同塑造新形象,迎向更美好的未來!

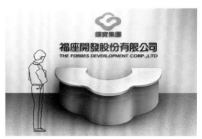

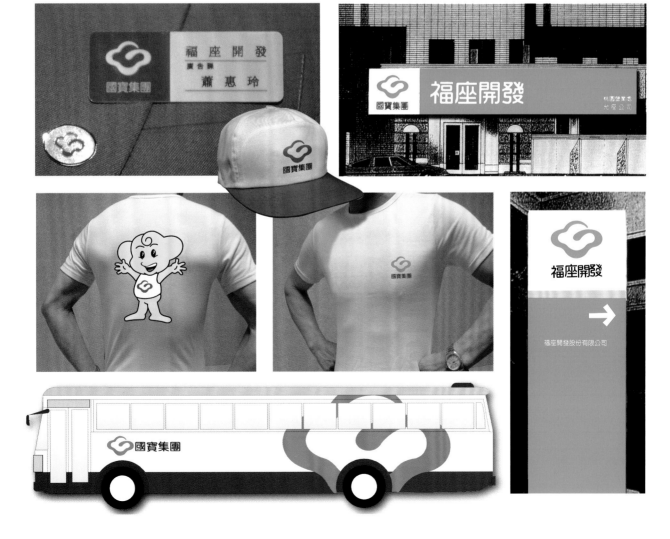

## 追求卓越、共創未來
## 王功堂集團・全國電子

■導入時機： 1995
二十週年慶時，再創起飛的機會點。

■導入需求/目的：
1.明確宣示全國集團的願景與目標
2.實踐企業永續經營、共榮共利的承諾。
3.凝聚全體上下之共識
4.開創全國新紀元

■規劃內容：
1.GI觀念溝通
2.GI意識創造
3.GI形象策略擬定
4.VI視覺建立
5.VI導入執行

■執行策略/設計理念：
為實踐企業永續經營、共榮共利的承諾，全國以投入「YES！運動」引導企業開拓形象行銷的嶄新紀元。並且以全方位溝通凝聚階層共識，統合關係企業資源，鞏固競爭優勢，確立市場定位，以宏觀的價值觀清楚定位出未來集團發展經營的契機與目標。

■導入效益：
1.二十週年慶成功展現新形象
2.全國集團展開多角化經營
3.建立全員強烈使命感

業主：全國電子專賣店股份有限公司
規劃單位：臺灣形象策略聯盟
執行單位：艾肯形象策略公司
專案總監：魏　正
輔導顧問：楊夏蕙
創意指導：魏　正
企劃指導：許蓓齡
藝術指導：陳　志
執行企劃：林采霖
標誌設計：陳　志
吉祥物：陳　志
基本要素規劃設計：陳　志
應用系統規劃設計：陳　志
※部份要素由業主提供

在造形設計及意義上，統籌王功堂集團各事業的共通性；在構思設計上，運用英文名稱ONKING與圓形結合的創意。

設計上將英文名稱融入圓形中做陰陽字體表現，代表王功堂集團積極、進取、突破現狀，寓有創新的經營理念，並以觀念嶄新的特質，契合社會的脈動。

全國從民國六十四年九月創立以來，始終秉持勤儉務實、穩紮穩打的本土化精神發展事業。目前不但已擁有多家關係企業，更享有「家電王國」的美譽，獨占鰲頭，可說是成績斐然。

然而，近年來台灣地區在經濟環境急遽變動的因素影響下，企業如何繼續保持競爭的優勢地位，並且同朝向國際化、多角化企業目標而努力，是值得深思的問題‥

因此，為迎接未來挑戰，落實經營目標，乃著手研擬重塑企業形象優勢之方案，慎重的將計劃專案名稱定為「YES！運動」，期盼此強而有力的名稱和口號，能夠振奮人心，凝聚同仁的士氣，為全國在最短的時間內，發揮群策群力精神，成功塑立嶄新且獨具魅力的優勢形象策略，達成永續經營的最高目標與整體效益。

全國電子專賣店
創潭門市

王功堂集團
全國電子專賣店股份有限公司
ONKING
總公司：台北市敦化南路 2 段105號 22 F
TEL：02-7013000（代表）　FAX：02-3256070

全國電子

SANYO　PIONEER　NEC
Panasonic　RICOH　SONY
aiwa　SHARP　TOSHIBA

**嶄新視野、巨擘未來遠景**

　　歷經二十年企業經營不斷開發建設與全員的努力投入，全國電子正面臨企業體快速的成長與市場愈趨劇烈的競爭壓力，因此，如何透過正確的規劃，來表現全國雄厚基礎及強化市場企業資源，已成為目前公司經營的重要方針。

　　因此，為因應市場變化及迎接未來的挑戰，在經營方針的指導下，全國選擇重塑企業形象的經營策略，毅然投入「企業形象策略 CIS：Corporate Image Strategies」規劃工作。期望能結合現代設計觀念與企業管理之實務，整合全國多元發展之經營理念與文化精神，並運用整體的傳播系統傳達給全國周遭的關係者（包括員工、消費者及社會大眾等），簡言之即是將心中理念（MI），透過行為活動（BI）及視覺傳達（VI）的規劃設計導入執行於全國的各個關係企業體中，進一步塑造商品品質的企業形象。

　　而在整體計劃中，為了建立良性的內外部溝通識別作業，配合專案推行，並落實其決心與魄力，形成推動的精神共識其規劃關係圖如下：

GIS

事 — BI 對外 活動環境化 → 週年慶活動 甄選活動 形象象徵 公共關係

人 — MI 對內 理念共識化 → YES!運動 GI觀念養成 意識創造 形象策略擬定

物 — VI 識別 設計整合化 → 集團標誌規劃 基本要素規劃 應用設計展開 形象手冊編輯

**凝聚共識，開創優質競爭契機**

　　全國創立至今已有一百四十家以上的直營門市店，且仍維持急速的擴展中，然而面對競爭激烈的市場及因應未來多角化的發展方向下，如何以重塑企業新形象的經營策略來達成階段性的目標，成為目前全國經營上的重要課題，這也是「YES！運動」全國GI形象計劃中重要的任務宗旨。

　　正如GI決委會總執行長邱義城常董所言：全國GI計劃之進行結果，非只是新的圖騰出現而已，還代表著在台灣國際經濟環境變化萬千下，全國將繼續保持競爭之優勢定位，而透過企業體之資源組織聯盟的整合，重新塑造全國集團形象，於市場上屹立不搖並朝國際化發展。而這偉大的重任緊緊地牽繫每位員工，相信在強烈使命感驅使下，全國定能共創未來，以達永續經營的最高目標與事業的另一高峰。

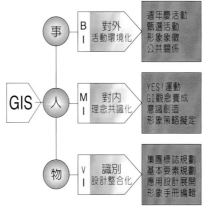
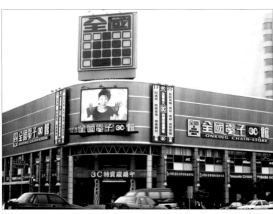

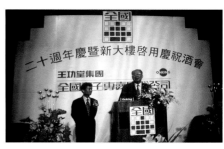

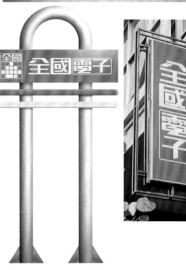

# 創立世界服裝品牌
# 大陸杉杉集團

■導入時機： 1994

自創品牌，創造中國人自己的西服概念，挑戰世界名牌。

■導入需求目的：

1. 提高形象度
2. 提升產品面
3. 集團化發展

■規劃內容：

1. 企業實態調查
2. GI決策委員授課
3. VIS系統規劃
4. 311杉杉集團CI發表會
5. 312植樹節公益活動
6. 第四屆杉杉服裝節規劃

■執行策略設計理念：

1994年6月28日，杉杉集團有限公司正式成立，並進行了盛大的杉杉集團GI標誌發表會，向社會公眾廣泛告知新的集團標誌，同時，通過建立GI走廊和全體員工累計平均8小時的培訓，使廣大員工深感企業發展的力量和發展即將進入一個新的高峰，集團員工的凝聚力和積極性進一步被激發起來，中短期企業發展戰略因為有了GI策略的指導也在密集的籌劃和確立，並透過強勢的創意的BI活動，展現其獨創性與成就性。

■導入效益：

1. 導入2年自1.8億至8.5億
2. 稅後利潤由0.4億至1.2億
3. 由股份制轉為集團後，股票上市
4. 股價創立中國股價10.88新高點
5. 全國成立50多個專賣店，500多個專賣廳
6. 全國成立18家分公司，發展20多個關係企業
7. 1995與杭州捲菸廠推出浙江最高檔次的「杉杉香煙」，至1996年為集團帶進數百萬的品牌授權費。

業主：寧波杉杉集團有限公司
規劃單位：臺灣形象策略聯盟
執行單位：艾肯形象策略公司
專案總監：魏　正
輔導顧問：楊夏蕙
創意指導：魏　正
企劃指導：林采霖
藝術指導：楊夏蕙
執行企劃：黃世匡
標誌設計：魏　正
吉祥物：唐唯翔
基本要素規劃設計：魏　正
應用系統規劃設計：魏　正
美工完稿：關玉群

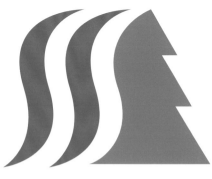

杉杉集團標誌以音譯Shan Shan及象徵中國特有「杉樹」CHINAFIRS作為設計題材外，並將大自然的意蘊融入設計，以"S"字體象徵生生不息，杉樹則有節節高昇之意。

結構上以兩個S作陰陽曲線之拓展變化，意謂杉杉集團由單一西服品牌進入多元化的集團發展。而聳立挺拔的杉樹圖形，令人一眼即能聯想到杉杉從傳統到現代的結合，更象徵集團創新突破的成長，以實現杉杉創中國一流世界品牌的企業目的。

標誌色彩採用自然沈穩的青綠色與現代清新的水藍色搭配，令人耳目一新，生動有勁，象徵杉杉集團如青山綠水般永無止盡。

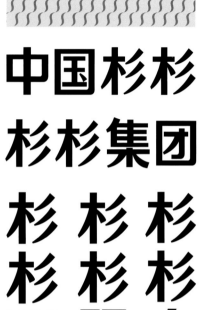

中国杉杉
杉杉集团
杉　杉　杉
杉　杉　杉
西　服　专
服　装　卖

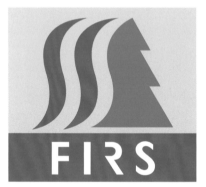

FIRS

FIRS

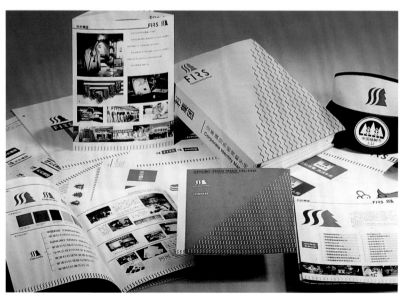

在市場經濟的時代，一個企業如果不能鮮明地表達個性，塑造良好的形象，注重與市場、社會保持一種良好的儲存和溝通關係，就不能使自身獲得好的發展，而且終將被市場和時代所淘汰，這是社會經濟發展的必然規律。

寧波杉杉集團正由於正確地認識了這一規律，把握住發展的機會，果斷地進行了GI導入和推廣，從而創造了杉杉的GI，使GI為杉杉發揮了其固有的巨大功效，創造了中國企業在GI導入和形象塑造領域的範例。

### 尋求突破·導入GI

1986年～1989年是杉杉的生存期，當時的杉杉名稱為：寧波甬港服裝總廠，以生產

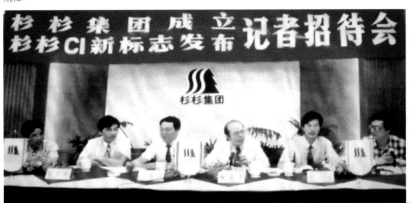

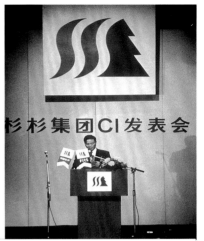

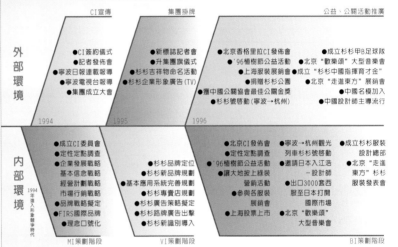

| | CI宣傳 | 集團掛牌 | 公益、公開活動推廣 | |
|---|---|---|---|---|
| 外部環境 | ●CI簽約儀式<br>●記者發布會<br>●寧波日報連載報導<br>●寧波電視台報導<br>●集團成立大會 | ●新標誌記者會<br>●升集團旗儀式<br>●杉杉吉祥物命名活動<br>●杉杉企業形象廣告(TV) | ●北京香格里拉CI發佈會<br>●'96植樹節公益活動<br>●上海服裝展銷會<br>●捐贈杉杉公園<br>●獲中國公關協會最佳公關金獎<br>●杉杉號啓動(寧波→杭州) | ●成立杉杉甲B足球隊<br>●北京"歡樂頌"大型音樂會<br>●成立"杉杉中國指揮育才金"<br>●北京"走進東方"展銷會<br>●中國名模加入<br>●中國設計師主導流行 |
| | 1994 | 1995 | 1996 | |
| 內部環境<br>(1994年進入形象競爭時代) | ●成立CI委員會<br>●定性定點調查<br>●企業發展戰略<br>　基本信念戰略<br>　經營計劃戰略<br>　市場行銷戰略<br>●品牌戰略擬定<br>●FIRS國際品牌<br>●理念口號化 | ●杉杉品牌定位<br>●杉杉新品牌規劃<br>●基本應用系統完善規劃<br>●杉杉專賣店規劃<br>●杉杉廣告策略擬定<br>●杉杉路牌廣告出擊<br>●杉杉新識別導入 | ●北京CI發佈會<br>●定性定點調查<br>'96植樹節公益活動<br>●讓大地披上綠裝營銷活動<br>●參與各服裝展銷會<br>●上海股票上市 | ●寧波→杭州觀光列車杉杉號啓動<br>●邀請日本入江浩一設計師<br>●出口3000套西服至日本打開國際市場<br>●北京"歡樂頌"大型音樂會<br>●成立杉杉服裝設計總部<br>●北京"走進東方"杉杉服裝發表會 |
| | MI策劃階段 | VI策劃階段 | | BI策劃階段 |

加工香港蘋果牌服裝為主，無自己品牌；1989-1993年是杉杉的成長期，杉杉品牌進入中國10大服裝行列-杉杉SHANSHAN；1994年杉杉進入發展期，通過GI的導入，邁入形象競爭時代。

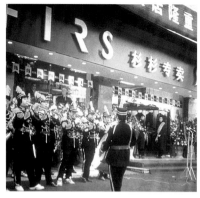

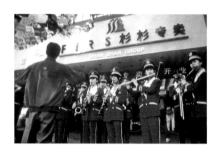

1994年6月28日也是一個里程碑，它標誌著杉杉從品牌期全面進入形象期，在短時間，全國範圍內的電視報紙廣告、燈箱、霓虹等都換成了統一的面貌出現，企劃形象的推廣宣傳全面啟動。

在銷售方面，加大了推行企業新形象的力度，以《專賣店(廳)手冊》來要求各地的專賣店(廳)服務，從顧客走進店門到送顧客離去，從員工到店裡準備營業到下班離去，都有明確的規定，使全國各地的消費者都能享受到杉杉統一、規範的優質服務。

### 重塑形象·全面啟動

集團確立了"立馬蒼海，挑戰未來"的企業精神和"奉獻摯愛，瀟洒人間"的品牌宗旨；確立了"我們與世紀的早晨同行"這一對外訴求標語。因而，從自身的品牌訴求出發、緊扣二十一世紀"環保、生態平衡、綠化"的世界性主題，把杉杉品牌提升到愛人類、愛地球與人類生存處境息息相關的高度，確切了杉杉企業及品牌在社會中的位置和宣傳定位。

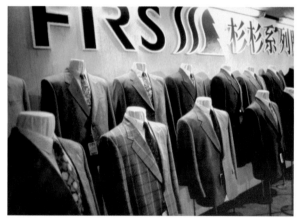

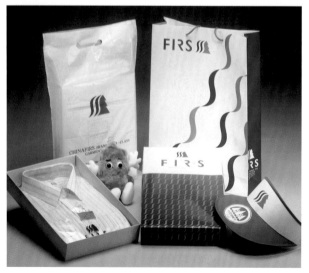

### 層層推進‧環保藝術

95年3月初，杉杉推出了精心設計，由環環相扣的三個環結組成的BI行動。首先，在北京香格里拉飯店舉行了以"我們與世紀的早晨同行"為主題的GI發表會，第二個環結是當晚杉杉集團和中央電視台聯合推出95植樹節大型文藝晚會--"我愛這綠色家園"。第三個環結是杉杉獨家贊助的以綠化為主題的全國性海報張貼，贈送綠化宣傳品活動，從而把此次GI行動推向高潮，讓更多的人來關心綠化環保問題，讓更多的人知道杉杉的企業行為，從而提升企業形象。

### 羽翼漸豐‧形象價值

憑藉導入GI的擴張效力，杉杉集團以服裝、服飾為基礎產業，迅速向金融、證券、交通運輸、房地產、高新技術和文化藝術等產業拓展，目前已在全國建立分、子公司48家，遍及大中城市的專賣店(廳)近500家，營業面稱30,000平方米，形成了自成一體的強大的市場網絡。杉杉集團的銷售額也從93年的2.54億元迅猛上升至95年的8.5億元和96年的13.5億元。

杉杉集團的GI導入，創造了中國式的GI，富於鮮明的民族特色，成為中國GI領域的範例。

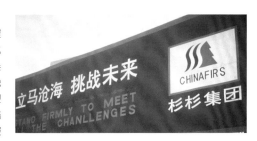

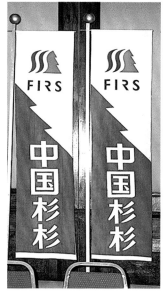

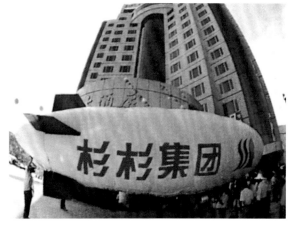

綜合性的多元化跨區域之企業集團

# 深圳華僑城集團

■導入時機： 1995

在即將進入跨世紀的第二個十年之際，基於市場面跨區域經營發展趨勢所需，子公司知名度高於母公司現況問題考量，決定全面導入GI。

■導入需求/目的：

1.提高全中國形象知名度

2.進行城區環境美化識別

3.吸引全球華人、外商投資

■規劃內容：

1.定性訪談、定量調查

2.GI策略研討營

3.集團形象識別系統規劃

4.十週年慶活動策劃

5.媒體廣宣策略

■執行策略/設計理想：

「齊心飛騰、面向未來」飛騰工程是華僑城GI導入的方向，以「同根同心、求實求是」為企業文化內涵，並以現代化的行為規範「誠信、務實、效率、文化」提高員工工作態度；而企業行銷以品牌化為依歸「規劃領先、規模經營、形成特色、奉獻精品」。

■導入效益：

1.重整經營領導班子共識

2.明確集團總體戰略目標方向

3.集團形象識別嶄新塑造

4.城區企業文化指標完成

5.十週年慶典圓滿成功

業主：深圳特區華僑城經營發展總公司

規劃單位：臺灣形象策略聯盟

執行單位：艾肯形象策略公司

專案總監：魏　正

輔導顧問：楊夏蕙

創意指導：魏　正

企劃指導：許蓓齡

藝術指導：楊夏蕙

執行企劃：林采霖

標誌設計：陳　志

吉祥物：陳　志

基本要素規劃設計：陳　志

應用系統規劃設計：陳　志

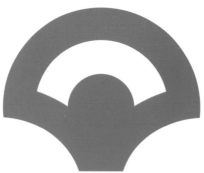

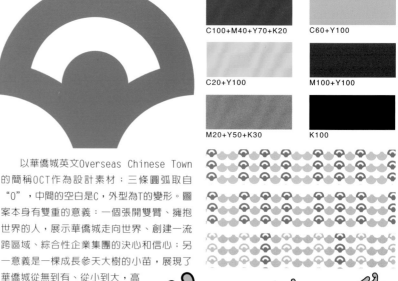

C100+M40+Y70+K20　　C60+Y100

C20+Y100　　M100+Y100

M20+Y50+K30　　K100

　以華僑城英文Overseas Chinese Town的簡稱OCT作為設計素材；三條圓弧取自"O"，中間的空白是C，外型為T的變形。圖案本身有雙重的意義：一個張開雙臂、擁抱世界的人，展示華僑城走向世界、創建一流跨區域、綜合性企業集團的決心和信心；另一意義是一棵成長參天大樹的小苗，展現了華僑城從無到有、從小到大，高速成長的創業歷史和蓬勃生機。將中國風格的扇形外觀，以其開放型的設計，預視華僑城未來發展的廣闊前景。整個標誌既展現出華僑城人「中國心、世界情」的博大胸襟，又反應了華僑城人「寸草心、手足情」，立志回饋社會的美好情懷。

华侨城　深圳特区华侨城经济发展总公司
Shenzhen OCT Economic Development Co.

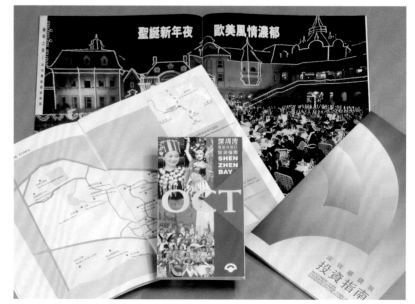

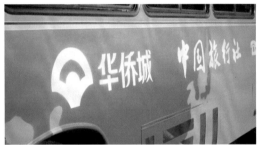

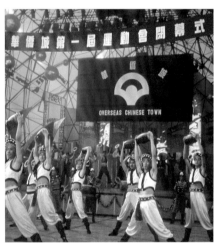

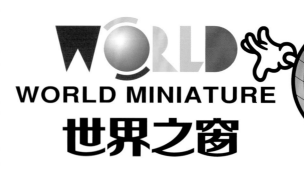

## 我就是一個景點
# 深圳世界之窗

**■導入時機：** 1996
面對競爭對手挑戰，在第二次創業的新里程碑的起點時導入CI。

**■導入需求：**
1.市場日趨成熟化，鞏固客源開發新市場。
2.確保一流形象，突出高品質景區形象。
3.以行為規範落實經營理念。
4.從整體優質服務來提昇經營績效。

**■規劃內容：**
1.CI工程命名
2.CI共識營
3.VI識別系統規劃
4.BI行為規範訓練

**■執行策略/設計理念：**
世界之窗的導入重點是以BI（行為規劃）推廣落實企業經營理念，以企業文化來推動並完善企業責任，最終用提高整體優質服務來提昇經營績效，因而建立世界之窗的服務體系，必須培養出高素質、訓練有素的人，這將是企業最大的特色。

**■導入效益：**
1.塑造世界之窗二次創業全新面貌
2.整合企業發展戰略，明確經營目的
3.完善行為規範制度與管理模式建立
4.提高顧客滿意之優質服務體系
5.CI導入獲80%以上員工認同與滿意

業主：深圳世界之窗
規劃單位：臺灣形象策略聯盟
執行單位：艾肯形象策略公司
專案總監：許蓓齡
輔導顧問：楊夏蕙
創意指導：魏　正
企劃指導：林采霖
藝術指導：陳　志
執行企劃：陳劍鴻
標誌設計：陳　志
吉祥物：陳　志
基本要素規劃設計：陳　志
應用系統規劃設計：陳　志
美工完稿：蔡書全

以世界之窗的英文單詞WORLD為創作素材，WORLD可解釋為世界、地球，所以在WORLD組成字母中，利用字母「O」設計為地球的造型，也達到視覺感強烈的效果。

就整體標誌而言，基本是表現豐富、活潑、親切的精神內涵，寓樂在景區、樂在休閒、樂在生活之意，希望藉由鮮明的設計表現，傳達世界之窗精益求精、創新突破、展現無限潛力的精神。

世界之窗是中國旅遊業當之無愧的名牌企業。世界之窗最初的定位就十分精彩，"世界五大洲人文景區樂園"，建造理念為"縱覽世界、薈萃精華、尊重歷史、突出重點"，"讓中國人了解世界，也讓世界了解中國"。世界之窗是中國第一個、一流的主題公園。由香港中旅集團和華僑城集團共同投資6.5億元人民幣興建的。

世界之窗的成功，也引來了不少的跟風者，他們效仿世界之窗的"世界觀"大建同類的主題公園。周邊地區就有廣州的"世界

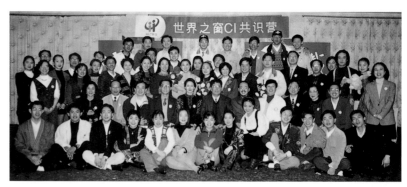

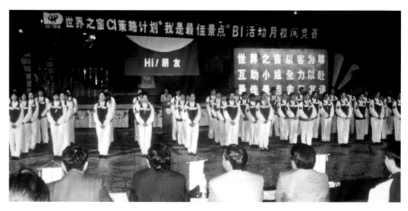

大觀"、蘇州的"未來農場"、成都的"亞洲公園",還有北京的"世界公園"。

## 導入CI·迎接挑戰

面對激烈的市場競爭,包括未來商戰無國界的世界發展趨勢,也出於處在第二次創業的新里程碑的起點,世界之窗的決策者決心導入CI,用新的戰略理念共識,來一次創造刷新,凝聚全體職工的意志,共同塑造一流的企業形象,迎接來自四面八方的挑戰。

世界之窗導入CI不只是優化企業形象,而是要求高層面規範和提升管理水平和服務品質,延續其競爭優勢和市場號召力的理性選擇。世界之窗的決策層漸漸明晰:世界之窗就是要透過自己的優良服務,與世界各地的遊客成為真正的朋友,建立良好的關係,樹立中國人真誠、熱情、友好的形象。所以選用"HI!朋友,世界與你共遨遊"為活動口號。

## 深層體現企業的MI

共識營中共同開出的藥方,從理念定位到企業文化策略制定,都有新的內容、新的改變。每一個改變都意味著一個對舊的思想、制度的突破,都是一次破舊立新,企業新的精神風貌,新的氣氛,都來自這些改革、創新,這些創新包括:

1. 經營目的從"讓中國人了解世界"擴充為"了解世界,世界與您共歡樂"。
2. 經營方針從原來的"規模大、做工細、內涵深、氣氛佳"轉換成"開拓視野,寓教娛樂"。
3. 社會利益從"您給我一天,我給您一個世界"上升為"為國民創新休閒新文明"。
4. 經營定位重新定義為"世界先進,亞洲一流的文化主題樂園"。
5. 服務理念確定為"遊客至上,優質服務,精益求精"。
6. 經營理念更是高瞻遠矚地定義為"讓世界充滿愛"。
7. 企業文化指標則明確制定為"真誠親和、高效創新、完美精緻、顧客至尊",同時也擬定了企業標語:內部"我就是一個景點",外部"你給我一天,我給你一個美妙世界"。

從以上MI的定位中,了解MI是企業精神所在,是企業思維與意向的體現,是企業的心。

## 落實全員大培訓的BI

從世界之窗的實際出發,它的競爭優勢不在硬體;而取決於管理和服務,最切實可行的是企業行為的規範化,這是高品質的服務的關鍵。所以,世界之窗的CI策劃重點在BI部分。簡單地說就是通過嚴格的訓練,規範員工服務行為,在全員中確立"遊客第一"的必要觀念,以規範上至管理層,下至基層員工每一份子的服務行為來共同塑造世界之窗的整體優秀形象。

## 培訓體系·永續教育

更為重要的是,世界之窗領導層已認識到CI不是一次性戰略,企劃成果應當持續落實下去。BI工程順利完成,是落實經營理念,塑造企業良好形象的有效保證,而這些都是企業最可寶貴的無形資產。

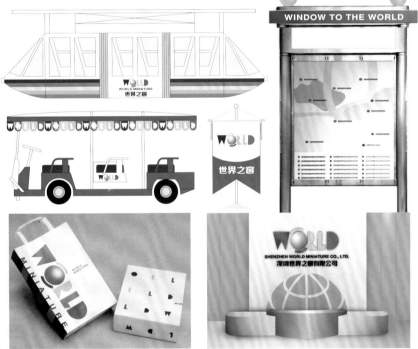

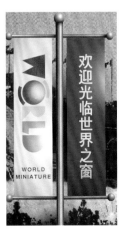

中國建材工業的一顆明珠

# 柳州柳泥集團

■導入時機： 1996
在國營企業轉換經營機制過程之際

■導入需求／目的：

1.以建立集團國際觀為使命、樹立全新形象。

2.重塑品牌、增強市場競爭力。

3.結合集團文化、提昇整體水準。

■規劃內容：

1.定性定點調查

2.CI訓練課程

3.CI策略研討營

4.CI特刊發行

5.VI識別系統規劃

6.BI行為規範訓練

■執行策略／設計理念：

在「峰登工程」充分溝通與共識，柳泥集團的嶄新形象如旭日東昇，並進入更重要的形象深化導入階段；秉持結構緊密，相互為用的中心思想，發展集團對外、對內的優勢策略，並在企業文化明確方向指標下，柳泥集團將呈現一流性、創造性、貢獻性的世界級企業集團新形象，擁有優強無比的競爭力。

■導入效益：

1.樹立全新集團形象與全廠風貌

2.整合擬定集團發展戰略計畫

3.領導班子經營共識鞏固建立

4.職工素質、意識逐步提高。

5.塑造嶄新企業文化新指標

業主：大陸柳州柳泥集團

規劃單位：臺灣形象策略聯盟

執行單位：艾肯形象策略公司

專案總監：魏　正

輔導顧問：楊夏蕙

創意指導：魏　正

企劃指導：林采霖

藝術指導：楊夏蕙

執行企劃：黃世匡

標誌設計：陳　志

吉祥物：唐唯翔

基本要素規劃設計：陳　志

應用系統規劃設計：陳　志

美工完稿：蔡書全

024

柳泥集團標誌設計、運用基本造型的結合，統籌兼具集團各事業的精神與共通性。

● 象徵太陽，有著積極、前進、精銳、確實的寓意，象徵企業充滿朝氣持續成長。

○ 代表全體職工堅毅、團結、同心協力、共創良機之企業精神。

■ 正方形結構，代表集團穩健、值得信賴、永續經營的企業形象，亦象徵集團四面八方多元化的發展，行銷國際。

YFC
柳泥集团

柳州魚峰水泥集團有限公司（柳州水泥廠）位於廣西柳州市都太陽村鎮，下屬子公司有：大昌新型建材有限公司（中港合資）、勞動股務公司、社會股務公司、經濟技術開發公司，員工總數四千多人。目前，柳泥集團水泥年產超過一百八十萬公噸，生產塑料編織袋4000萬條，在全國同行中居前茅。

柳泥水泥廠是四十年的國有企業，也有一般國有企業的傳統與包袱，但在新一代的領導者的帶領下，有了一番新氣象，在市場經濟帶動企業革新潮流中，柳泥水泥廠儼然扮演同業中的領導者，充分體現「登峰工程」中已朗朗上口的標語「爭創一流、開拓八方」的宏觀精神。

## 登峰工程·胸懷抱負

最初在CI工程命名上，原以「通天」二字，寄極高的希望於工程，顯示通天的本事。

柳泥人則覺得齊天大聖能通天，航空部能通天，柳泥人更需要的是一種不畏艱難、勇於攀登的精神，表達永不止步，更上一層樓的決心。最後從王之渙《登鸛鵲樓》〝欲窮千里目，更上一層樓〞的詩句中演繹出〝登峰工程〞，表達了攀登高峰的胸懷抱負。

## CI研討營、轉變觀念

CI策略研討營中，學員們熱血沸騰、腦力激盪，給柳泥集團定位在：「國際化的綜

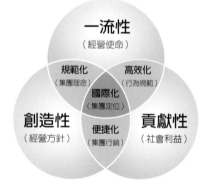

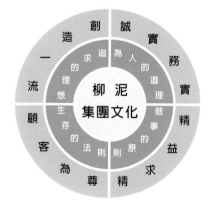

合性建材企業集團。而CI研討營中民主決策的方式，調查研究的方法，都引起柳泥人的興趣，亦很快吸收進自己的工作中去。

導入CI的策略研討營中，學員用腦力激盪的方法，創造出許多不同的行動方案。其中，CI委員在廠大門口迎接上班的職工，向職工問一聲〝早上好，你們辛苦了〞這是CI登峰工程提高職工意識的行動方案。活動開展後，他們發現其效果遠遠超出了活動本身，它讓企業領導有機會表達對職工的尊重和關心，同時也得到職工的真誠回報。職工帶著美好的情緒，愉快地投入工作，自然不同於勞動紀律檢查的滋味。

## CI法寶‧無比信心

導入CI時，透過內部訪談、問卷調查，歸納出柳泥的五大優勢與五大劣勢，其中在五大劣勢中有三條與人才有關：企業管理制度執行不力，缺乏高級專業管理人才及職工競爭意識薄弱。把劣勢變成優勢的關鍵是做人的工作。古往今來，舉大事者都以民為本。透過導入CI，柳泥發現廠內人才資源的豐富與珍貴，這是過去不曾發現的。

在導入CI的過程中，柳泥特別設計了一種生日卡，採用溫馨的奶油黃色，有一個鏤空的柳泥標誌，卡片裡裝有一張蛋糕票，憑這張票可以領到一個生日蛋糕。卡片上有紅底金字〝生日快樂〞，落款是集團董事長。試想，來自五湖四海的人們，當他們過生日的時候，得到這樣一份禮物，該是何等的溫暖欣慰！

在了解市場的過程中，柳泥人借鑒了導入CI時的一些方法，比如制定營銷計劃前的

市場調查、優劣勢分析，這樣就能從全局上把握變化，找到思路，提出有針對性的對策，靈活應變，揚長避短。不管市場形勢多麼險惡，市場環境多麼復雜，一定要方向明確，心中有數，科學決策，這是一個屢試不爽的法寶。

〝爭創一流，開拓八方〞的口號，使柳泥更明顯地感到：在溝通交流、凝聚共識的過程之中，擁有了同舟共濟的成就感，增強了迎接挑戰的無比信心。

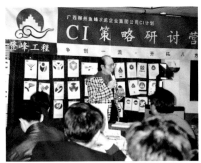

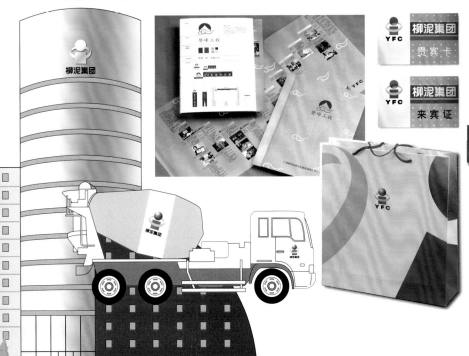

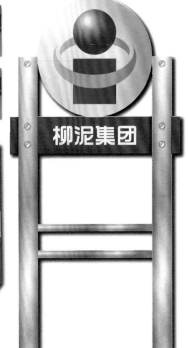

共創21世紀新形象加盟體系

# 台灣迪斯尼集團

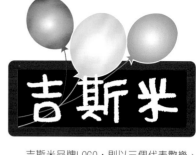

■導入緣由： 1998

台灣迪斯尼集團‧吉斯米精品世界總部缺乏整體營運策略，導致加盟店向心力不足，各自為政。

■導入需求/目的：

1. 突破經營瓶頸
2. 強化加盟形象識別
3. 凝聚加盟店向心力
4. 主管管理能力訓練

■規劃內容：

1. 集團形象識別系統規劃
2. 精品世界店面識別規劃
3. 年度活動行銷策略
4. 年度廣宣活動企劃

■執行策略/設計理想：

1. 導入完整的集團形象策略，統合集團母CI之十二大加盟體系識別形象，建立傳達印象的一致性。
2. 強化吉斯米精品世界店面形象與賣場規劃，吸引消費群，提昇營業額。

■導入效益：

加盟店半年內由原11家，成長為20家。

台灣迪斯尼集團標誌之創意來自米老鼠的耳朵造型，透過屬性單元體的表徵，不斷延展組成集團聯盟組織，整合資源，發揮多元化正面效果。

吉斯米品牌LOGO，則以三個代表歡樂、活潑、健康的汽球巧妙組成米老鼠造型意念，呈現多采多姿的兒童世界，而吉斯米標準字亦採手寫字體，自然純真傳達企業的精神與文化。

C30+M50+Y100

C10+M70+Y40+B10

C10+B50

C40+B50

1.C100+M100　　2.M100+Y100　　2.C100+Y100

1.C100+M100

2.M100+Y100

3.M100

4.C5+Y95

5.C75+Y100

業主：台灣迪斯尼集團

規劃單位：台灣形象策略聯盟

執行單位：楊景超設計事務所

專案總監：林采霖

輔導顧問：楊夏蕙

創意指導：楊宗魁

企劃指導：林采霖

藝術指導：陳清文

標誌設計：楊宗魁

吉祥物：徐欣行

基本要素規劃設計：楊景超

應用系統規劃設計：侯純純

不 是 美 工 設 計 、 不 是 廣 告 設 計 、 不 是 印 刷 設 計 ， 符 合 實 質 效 益 的 整 合 形 象 策 略 才 是 我 們 的 專

是 美 工 設 計 、 不 是 廣 告 設 計 、 不 是 印 刷 設 計 ， 符 合 實 質 效 益 的 整 合 形 象 策 略 才 是 我 們 的 專 業

老品牌新形象，魅力四射

# 豪山牌廚藝

■導入緣由： 1998
1. 董事長及新任總經理的企業再造，戮力革新。
2. 外貿協會的引薦及推動輔導。

■導入需求／目的：
1. 基於經營戰略─企業體質轉換的需求。
2. 基於行銷戰略─擴大競爭領域的需求。

■規劃內容：
1. 經營戰略明朗化
2. 品牌理念開發
3. 視覺形象識別設計
4. 形象識別手冊規範
5. 導入之後續製作及監督

■執行策略／設計理念：
1. 溝通共識、形象開發、識別具體化。
2. 以文化心、顧客心、經營心三心形象賦予豪山牌新形象定位基準，並據以展現簡潔、容易溝通、精緻而富全球性經營的形象力。

■導入效益：
1. 品牌脫胎換骨，廣受客戶、經銷商及店家的歡迎。
2. 使豪山的品牌形象與同業產生差異化、區隔化的競爭力。
3. 使企業更重視及呵護產品品質，並陸續獲得台灣精品及優良設計產品、風雲企業及消費者評鑑優良品牌等多項殊榮。

■獲獎記錄：
1. 1999國家形象設計獎金獎
2. 1999台灣設計月優良平面設計獎
3. 1999中國設計年鑑識別系統入選
4. 1999「中國之星」優秀標誌設計獎
5. 2000台北國際視覺設計展形象類金獎

業主：豪山國際股份有限公司
輔導單位：外貿協會設計推廣中心
執行單位：福康形象設計公司
專案總監：陳清文
輔導顧問：楊夏蕙・高玉麟
創意指導：楊夏蕙
企劃指導：林采霖
藝術指導：陳清文
執行企劃：仇新鈞
標誌設計：陳清文
基本要素規劃設計：陳冠丞・周燕明
應用系統規劃設計：陳冠丞・周燕明

豪山牌品牌標誌是以傳達群體互動、圓融和諧、精緻廚衛生活文化內涵三者融合的「山」元素，及「水」前進波動意象，並融入企業「三」心理念的「三」，發展而成「M」本體，象徵企業、品牌的創新、活力、成長與顧客導向的思惟觀。

傳達豪山牌品牌的新經營哲學─品味、藝術、生活的「文化心」；尊重、善解人意、滿意口碑的「顧客心」；健康（HEALTH）、樂觀（OPTIMISTIC）、榮耀（SUN）、具全球國際觀的「經營心」。文化心、顧客心、經營心，三心一體追求永續發展。

代表山的生活綠、及水的科技藍象徵豪山牌以提升廚衛精緻生活文化為發展動力，以重視產品智慧研發為精進根基。

1998年豪山牌新任總經理吳冰顏先生上任，是一位財經管理專家，因其原服務公司與貿協在同一棟大樓，自然非常熟悉貿協的功能與資源。在總經理與貿協的互動中，商業設計推廣組高玉麟專員，為其推薦品牌形象觀念，深得吳總經理之重視，隨後即請貿協代為推薦幾家可能合作的對象，最後由福康形象設計公司忠實而一針見血的對其原呈現之品牌形象過於保守與老態提出形象重整建議而獲得吳總經理及其經營主管們的一致認同、選擇合作，為其品牌新形象展開規劃。

VORKON在接到本案任務後，隨即在內部成立執行規劃小組，並邀請該聯盟策略顧問楊夏蕙先生擔任內部形象規劃之諮詢與審查督導，並策動豪山公司成立形象推動小組，成員包括股東層、經營層、業務、開發、企劃、行銷等單位主管以及貿協輔導單位全力投入豪山形象工程。

**經營戰略的調查、分析、歸納、整合**

基於形象展開的「戰略明確化、概念化」，為形象識別與展開的開發關鍵，以及形成良好的策略核心，因此規劃單位從企業的實態調查（內外部定性、定量調查、經營訪談），深入瞭解企業的優劣勢、服務印象、購買指標、整體對外形象、品牌競爭力、據以整合豪山的「主體表現、優良形象形成、

  三舍金屬股份有限公司
TRI SQUARE INDUSTRIAL CO., LTD.

好生活的靠山 客戶心・好品質・好靠山

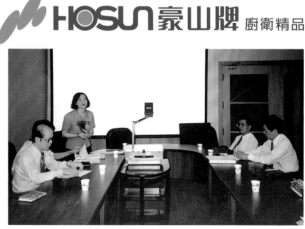

標示標準化」三層面的形象問題及一點突破的開發策略。

## 形象開發概念形成

　　豪山牌新形象規劃的重點，不單祇是為識別而識別，而是應從本質的多樣性再架構，使品牌的經營態勢能夠展現由內而外的精緻文化及競爭力掌握，營造簡潔、容易溝通、突破現狀劣勢的嶄新感受。在豪山的形象開發概念具體形成四個轉換簡述如下：

- ・事業的領域：由金屬製品到廚衛精品，國際化發展的多品項開發的轉換。
- ・經營的理念：經營心、文化心、顧客心的豪山。
- ・形象的定位：不祇是品牌，更是名牌的突破與建立。
- ・識別的統合：公司名由三舍金屬工業股份有限公司，更名為豪山國際股份有限公司。

## 識別主體的表現分析

　　根據豪山牌形象實態調查，從內外部喜好度、服務印象、購買指標及整體對外形象分析資料結果，發現豪山牌整體對外形象尚不至具負面比過高情形，而品牌知名度在業界亦享有「北XX 南豪山」之美譽，因此在品牌名方面並無不適問題。其次，基於導入前之背景需求及品牌的維護現況，舊有形象有其無法產生差異化效益的包袱。如標誌的時代感及代表性，如字體的意義，

## 豪山牌品牌新標誌設計意念展開圖

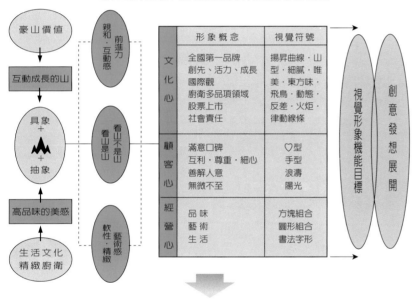

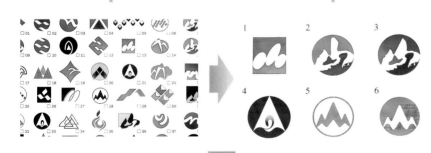

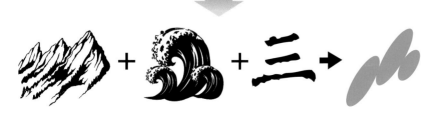

# 品牌開發概念

## Visual image =好生活的靠山

| 未來態勢 | 現有態勢 |

廚衛精品
多品項發展
精緻廚衛
生活文化

形象焦點

客戶心
好品質
好靠山

經營理念
行銷概念
資產應用
市場訴求

行為準則
對象訴求
商品計劃
廣宣策略

↓

1. 經營心的豪山，顧客心的豪山，文化心的豪山 → 形象基準
2. 豪山不祇是品牌，更是名牌 → 機能基準
3. 品牌個性化、企業品牌化 → 公司更名為豪山國際股份有限公司

如應用系統延展性不足問題，因此規劃單位據此擬定六點設計方案，提供豪山形象推動委員會決議。

1. 原「豪山牌」現有品牌名維持不變。
2. 原「豪山牌」英文名Great Mountain過於冗長，應重新命名。
3. 原「豪山牌」標誌與其他行業標誌有類似宣傳效益不高，宜重新設計。
4. 「豪山牌」標準色紅、綠二色與同業多個競爭品牌雷同，無法突顯自我品牌風格，宜重新設定。
5. 賦予「豪山牌」新的品牌價值觀。
6. 品牌標誌改善方案：

（1）原標誌精修，標準色不調整方案。
（2）原標誌不改，但標準色調整方案。
（3）依形象定位，重新展開新識別。

1-5點全部經豪山牌形象推動委員會無異議通過，第六點則採重新標誌設計方向規劃。

### 新形象識別規劃設計展開

豪山牌的品牌識別系統規劃，在標誌的設計題材上，突破以往一般「圖形山」的表現，而以「文字山」的概念及山、水波浪前進之意象，同時其最大的特色即在於簡潔單純化，令人祇要觀一眼即能印象深刻畫得出形來，這是豪山標誌能夠在形象的全面化展開，產生很強烈的風格一躍而成明星般的最大要因。

另外在品牌命名中，規劃單位亦從國際化經營角度，已具豪山中文諧音及富含簡短有內涵的英文意義，創造出HOSUN。整體的要素組合上的確比原先更活潑、更精緻、更跟得上時代脈動。色彩方面取藍、綠二色為品牌標準色，而這二色更是同業中所沒有的品牌色彩，因此區隔性更強。

### 應用系統發展

國內企業體在導入品牌形象往往只停留於基本要素的建立，其餘應用體系，則多未加以重視，或未加以規範，直接就交予廣告或設計公司任意發展，這對於品牌形象的建立實構成許多管理的困擾與傷害。豪山牌品牌新形象在應用體系規劃上即著眼於業務急切性、產品運用性與形象宣傳性，三個大方向優先考量，擬定應用規範內容。總計其規劃項目包括事物用品、員工制服、招牌外觀、公務車輛、產品面板設計、型錄風格、包裝紙箱等八大項，前後歷經六個月之規劃整合。

### 手冊編輯

有感於多數企業在導入後，因執行應用體

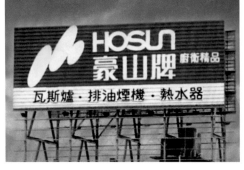

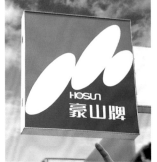

系龐大及執行過程亦有落差，因此規劃單位
在應用系統設計局部導入觀察二個月後，即
開始針對導入錯誤部分實地拍照，提出糾正，
並導入修正之手冊編輯工作及印製　BIS
DesignTree，而其手冊管理規範，從公司、
工廠之行銷、企劃、總務、採購、全省各地
分公司之銷售經理、乃至中國大陸之總、分
公司，亦因事前之充分參與及管理單位之監
督，而能在短期內，不因地而異，全面導入
應用。

**後續輔導**

　　豪山牌新形象自規劃到發表，不但在形象
令人耳目一新，更在新產品營銷訂單上屢創
佳績，現該公司更持續和福康形象設計公司、
貿協繼續配合後續輔導合作計畫，如國際化
品牌形象推廣、廠房環境規劃、工業產品設
計、包裝設計試驗、外銷體系建立等。該公
司之未來遠景，在品牌新形象工程之再造後
更是明顯可見，其效益亦深獲豪山同仁及公
司經營層之肯定。

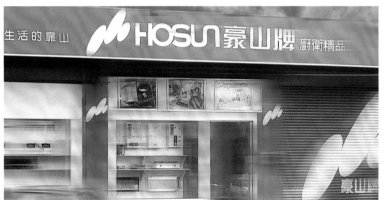

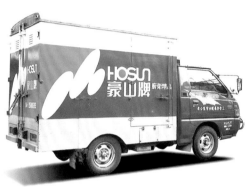

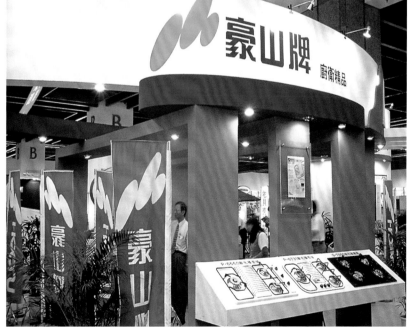

## 進軍國際市場的足下形象
# 尊龍亞銓公司

**■導入時機：** 1997
成立貿易公司，並準備進軍國際市場。

**■導入需求/目的：**
1. 建立鮮明視覺形象
2. 國外展場規劃
3. 提昇知名度

**■規劃內容：**
1. 標誌設計
2. VI系統規劃設計
3. 展場形象風格規劃

**■執行策略/設計理念：**
原本純外銷OEM的鞋廠（產品力），籌組亞銓貿易自行研發樣品，國際參展，接第一手訂單（行銷力），再透過VIS系統的規劃，塑造整體形象，並使業主瞭解自我品牌的效益性（形象力）。

**■導入效益：**
國際參展，展場形象識別鮮明，業績良好。

**■獲獎記錄：**
1. 1996首屆世界華人平面設計大賽入選獎
2. 大陸1997全國100件優秀標誌設計獎
3. 1999「中國之星」優秀標誌設計獎

業主：亞銓國際股份有限公司
規劃單位：台灣形象策略聯盟
執行單位：盤古視覺形象設計公司
專案總監：林采霖
輔導顧問：楊夏蕙
企劃指導：林采霖
標誌設計：楊夏蕙
基本要素規劃設計：楊景超
應用系統規劃設計：楊景超・涂以仁

以尊龍英文字首「S」「D」巧妙結合成鞋子意象，明確詮釋行業屬性，與積極突破的精神文化。而紅色表徵熱忱的服務，搭配研發創新的藍色，傳達其經營理念與願景。

以亞銓英文字首「A」為基本架構，表徵亞銓的國際宏觀與追求卓越的企業精神。太極意念的互動，明確傳達貿易的行業屬性，人盡其用、貨暢其流，以優質產品與服務，展現一流企業的氣勢格局。色彩上，則以科技、迅速的的藍色系，代表亞銓掌握國際脈動潮流與趨勢，引導流行、創新品味。

SUPER DRAGON
尊龍國際控股公司

亞銓國際股份有限公司
Asia Mate luternational Inc.

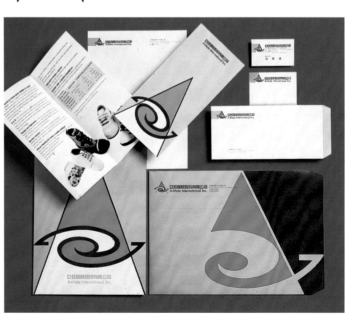

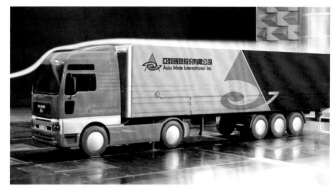

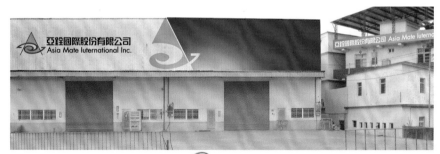

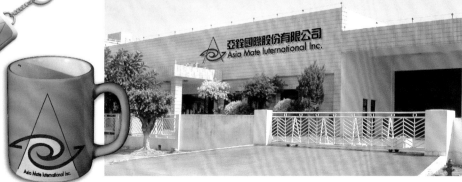

台灣最大的專業吸塵器公司

# 正制工業 · 吸易吸塵器

■導入緣由： 1996
適逢十週年與新廠落成，正式導入ALIGN品牌
形象策略。

■導入需求／目的：
1.將自有品牌ALIGN予以國際化
2.建立健全行銷體系
3.加強業務員銷售能力

■規劃內容：
1.ALIGN品牌中文命名
2.吸塵器產品命名
3.品牌識別系統規劃
4.新廠落成暨CI發表會活動策劃
5.CI行銷策略營
6.年度行銷策略輔導

■執行策略／設計理念：
針對商品之屬性，以「吸易」（吸得輕鬆又
容易）品牌突顯產品特色，並塑造具有趣味
性與話題性的吸易先生，神氣活現的精彩演
出，強化品牌形象。

■導入效益：
1.活化正制工業優勢資源
2.提高吸易吸塵器知名度
3.架構亞拓家電完整行銷體系
4.由單一產品（吸塵器）延伸至系列家電產品

業主：正制精密工業股份有限公司
規劃單位：臺灣形象策略聯盟
執行單位：樺彩企業設計公司
專案總監：陳建銘
輔導顧問：楊夏蕙
企劃指導：林采霖
藝術指導：江佳禧
執行企劃：簡秀華
標誌設計：吳淑滿
吉祥物：江佳禧
基本要素規劃設計：侯純純·吳淑滿
應用系統規劃設計：侯純純·吳淑滿
美工完稿：王宏珍

所謂規一制定圓；矩一圍成方，無規矩
則難以成方圓，因此每一個正制人均將規矩
存於心中，然後在每一個客戶心中留下完整
的方圓。

ALIGN品牌標誌即以英文品名為設計素
材，強化「A」之設計創意，展現「誠信正
直、圓融通達、突破創新、服務卓越」的方
圓精神與國際觀，明確傳達「正制人、正直
心、真摯情」的品牌形象策略。

①B80+C10　②C40+M75　③C60+Y70　④M10+Y70　⑤M50　⑥C60+M40

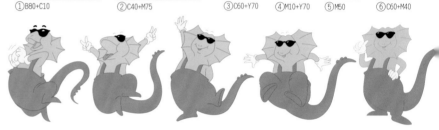

ALIGN MACHINE TOOL CO., LTD.
ALIGN 正制精密工業股份有限公司

吸易吸塵器　ALIGN 亞拓家電

ALIGN
ALIGN MACHINE TOOL CO., LTD.
正制精密工業股份有限公司

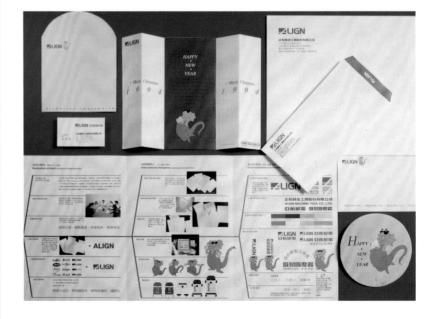

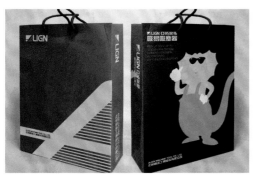

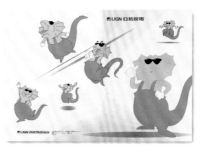
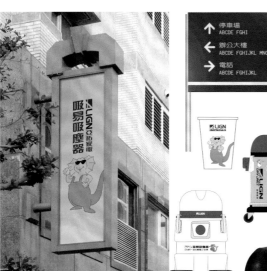

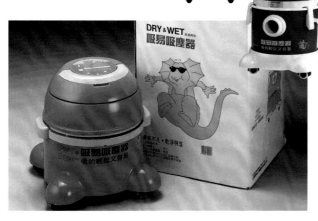

創新多媒體電腦伴唱機文化

# 點將家伴唱機

■導入時機： 1996

點將家多媒體電腦伴唱機新推出時

■導入需求/目的：

1.伴唱機第一品牌形象的塑造

2.建構全省經銷網路

3.強化經營行銷策略

■規劃內容：

1.點將家品牌識別規劃

2.全省銷售推廣企劃

3.媒體廣宣計劃

■執行策略/設計理念：

為提供安全便利，沒有負擔的休閒娛樂，規
劃點將家「DCO」品牌識別系統，並透過大量
媒體廣宣，提昇點將家知名度，引發國人對
多媒體伴唱機的需求，並透過強勢的促銷優
惠活動，達到全面行銷效益與獨特賣點。

■導入效益：

1.建立多媒體伴唱機第一品牌形象

2.全省佔有率高，普及率廣。

點將家標誌將中文「點將家」標準字符
號化，賦予音樂音符的屬性意象，搭配具有
現代感、資訊感的「DCS」英文品名，在將 "麥
克風" 擬人化為其專屬吉祥物，使歡樂、輕
鬆的形象自然呈現，建立強勢品牌架勢。

業主：點將家企業有限公司

規劃單位：臺灣形象策略聯盟

執行單位：長江廣告有限公司

專案總監：趙成年

輔導顧問：楊夏蕙

企劃指導：林采霖

執行企劃：游輝岳

吉祥物：黃素雲

基本要素規劃設計：黃素雲

應用系統規劃設計：黃素雲

※部份應用系統由業主另行發包製作提供

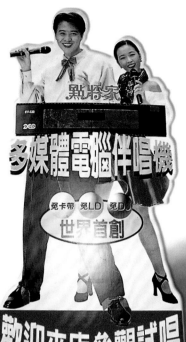

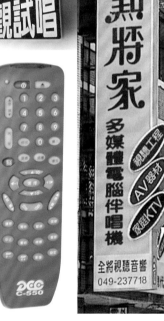

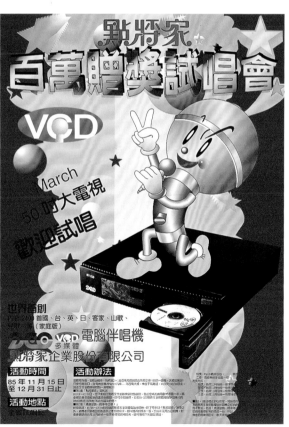

國際合作，征服色彩世界

# 友嘉科技DECAVIEW

■導入緣由： 1997

1. 集團新企業成立
2. 新事業、新品牌，國際化行銷導向。

■導入需求／目的：

1. 因應新品牌識別建立。
2. 展現專業、人性、國際風格之產品價值。

■規劃內容：

1. 品牌經營戰略擬定
2. 形象定位
3. 視覺識別系統規劃
4. 識別管理手冊編訂

■執行策略／設計理念：

1. 藉由經營戰略明確化，使該企業清楚認知該集團母CI不足以因應其新經營體系之品牌，宜以差異化型態導入獨立之品牌識別。
2. 國際合作、專業分工是現今BI新領域：1+1>2之潮流趨勢，本案在設計上取其國際合作各自獨特的優點，塑造界定DECAVIEW為友嘉國際科技之代理引進的美國品牌，使其品牌無包袱，展現優勢競爭力；另一方面使其品牌得以更具商品化延伸的張力及整合性。

■導入效益：

1. 擺脫集團之傳統事業包袱，促使其國外引進之顯示器產品，在品牌定位上展現美國專業品牌獨特個性。
2. 引進後，第二年躍升為國內三大專業顯示器指定購買品牌，專業市場通路鋪貨率百分之百達成。
3. 為國內企業開發品牌形象獲得良好效益的個案。

■獲獎記錄：

1. 第一屆大墩設計展標誌銀獎
2. 1999國家設計月優良平面設計獎
3. 1999中國設計年鑑標誌入選
4. 1999「中國之星」優秀標誌設計獎

業主：Decaview Professional Monitor
規劃單位：台灣形象策略聯盟
執行單位：福康形象設計公司
專案總監：陳清文
輔導顧問：楊夏蕙
創意指導：陳清文
企劃指導：林采霖
藝術指導：林欣德
標誌設計：陳冠丞
吉祥物：吳明洲
基本要素規劃設計：林欣德
應用系統規劃設計：林欣德
※部份應用系統由業主另行發包製作提供

以企業之英文字首「D」為Logo設計元素，結合了靈魂之窗—眼睛，及呈擴散排列的十全十美方塊，呈現豐富的色彩，DECAVIEW，能滿足使用者之視覺上的精準與舒適感，並得到消費者滿意的口碑與信賴。

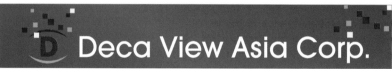

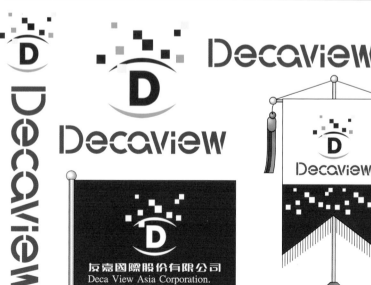

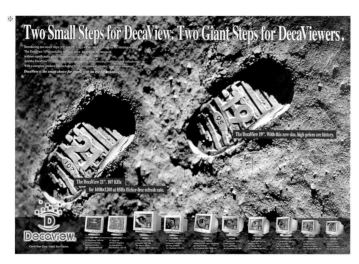

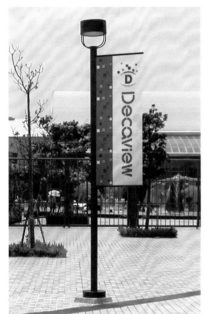

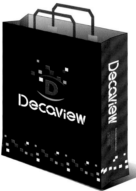

虛擬化網路行銷品牌和世界做生意
# 友嘉科技Decadirect

人性互動·生生不息！

■導入緣由： 1998
新通路事業領域擴張
■導入需求／目的：
網路商機、網路行銷互動需求
■規劃內容：
1.通路品牌戰略擬定
2.視覺識別建立
3.形象管理手冊編訂
■執行策略／設計理念：
以互動式網路行銷體為策略定位，在既有產品品牌建立之優勢下，藉力使力，創造一個虛擬化網路商店，品牌強調"國際化行銷與資源整合及多角化產品代理"，並根據此一原則，設計如旋轉互動的地球般的視覺型標誌與DECADIRECT文字品牌交互使用，讓溝通在易記、易讀、易寫下快速展開系列應用。
■導入效益：
1.開發創新通路KNOW-HOW，協助建立品牌優勢
2.整合事業資源再生
3.引領企業所事業發展
■獲獎紀錄：
1.1999中國設計年鑑標誌類入選
2.1999「中國之星」優秀標誌設計獎
3.2000台灣創意之星形象設計類金獎

Decadirect標誌設計是以傳達快速互動、資源整合的國際化直效行銷企業特性意念，在設計主題上以企業字首「D」展開，形成一運轉的人性化、親和力的球體，象徵著Decadirect的國際化觀點，運作生生不息，提供先知先進產品與服務，以人為本，引領科技行銷潮流。

Decadirect直效行銷科技（股）公司，由滿意的服務出發，提供新知及潮流領先的通路，導引出Decadirect代理銷售產品的信賴度與周延的服務口碑。

# Decadirect

## 友嘉直效行銷科技股份有限公司
### Decadirect Technologies Taiwan Corporation

業主：Decadirect Technologies Taiwan Corporation
規劃單位：臺灣形象策略聯盟
執行單位：福康形象設計公司
專案總監：陳清文
輔導顧問：楊夏蕙
創意指導：陳清文
企劃指導：林采霖
藝術指導：林欣德
執行企劃：仇新鈞
標誌設計：涂以仁、顏永杰
基本要素規劃設計：陳冠丞、周燕明
應用系統規劃設計：陳冠丞、周燕明

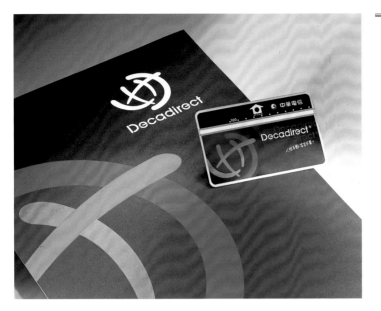

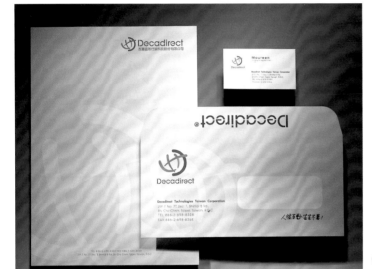

永遠進步·世界品質
# 永遠汽車材料公司

■導入時機： 1998
1.營業規模的擴大
2.同業導入形象效益的觸動

■導入需求／目的：
形象重整、國際化貿易競爭

■規劃內容：
1.觀念啓蒙—觀念溝通、戰略分析
2.溝通價值—戰略定位、形象識別設計
3.啓動實踐—行為規範、形象推廣

■執行策略／設計理念：
提倡新「工」哲學以鼓舞士氣，凝聚形象意
識，並作為形象開發之啓動力，在規劃永遠
的視覺形象系統上，則著眼於企業與品牌的
共有，以品牌為導向作為資源的整合與效益
的突破。同時為求形象的快速建立，以大膽而
具個性的藍、綠、紅色作為識別的風格。

■導入效益：
1.品牌形象，強烈而突出，彰顯企業的優勢。
2.促使品牌在間接貿易商樂意接受，在直接
  貿易的市場上也能快速擴張。

■獲獎記錄：
1.1999國家設計月優良平面設計獎
2.1999中國設計年鑑識別系統入選

業主：永遠汽車材料工業股份有限公司
規劃單位：福康形象設計公司
執行單位：福康形象設計公司
輔導顧問：楊夏蕙
創意指導：陳清文
藝術指導：陳冠丞
標誌設計：林欣德
吉祥物：陳冠丞
基本要素規劃設計：陳冠丞
應用系統規劃設計：周燕明

永遠汽車材料工業股份有限公司
YUNG YUAN AUTO PARTS INDUSTRIAL CO., LTD.

永遠進步·世界品質
YOUNG·ACTIVE·CONSUMMATE

永遠公司企業標誌是以公司企業名之英
文字首「Y」字為設計元素，並以傳達「企
業、員工、產品」三環緊密結合、環環相扣、
共榮發展、生生不息之精神意念融入造型本
體。整體寓意著─永遠進步、世界品質、創
造美好生活環境的企業使命感。

就色彩面而言：科技藍、成長綠、活力
紅，傳達永遠公司品質面、經營面、文化面
的創造與全力以赴！

會議室
Conference Room

總經理室
President Room

製造加工區 Business Division

WELCOME TO THE "YAC"

永遠汽車材料工業(股)公司
YUNG YUAN AUTO PARTS INDUSTRIAL CO., LTD.

## 永遠新形象定位及概念結構圖

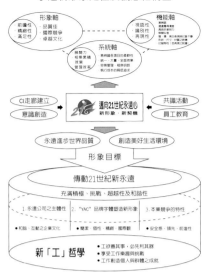

### 中小企業品牌戰略─信賴形象、口碑形象

　　台灣的中小企業，早期在「創造台灣經濟奇蹟」，甚稱最大功臣。由於他們的無孔不入，辛苦競爭，客戶至上，使台灣的貿易外銷成為OEM主流，創造許多銷售第一的傲人成果。然而激烈的市場進爭，迅速的開發，及供貨能力，卻也使得經濟奇蹟之餘，蒙上了仿冒王國、品質不良、低價經銷等負面形象。經過多年的 "MADE IN TAIWAN IS GOOD" 的努力，以及新經營價值的衝擊，台灣的中小企業開始重新省思，由生產製造導向，轉而為行銷導向，並開始重視形象設計的差異化及突破性的品牌經營。

　　永遠汽車材料工業股份有限公司，創立於1986年，多年來的努力，成為台灣前三大傳動軸製造公司之一，早期YAC品牌主要仍做為貿易商及經銷商的單純識別意義，而無正視其品牌形象所呈現的價值感為何？品牌的意識及表現對以製造生產體系為主的經營層而言，顯得既陌生又無暇顧及。近年來，由於直接貿易部門的成立，除了OEM體系的繼續經營外，也相繼為擴大市場而投入國外之設

點及展示銷售，促使了貿易部門的品牌形象意識，「產品好，但和國外品牌一比，價值感少了許多？」、「我們的產品客戶反應很好，但包裝反應很不好？」、「我的產品，客戶就是要殺價？」，直接而不斷地反應回總公司，這才使 經營層意識到品牌形象的問題，影響直接銷售的成績。

　　經過約半年的時間，永遠公司施明遠總經理，開始不斷觀摩多家企業導入CI及BI的過程及成果，並在友人實際案例的分享中，而有更深刻體會，及對品牌形象工程，感受強烈的革新意識，進而付諸行動，展開相關作業準備。

### 導入需求與對策

　　永遠公司很清楚而具體的歸納品牌形象的導入四項需求：
　・提高公司形象及產品價值。
　・提昇公司理念、文化，落實至全體。
　・內部員工向心力的凝聚及技術傳承之提升。
　・提昇公司擴大規模經營後的獲利能力。
　　永遠公司從友人的案例之實際效益、規範品質，非常欣賞。遂直接商請友人介紹為其公司規劃形象的設計公司，為永遠進行形象

規劃導入之作業。在一連串的訪談互動中，VORKON針對永遠歸納出的四項需求，檢討整理對應如下：
1. 永遠新形象展現，除了視覺面整理調整外，應在經營戰略、理念共識、行為轉換上予以重新整合架構。
2. 從經營戰略與CI啟蒙開端，作為形象的引導開發。
3. 從視覺面，快速及有效建立全面資源的整合，及獨特個性，品質價值的形象力。
4. 擬定形象工程的推動優先順序，持續經營。

### 規劃程序

　　以台灣的中小企業之規模，推動形象工程，雖有其急切必要性，然而在人力、

預算及執行内容等，事實上皆應充分評估其規劃程序與導入做法。以全面探討、重點突破、階段改變、持續輔導的對應療法，或許可為許多的規劃企業作為推動之參考。而本案之推動模式，除獲得永遠公司高度認同外，更讓永遠公司在全面作為上產生真正本質化提升效益。永遠公司以邁向21世紀永遠心為推動新形象之主題及「觀念啓蒙」、「發現價值」、「啓動實踐」三個階段步驟，藉以使形象推動工程更活潑、順暢以及具有願景企圖。在「觀念啓蒙」上又分為觀念引導方面包括成立推動委員會、生活化本質化的形象教育、形象走廊、意見箱設置、標語競賽等，讓絕大多數技術導向的"黑手"同仁更加容易溝通理解CI工程内容與目的；戰略分析方面包括永遠之經營、行銷、形象面的探討與整合報告。在「發現價值」上則包括建構企業戰略定位、設計政策及視覺設計基本要素、應用系統開發、規範等展開。其中

關於永遠新形象之視覺概念，經提報整合後根據企業戰略定位設定如下：
1.新形象要具有行業屬性。
2.新形象導入後，看起來要和國内外業界產品之格調比較起來，一點也不遜色。
3.新形象感覺年輕、時代感和積極性。
4.新形象要很有個性與獨特差異感。
5.新形象應具備新價值觀的宣示特色。
至於在「啓動實踐」上重點則在於企業文化上透過訓練、規章，不斷提倡新「工」哲學（工欲善其事，必先利其器、享受工作樂趣與挑戰、工作創造個人與群體之成就），形象推廣上以更用心之積極面展現永遠進步、世界品質之作為。

## 整體形象規劃重點與展現

以中小企業的規模，資源的重點掌握及優先實施是確保競爭力與長期經營的必要導入方式，而其規劃重點則應充分考量溝通的

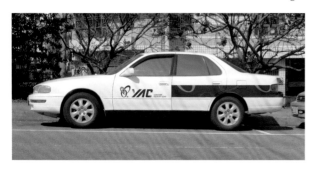

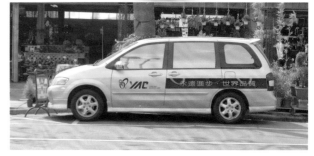

目的與溝通的表現方式，以及未來充分的延伸準備。因此，無論基本要素的標準化、延展性，應用系統的多元性、未來性及效益性皆為規劃重點。規劃單位在基本要素規範上考慮企業體的適用性與管理性，因此訂定的標準與使用原則較為廣泛，而強制在應用系統方面，則取得企業體的共識。由設計單位長期予以統合及管理諮詢，俾使形象達成一致水準。而且也在現有項目進行現狀機能，或廢止或改良或結合，減少不合理的長年浪費資源；在整體風格上，永遠的新形象，展現色彩強烈而獨特，以黑色構成識別的統合，不但和國內外品牌產生區隔，也營造出自我風格來，予人穩重中具活潑，理性中有感性。此點正是永遠YAC品牌在導入後踴躍而突出受歡迎的原因。

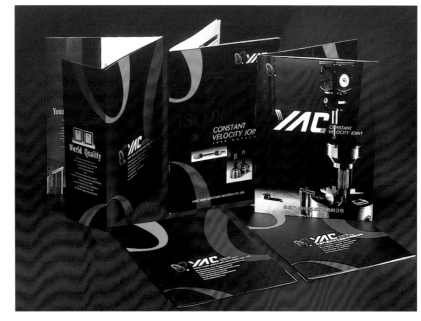

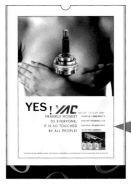

雙品牌策略聯手出擊
# NUERA新世紀汽車材料

■導入緣由： 1999
1.因應市場競爭，建構第二品牌，強化通路供
　應需求。
2.市場行銷擴大。

■導入需求／目的：
1.在不影響其原單一品牌建立的形象定位下，
　尋求其他通路市場的擴大。
2.大陸生產，台灣技術提供，分工化的品牌區
　隔。

■規劃內容：
1.新公司新品牌，舊通路的經營戰略
2.新品牌形象定位
3.視覺識別規劃
4.形象識別手冊編訂

■執行策略／設計理念：
本案以專業品牌訴求，取代價格訴求，透過經
營戰略之定位，以新公司、新品牌、新風格展
開獨立的品牌形象識別，以高品質專業形象使
其在大陸生產之產品取得國際行銷的信賴，並
和台灣生產製造的品牌產生互補功能，達成雙
品牌營運優勢。

■導入效益：
1.生產、銷售、代理三角關係取得有效整合．
2.明確的經營戰略定位，兩岸分工的資源整合
3.國際貿易市場的擴大．

■獲獎記錄：
1.1999中國設計年鑑標誌類入選
2.1999中國之星優秀標誌設計獎

業主：瑋皓鵬科技實業公司
規劃單位：福康形象設計公司
執行單位：福康形象設計公司
專案總監：陳清文
輔導顧問：楊夏蕙
創意指導：陳清文
企劃指導：林采霖
藝術指導：陳清文
標誌設計：周燕明
基本要素規劃設計：陳冠丞‧周燕明
應用系統規劃設計：陳冠丞

C100+M80　　M100+Y100　　K100

C30+M45+Y100(金)　C10+K30(銀)　K50(灰)

　　NUERA，是取「NEW ERA」新世紀同音簡化
而成，以作為一個新事業，國際行銷觀點。
在汽車材料工業專業多樣化領域擴展的品牌
在新世紀跨入前的蓄勢待發宣示意義。「動
力、專業、先進、信賴」是NUERA未來國際發
展的個性與定位，以強調「N」字這個有動
力、活力十足的字首做為品牌標誌的設計主
題，傳達的是「互動結合，生生不息於地球」
的意涵，象徵著NUERA品牌充滿能量，滾動能
量，不斷擴展。

■標準色　　■燙金　　■燙銀　　■特別色(金)　　■特別色(銀)　　■特別色(灰)

# NUERA

# 價值創造未來
## Value Create The Future

# NUERA
## CONSTANT VELOCITY JOINT

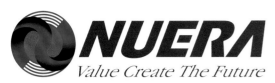
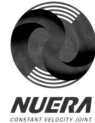
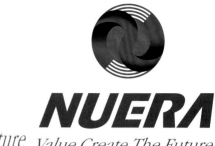
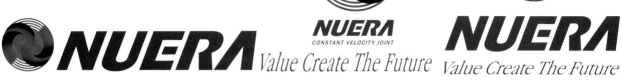

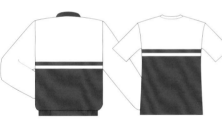

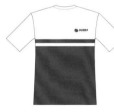

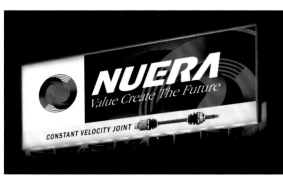

## 滿分的車燈 · 滿分的安全
# 銘洋交通器材公司

**■導入時機：** 1996
1. 內部的危機意識需求
2. 扭轉產品價格競爭的劣勢需求

**■導入需求／目的：**
1. 高品質專業品牌命名
2. 品牌的競爭優勢再造
3. 國際貿易的經營轉換。

**■規劃內容：**
1. 企業實態調查
2. 品牌戰略擬定
3. 品牌命名、形象重整
4. 品牌形象推廣

**■執行策略／設計理念：**
1. 企業品牌化，更要戰略化
2. 年輕有活力，專業車燈形象塑造
3. 結合鹿港古都優質文化，營造企業優質文化及形象推展活動。
4. 強調為認證之產品開發更多的形象贈品及專業車燈秀的積極參與，一方面優良品質認證推動，另一方面以更多的形象推廣經營，展現新形象。
5. 持續的形象經營、監督。

**■導入效益：**
1. 新形象讓貿易商、協力廠商及公司員工等，全面性產生好感與認同，廣為支持。
2. 直接促使其產品價值提昇，企業於1999年經天下雜誌統計名列全國1000大製造業500大內。

**■獲獎記錄：**
1. 1997國家磐石獎
2. 1998青年創業楷模
3. 1999全國商業總會金商獎
4. 1999傑出企業經理人獎（總經理類）

業主：銘洋交通器材股份有限公司
規劃單位：福康形象設計公司
執行單位：福康形象設計公司
專案總監：仇新鈞
輔導顧問：楊夏蕙
創意指導：陳清文
企劃指導：林采霖
藝術指導：林欣德
標誌設計：勞斯廣告
吉祥物設計：勞斯廣告
基本要素規劃設計：林欣德
應用系統規劃設計：林欣德

銘洋公司的品牌命名-DEPO，取自「鹿港」的英文名 DEER PORT簡稱縮寫而來，表徵本品牌的誕生地點意義，DEPO以簡潔的單字、有力的音節，營造勾勒出高品質、國際性格的品牌意涵。

而品牌標誌以LOGO型態，由右上而左下的色帶圖形組合DEPO字體展現，象徵品牌的時代感、富成長前進與創新趨勢的創造。

銘洋交通器材製造股份有限公司
MING YANG TRAFFIC INDUSTRIAL CO., LTD.

PANTONE 2935C
C100+M80

PANTONE 361C
C90+Y100

PANTONE 871C
C20+M40+Y100

PANTONE 877C
C100+Y100+B30

PANTONE 5497C
C10+B30

PANTONE 2975C
B80

PANTONE 2758C
C100+Y80+B30

PANTONE 706C
C10+B10

滿 分 的 車 燈 · 滿 分 的 安 全
PROFESSIONAL VEHICLE LIGHTING

**工業品牌形象經營，創造更大市場版圖**

　　台灣許多工業性製造廠商，對自我品牌經營，常屬於空有其名，但卻不聞不問，不去正視、關心其品牌形象的維護狀況。

　　其實，工業性品牌形象的經營，不若商業性品牌經營來得辛苦，但卻可以使企業的信譽及產品得到更多的附加價值與信賴，產生其銷售體系更強的溝通能量，並且促使其品牌效益擴大，提高支持品牌家族的投資受益保障。

　　銘洋公司基於市場競爭隱憂，全力推動品牌形象規劃與持續的投資經營，促使其企業在邁入新世紀前得以保有高效益的成長，挑戰國際車燈市場……

**DEPO全球化品牌經營契機**

　　1990年銘洋公司創業的第十一年，主力調整為外銷導向，基於車燈製造是個高精密、專業技術的事業，其產品過去給人低價、品質普通、產品開發屬於跟進型等劣勢，一直無法有效扭轉其原品牌LUCID形象，更甚者其長期屬於價格戰中，貿易商根本無法了解這家公司規模及人員、設備究竟如何？該公司總經理許敘銘先生有感於公司正邁向發展期階段，面臨的危機與挑戰，莫過於整體形象的提升與否。而首要任務即在於探討原品牌LUCID及公司究竟給予外界負面評價是否大於正面評價，該公司的體質現況是否足以扭轉新局？透過內部的各種會議仍無法有一致的看法，但也開始讓內部產生了危機認知。

　　該年銘洋公司經友人的提議，開始邀請專業CI公司進行提案及選擇委託規劃單位進行銘洋CI工程。經過內部CI委員會成立，現況時態調查分析及至企業的基本要素規劃及模擬，歷經半年時間完成。而基於尚未完成全球化註冊登記考量，因此後續應用展開便告終止，是為規劃的第一階段。此階段新的CI仍僅止於內部，未經統合的使用，最大的效益即在於獲得一個非常有利國際行銷的新名字。

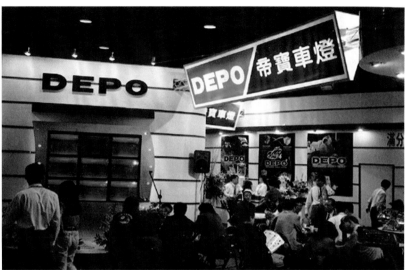

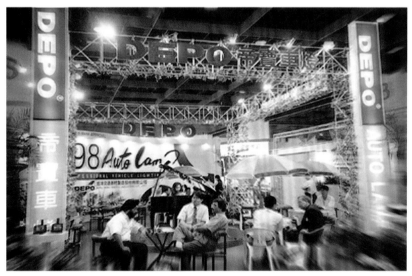

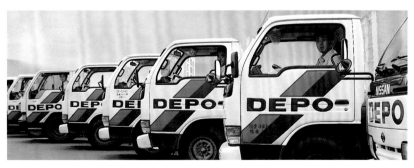

### 重新整合‧品牌新出發

1996年銘洋在一、二廠已大致整備完成，並在全球化註冊完成後，重新啓動形象整合工作。台灣形象策略聯盟－福康形象設計公司，從第一階段的協助參與，至第二階段委任整合規劃，即具體針對其品牌經營予以進行分析檢討，提出「企業品牌化更要戰略化」，完全以其品牌的經營操作及規劃導入作為逐一架構，按階段實施，使其DEPO品牌在全球化行銷中，以不到三年的時間快速建立專業車燈的知名度，獲致良好的投資成果，與發展其品牌家族的延伸效益。

### 品牌形象總概念

VORKON為有效整合DEPO的主張、目標、個性及規範，賦予全體對品牌一致的行動力及貫徹落實，根據企業原CI精神、市場概況、內部作為，重新架構DEPO品牌形象總概念，取得非常快速有效的品牌經營作為。

### 調整基本要素品牌表現

規劃單位從品牌基本要素的逐項檢驗中以產品體系的應用模擬作為檢驗的方法，發現以品牌LOGO形態的標誌表現方式，其延展性及系統化均有其不適性問題，同時在國際行銷的管理性也過於複雜，而予以調整建議以更單純化的Logotype表現於產品形象上，達成品牌易於溝通、應用展現的基礎工程。

### 徹底的形象應用規劃

包括事務用品、建物環境、車體、服裝、贈品、廣宣、招牌廣告、指標、產品包裝等總計120項以上的逐步形成風格規劃及執行導入。其中在廣宣作為上更以年度主題方式在建立後以設計系列表現；在產品包裝體系上更有計畫地予以依大燈、後燈、霧燈及一般規格製作適合各大小尺寸的包裝紙箱規範手冊，予以管理。

### 活動的規劃

DEPO的形象行銷，必須借重於活動的滲透，才能更具體展現新形象的作為及實質的蛻變，因此從導入初期的新產品發表會、20週年慶感性的工廠參觀之旅活動，乃至海內外展示會，及各公益活動的策劃，逐步使銘洋公司及DEPO品牌形象建立不只是貿易商的重新認知，其經營努力成果－ISO9002、QS9000、ECE、SAE認證，優良的軟硬體設備及開發專業團隊優勢，也促使其品牌在不斷溝通中，廣受下游客戶的愛用與指定。

### 公關經營

DEPO的經營成果不斷累積其實力，我們透過各種不同的企業、個人優良選拔，從企劃面到忠實呈現銘洋的現貌及總經理經營特質，先後得到國家磐石獎、傑出青

年創業楷模、全國金商獎、傑出企業經理人（總經理類）獎等等非常特殊的大獎，再次讓該公司得到更多的媒體報導、業者參觀、企業家演講等宣傳機會，讓形象更徹底發揮。

### 十五年的持續形象經營合作模式

VORKON從初期導入到各階段的應用展開，形象管理工作一直得到該公司的重視與信賴，因此在整體品牌形象戰略的經營上，得以一致維護其品牌形象利益，並且成為其品牌深度熟悉操作的統籌管理單位，在任何場合、任何時效均能一一持續掌握。

### 滿分的車燈，優質品牌魅力

獨特的品牌經營，要有良好的品牌形象塑造；良好的品牌形象塑造，不祇為商業性產品帶來商機魅力，對工業性產品而言，品牌形象的塑造與經營，就是品質的

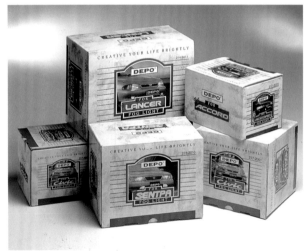

承諾，和銷售的信賴。優良的產品，需要
名符其實的品牌形象促進；優良的通路，
也需要價值保證的品牌形象對應。

　　銘洋交通器材製造股份有限公司，一
個以佔90％外銷高比重的汽車車燈製造公
司，以「DEPO」展開品牌形象的塑造與經
營，讓產品由OEM價格戰中，成功轉換為
高品質專業導向競爭，不但讓間接貿易商
由排斥到指定，也讓銘洋在國際競爭舞台
中，由點到面不斷拓展，年年保持高成長
的競爭優勢。

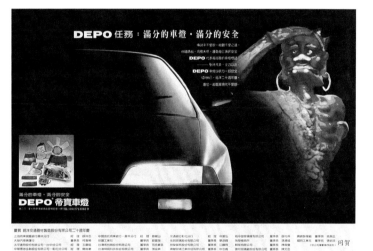

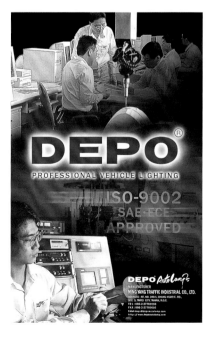

重視企業文化之高品質企業
# 車王電子公司

■導入緣由： 1998
公司籌備股票上市及榮獲1998年國際品質獎
之際，全面更新集團及品牌識別形象。

■導入需求／目的：
車王公司是家致力且實際落實全面品質經營
的績優廠商，由於績效卓著，業績倍數成長，
在邁向新的高峰，有好的裏子，也許要有
更好的面子，來整合旗下事業體對外整體企
業形象。

■規劃內容：
1.集團標誌、基本要素
2.集團識別應用系統
3.環境標識系統
4.公司簡介
5.Regitar品牌識別系統
6.Mobiletron 品牌識別系統

■執行策略／設計理念：
明確展現車王追求卓越、永不休止的突破，
在標誌圖騰造型上，三個小圓點及滾動的圓
弧，象徵三者成眾、溝通互動、不斷成長之
意涵。

■導入效益：
有效整合集團內共同部門、電子事業部及電
動事業部之間形象展現，並提昇其企業體全
員之榮譽感，業績持續加倍成長。

■獲獎紀錄：
1.1999台灣形象設計獎銀獎
2.1999中國設計年鑑入選

"車"代表交流溝通之媒介，車王之標
誌圖騰造型設計取英文字首「M」之變形體，
以30° 上升角度，成長飛揚，明確展現出車
王追求卓越、永不休止的突破。圖形上，三
個小圓點，代表企業核心資源，亦即車王公
司之企業文化「願景」、「使命」、「價值
觀」，並隱喻有三者成眾、溝通互動、不斷
成長之意涵。色彩上，藍色-天，代表追求未
知的科技領域。綠色-地，代表落實環境保護
的責任。紅色-人，代表積極、關懷與服務的
心。在邁入21世紀之際，車王將以全新之企
業標誌精神，藉由卓越之科技，提昇能源之
轉換效率，以落實環境保護，達到「促進社
會進步與美滿幸福人生」之使命。

業主：車王電子股份有限公司
規劃單位：臺灣形象策略聯盟
執行單位：優勢形象設計公司
專案總監：蔡建國
輔導顧問：楊夏蕙
創意指導：楊夏蕙
企劃指導：林采霖
藝術指導：蔡建國
執行企劃：林秀婉
標誌設計：陳清文
吉祥物：范亞芸
基本要素規劃設計：蔡建國
應用系統規劃設計：蔡建國

電子事業部

共同部門

電動事業部

側面

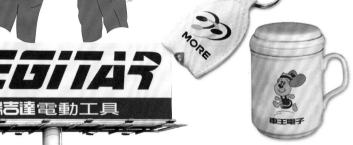

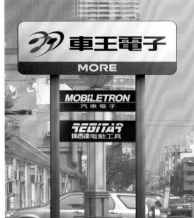

機械業的模範生
# 鉅鋼機械公司

■導入緣由：　1997
20週年慶及喬遷新廠之時機，全面更新企業形象。

■導入需求／目的：
因遭逢競爭對手以強勢之廣告形象，異軍突起，為展現公司及業界龍頭之風範，為此，希望能以新形象凝聚共識，建立競爭優勢。

■規劃內容：
1. 基本要素：色彩規劃、象徵圖形、標準字、20週年標誌。
2. 應用系統：事務用品、旗幟形象、媒體廣告、展場形象、其他用品、服裝形象、公司簡介。
3. 廠歌、企業標語。

■執行策略／設計理念：
運用公司標誌之基本元素，衍生出變化活潑之象徵圖形，代表積極參與、生生不息、無限延伸。賦予公司創新的文化，新的活力與動力。

■導入效益：
快速建立具特色之新形象，在兩年一次的大展中，深受矚目，特別是同業先進，甚至連競爭對手均稱許鉅鋼機械是業界的領導者、模範生。

■獲獎記錄：
1. 1999年國家設計月優良平面設計獎

業主：鉅鋼機械股份有限公司
規劃單位：臺灣形象策略聯盟
執行單位：優勢形象設計公司
專案總監：蔡建國
輔導顧問：楊夏蕙
創意指導：楊夏蕙
企劃指導：蘇亦正
藝術指導：蔡建國
執行企劃：陳元元
標誌設計：蔡建國
基本要素規劃設計：蔡建國
應用系統規劃設計：蔡建國

C100+M85　　Y100+M100

Y100+M30　　B30

「鉅鋼」的造形意義：鉅鋼機械(king steel)為鉅大鋼強之意。其設計抑制如下：(1)整個標誌，是由英文king steel字首「KS」所設計而成。(2)「 」代表的是king領導者，象徵著積極、前進、精銳、確實的寓意，同時更有鉅鋼經營目標之精神—品質精進，速度領先。(3)「 」螺桿紋為steel鋼鐵之意。代表全體同仁堅毅、團結，"同心協力、共創良機"之企業精神。(4)「 」整個造型結合為六角形除了代表穩健、多元化經營之外，有企業四面八方發展、行銷全世界之意，更直接塑造出鉅鋼值得信賴、永續經營的企業形象。

「鉅鋼」的色彩意義：(1)藍色：睿智、科技、希望，正代表鉅鋼機械對自己的期許。(2)20年的鉅鋼，以成長蛻變，更上一層，為迎新的紀元，將公司之標誌 "藍色" 搭配新的 "紅色" 與 "黃色"，使鉅鋼在邁向的21是世紀，展現全新的活力與希望；並選用色彩漸層變化之方向性，呈現鉅鋼在專業的領域中，突破傳統、超越自我。

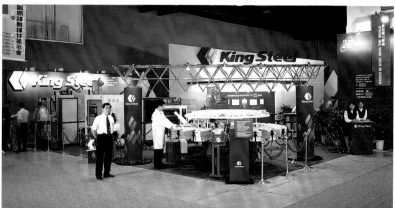

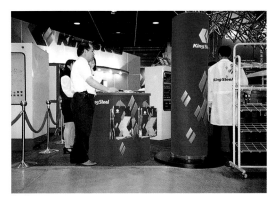

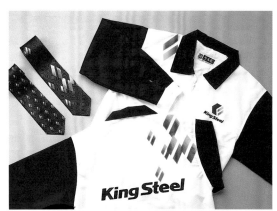

活力成長・生生不息
# 台生實業公司

■導入時機： 1999
1. 內部推動企業再造
2. 品牌經營革新
■導入需求／目的：
1. 企業形象創新與突顯
2. 品牌經營診斷與規劃
■規劃內容：
1. 企業實態調查
2. 企業經營戰略定位
3. 企業形象識別設計
4. 品牌形象整合規劃
5. EI環境形象化
■執行策略／設計理念：
透過經營戰略本質明朗化的整理，從而擬定新形象的展開規劃內容，並以形象之新定位，擬定企業面、品牌面的形象管理整合作業，使企業在有限的資源下，得以非常快速導入及發揮最大實質效益。同時也讓品牌的各經銷點，能在品牌的管理下，各自相安無事，各自獨立特色經營。
■導入效益：
1. 規劃一企業、兩個品牌同時建立，使企業與品牌政策有非常明確的經營方針。
2. 新形象識別讓經營層更加深刻感受導入效益及形象推廣之重要性，從而在品牌的形象廣告上更加掌握形象的識別與一致性的定位風格。
3. 新品牌NEOX讓經銷商願意主動提供連鎖店面之招牌更新。
■獲獎記錄：
1. 1999「中國之星」優秀標誌設計獎
2. 2000台灣創意之星形象設計類入選獎

「台生」標誌是以「台生」之英文字首"T"及融合「太陽」、「行星軌道」為設計主題，闡述「台生」之經營理念、事業定位和未來觀。標誌的右上方圓點如同剛升起的朝陽般，象徵著「台生」在事業經營上有如東方之光般充滿希望和聲望。

標誌的左右方以緊密的雙C（Communication溝通・Cooperation統合），形成如同行星軌道般圖形，象徵著「台生」依循企業的經營步伐，不斷運行、生生不息，充滿著律動與和諧。就整體精神內涵而言，寓意著「台生」活力健康的事業定位，溝通互動、合作無間的文化，成長進步、生生不息的未來展望。標誌顏色—紅色代表熱情、朝氣、活力，是「台生」對事業的經營觀與使命。藍色代表智慧、科技、遠見，是台生溝通互動的因子。綠色代表成長、豐收、健康，是台生穩健經營的持續力。

業主：台生實業股份有限公司
規劃單位：臺灣形象策略聯盟
執行單位：福康形象設計公司
專案總監：仇新鈞
輔導顧問：楊夏蕙
創意指導：陳清文
企劃指導：林采霖
藝術指導：陳清文
標誌設計：陳冠丞
基本要素規劃設計：陳冠丞・周燕明
應用系統規劃設計：陳冠丞・周燕明

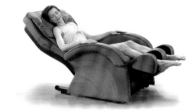

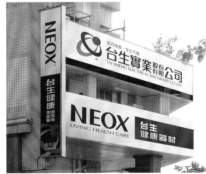

突破傳統文具形象
# 足勇MIKO精品文具

**■導入緣由：** 1998
「品牌」成功協助消費者，指引他們消費時在猶豫中見到曙光，在付費採買中，展現自我價值及品味，創造具競爭力的知名度。

**■導入需求/目的：**
創造企業品牌價值，提昇高知名度，優質潛力，高獲利率的效益。

**■規劃內容：**
基本要素、系統包裝、插圖規範、旗幟形象、宣傳贈品、實態調查（市場分析）。

**■執行策略/設計理念：**
1. 形象整合規劃→形象應用導入→落實規劃效益
2. 行銷策略：區隔化、主動化、藝術化
3. 形象策略：造型、色彩、風格、意象

**■導入效益：**
突破足勇傳統形象，創造MIKO另一品牌通路。

**■獲獎記錄：**
1. 1999中國設計年鑑識別系統入選
2. 1999「中國之星」優秀包裝設計獎
3. 1999「中國之星」優秀標誌設計獎
4. 第九屆中國華東大獎標誌類銅獎
5. 2000北京國際設計展品牌形象精質獎

業主：足勇文具有限公司
規劃單位：臺灣形象策略聯盟
執行單位：盤古視覺形象設計公司
專案總監：顏永杰
輔導顧問：楊夏蕙
企劃指導：黃世匡
藝術指導：涂以仁
執行企劃：顏永杰
標誌設計：顏永杰
吉祥物：涂以仁、陳柏全
基本要素規劃設計：涂以仁
應用系統規劃設計：涂以仁

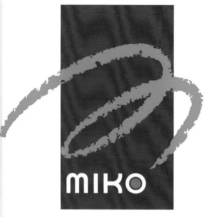

| | | |
|---|---|---|
| 100% | 100% | 100% |
| 75% | 75% | 75% |
| 50% | 50% | 50% |
| 25% | 25% | 25% |
| ① C70+M75 | ② C100+Y100 | ③ M65+Y100 |

④ C10+K30　⑤ M30+Y100+K20　⑥ K100　⑦ C20+Y20

⑧ C20+M20　⑨ M20+Y20　⑩ Y20+K20　⑪ M20+Y60

文具－文學文化的展現。生活用品，生活化、自然。

人文精神，以人為本，崇尚自然。

Miko標誌，順應人的自然生活習性，隨意的試繪筆觸，勾畫出 "M" 的字形，及書寫完成後隨性的一點，構成一幅自然揮灑的圖形。色彩規劃以紫、綠、橙色為主要色系，主要以品牌行銷角度為規劃目標。對包裝設計上針對行銷對象，主要以18至28歲為主要消費層。因此，選擇較為活潑的色彩，並改變以往傳統設計模式，以期形成品牌文具市場區域面。

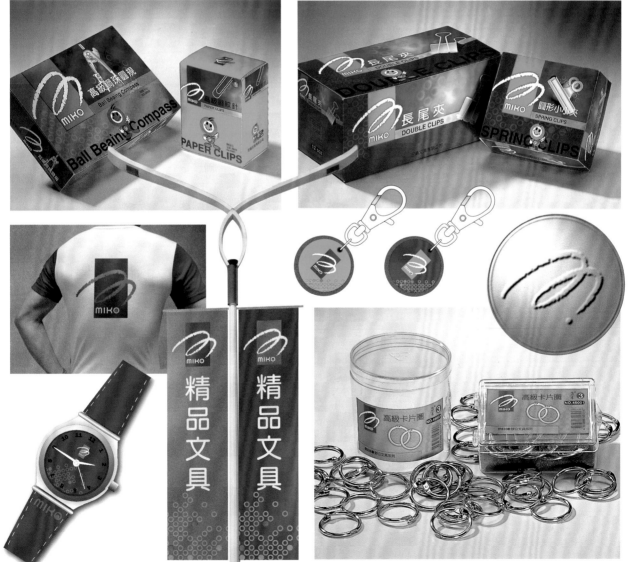

誠信經營、創意執行
# 誠創科技股份有限公司

■導入時機： 2005
公司名稱更改，組織改組擴大經營之際。

■導入需求/目的：
1. 藉由公司新名稱導入新識別、新形象。
2. 問卷調查整合理念共識。
3. 強化外部指標系統形象。
4. 規劃內部SHOW ROOM形象風格。

■規劃內容：
1. 現況定量調查
2. VI視覺形象規劃設計
3. 外部指標系統規劃設計
4. 規劃設計SHOW ROOM形象風格
5. 規劃設計產品型錄及簡報形象

■執行策略/設計理念：
原旺成電子工學股份有限公司在2005年組織改組為「誠創科技股份有限公司」。誠創科技__誠信經營、創意執行，藉由導入新形象，傳達未來經營願景，技巧轉換內部職工的不安情緒，進而整合內部共識，共創營運績效。在硬體上，強化外部指標系統形象及內部SHOW ROOM形象，展現出大格局的新氣象。

■導入效益：
1. 建立經營理念與企業的形象定位。
2. 成功凝聚員工歸屬的存在價值認同感。
3. 展現出誠創科技大格局的新氣象。

業主：誠創科技股份有限公司
規劃單位：臺灣形象策略聯盟
執行單位：超然形象策略有限公司
專案總監：林采霖
輔導顧問：楊夏蕙
創意指導：楊夏蕙
企劃指導：林采霖
執行企劃：林美華
基本要素規劃設計：楊景超
應用系統規劃設計：涂以仁、陳宛仙、張琴斐
美工完稿：張琴斐

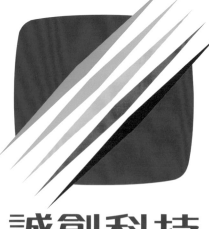

服務台

盥洗室

禁止吸煙

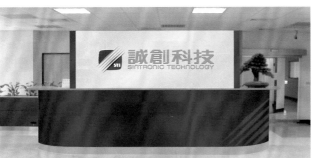

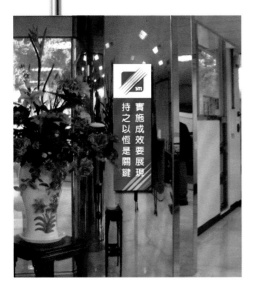

**台灣物流配送第一品牌**

# 東源儲運公司

■**導入時機：** 1992
從傳統貨物運輸，轉型為現代物流配送，開拓更大發展領域。

■**導入需求/目的：**
1. 化解阻力，凝聚共識。
2. 整體規劃，塑造形象。
3. 員工積極參與，共同經營。

■**規劃內容：**
1. MI經營研討營
2. VI視覺識別規劃
3. BI活動企劃
4. 二十週年慶策劃

■**執行策略/設計理念：**
東源有感於物流專業時代之來臨，選擇以"狗"做便捷配送、物流專業之識別品牌，並配以"go"作為英文品牌名稱，構成一套極具鮮明形象的識別系統，進而促進內部員工士氣活躍，內外兼收、表裡一致的嶄新企業形象。

■**導入效益：**
1. 量化效益由2家成長至41家(1993)，持續成長中。
2. 榮獲經濟部商業自動化優良廠商
3. 物流資訊系統輔導示範廠商
4. 營業額成長20%，獲利12%以上。
5. 總經理蘇隆德當選第11屆傑出企業經理人

■**獲獎記錄：**
1. 1992年日本東京ICD國際標誌優選獎
2. 1993國家設計月優良平面設計獎
3. 1994台灣磐石獎

業主：東源儲運股份有限公司
規劃單位：臺灣形象策略聯盟
執行單位：艾肯形象策略公司
專案總監：魏　正
輔導顧問：楊夏蕙
創意指導：魏　正
企劃指導：姜可汗
藝術指導：唐唯翔
標誌設計：黃國洲
吉祥物：黃國洲
基本要素規劃設計：李智能
應用系統規劃設計：李智能
美工完稿：黃國洲

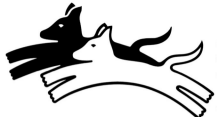

選擇狗為企業標誌，主要是因為狗的象徵意義有忠實、機警、靈敏、負責、親和及易辨識等與東源儲運服務理念相同的特質。

以黑白對比呈現是代表東源提供日以繼夜，無微不至的服務品質。

奔跑的狗有快捷、迅速感，並以「傳遞生活文化，追求時代躍昇」為理想目標。

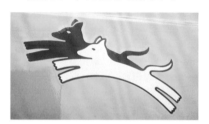

東源儲運透過人性化的管理規章，發揮貨運「運將」講義氣的特質，改變貨運行業過去給人嚼檳榔，沿街吆喝的粗俗印象，由傳統貨運走向現代物流業。

### 為了轉型‧導入CI

東源儲運1975年成立，至今已有24年的創業歷史。當時單純只是聲寶及新力家電為提高產品的經銷配送效率，聯合投資組成的，其純粹為聲寶與新力之附屬單位。因而，造成的形象如下所述：

一. 聲寶、新力家電產品之運輸部門。
二. 不對外公開營業，外界對東源印象模糊。
三. 員工有大樹下好乘涼的心態，欠缺危機意識。
四. 無需對外開發業務，缺乏對外整體形象之規劃。
五. 侷限於被動、附屬、支援及配合之角色定位。
六. 只求內部管理順暢運作，而忽略外部形象行銷。

有鑑於此，東源決定導入CI形象策略，

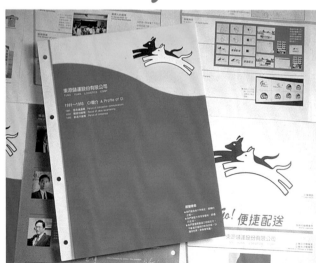

透過整體規劃，化解阻力，凝聚共識，促使東源全體職員積極參與；並加以市場區隔，以導正市場物流業不只是運輸業的認知，亦即從傳統時效慢的運輸，移轉到快捷配送，它既不同於般的貨運，也不同於快遞、專遞，它是一種運輸方式的變革。

便捷配送不僅要採用新的技術，還用新的設備、設施，還包括東源人與客戶之間新的主客關係的建立，也包括東源內部新的勞資關係，人與人之間事業上的密切配合等等。也就是說，這是一場涉及到東源人、事、物的全面變革，在變革中重新塑造東源的新形象，塑造物流配送業的第一品牌。

### MI理念明確‧BI行為滲透

針對東源中層幹部長期吃母公司現成飯，經營觀念淡薄的實際情況，在東源舉辦了「經營研討營」，研討如何做到最大限度的顧客滿意，並在物流發展上，達成共識：以親合力、信賴感、日夜服務作為滿足顧客要求的經營使命和設計目標，同時強化營運據點功能，健全電腦網路，以增強市場競爭優勢，擴大市場佔有率，並給客戶提供更專業、更完善的服務。

### 別具創意的VI

東源CIS導入的過程，完全由員工全程參與，在規劃東源標誌時主要著眼於「運將」講義氣的特質，期望以「義」為基礎，塑造整體的儲運業企業形象。有鑒於國外大型物流業的

企業標誌皆以動物形象為表徵，因此員工在參與過程中，提過大象、龍，甚至功夫高強的孫悟空等，爾後經員工表決，決定以具有忠義、機警、靈敏、負責、親和極易辨識，且與東源儲運服務理念有相同特質的「狗」為企業標誌；色彩上則選擇黑白對比，以呈現東源日以繼夜、無為不至的服務品質；同時設定為奔跑的狗，則是期許以快捷、迅速，奔向「傳遞生活文化，追求時代躍升」的目標。

英文品名則以〝go！〞除與狗同音外，更傳達期積極動力的精神。但如果把黑白狗的標誌與go！結合在一起使用，就有了〝走狗〞的諧音。不料職工們非常認同，表示為客戶當走狗，認真服務有何不好？

### 配送到家服務系統

東源的三大市場經營系統迅速建立起來，他們實行配送到家服務，倉儲保管服務和共同配送服務。這種服務方式，比起傳統的貨物運輸方式（製造業→儲運→量販→連鎖店→消費者）省去了許多中間環節，無疑市場物流業的革命。

東源建立起以林口為中心的新店、土城、新竹、台中、嘉義、高雄、花蓮到台東的物流網路，實現電腦作業簡化工作流程，提高了時效，成功地由傳統貨運轉成現代倉儲配送的生活物流。

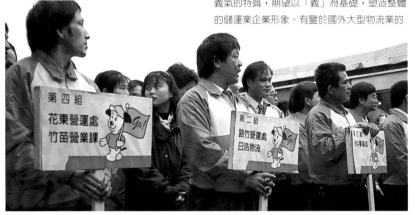

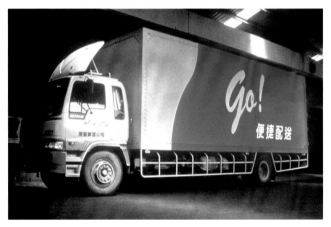

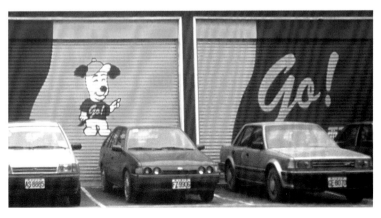

以「SMILE」精神的專業物流服務
# 亞太聯合物流

■導入緣由： 1997
傳統貨運行面臨綜合物流業興起的衝擊，產生經營危機，26位貨運同業，毅然投入企業轉型的行列。

■導入需求/目的：
1.建立亞太物流明確視覺識別
2.提供客戶週到可靠的物流服務
3.訓練熱忱專業的工作團隊

■規劃內容：
1.VIS視覺識別系統規劃
2.VIS管理規範手冊編印
3.服務簡介企劃設計

■執行策略/設計理念：
透過具有源源不斷，相生相息的太極圖案，作為亞太聯合物流與貨運及產業界共創新局的企業標誌，並擬定「SMILE」精神(Service服務週到‧Main全力以赴‧Information情報回饋‧Loyalty誠信可靠‧Efficiency效率第一)的後勤服務。

■導入效益：
提昇經營效率，迅速掌握情報，厚植競爭實力。

■獲獎記錄：
1.1997大陸中國當代設計展邀展
2.1999「中國之星」優秀標誌設計獎

C100+M50　　　C80+Y100

M30+Y100　　M100+Y100　　C100+M40+Y80

M30+Y100+B30　　B100　　C10+B30

本標誌以亞太聯合物流APAL的第一個字A，結合太極圖樣，取其於國際化潮流中，仍能生生不息，活力十足之意，此代表著亞太聯合物流蘊藏著天地交互作用、相輔相成，而又能以現代化的管理與技術，活潑、熟練地發揮物流系統，促進經濟飛躍的社會機能，並邁向國際化之經營。所謂太極生兩儀，兩儀生四象，四象生八卦，八卦定吉凶，吉凶生大業，太極便是變化無窮天地法則，可以使萬物生生不息。透過太極的理念結合貨運業、產業及理貨司機，我們期許由此衍生的生機將能帶動三者間不凡的物流大業。

0.37X　0.40X　0.07X　1.85X　0.15X　X　0.12X 0.25X　1.67X

業主：亞太聯合物流股份有限公司
規劃單位：艾肯形象策略公司
執行單位：盤古視覺形象設計公司
專案總監：林采霖
輔導顧問：楊夏蕙
創意指導：顏永杰
企劃指導：林采霖
藝術指導：涂以仁
執行企劃：黃世匡
標誌設計：涂以仁
吉祥物：涂大為
基本要素規劃設計：涂以仁
應用系統規劃設計：涂以仁
美工完稿：陳柏全

亞太聯合物流股份有限公司
ASIA-PACIFIC ALLIANCE LOGISTICS CORP CO.,LTD.

0.73X

4

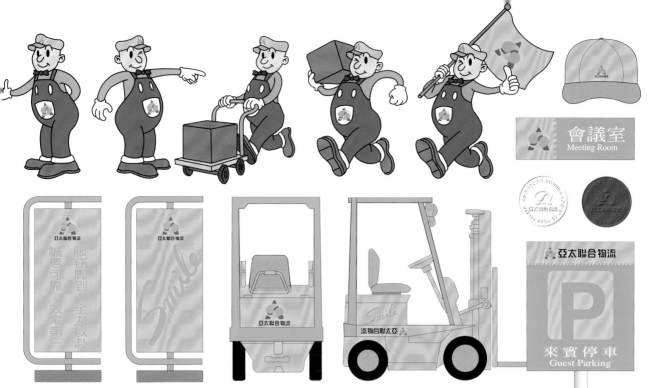

藝術生活化‧生活藝術化
# 三采建設公司

■導入時機： 1994
準備上市上櫃之際

■導入需求/目的：
1. 規劃完整的VIS
2. 塑造三采建設的優質形象
3. 明確三采建設的企業文化

■規劃內容：
1. 標誌精緻化
2. 基本要素規劃
3. 應用系統設計
4. 製作多媒體錄影帶
5. CI共識營

■執行策略/設計理念：
透過VIS的完整規劃，詮釋藝術、生活與家之密切關係，並以實際行動落實三采建設「藝術生活化‧生活藝術化」的企業目的。藉由CI共識營，擬定具體的行動方案展現三采從人們對大地的珍愛，進而關懷其生活空間，並以寬闊的胸懷，精心雕琢每一個作品，最後將其精華製作成多媒體錄影帶作形象傳播。

■導入效益：
1. 股票正式上市上櫃，且績效佳
2. 企業形象優良，推案順利成功
3. 落實生活藝術化，藝術生活化

業主：三采建設公司
規劃單位：臺灣形象策略聯盟
執行單位：艾肯形象策略公司
專案總監：許蓓齡
輔導顧問：楊夏蕙
創意指導：魏　正
企劃指導：林采霖
藝術指導：陳　志
執行企劃：陳劍鴻
基本要素規劃設計：陳　志
應用系統規劃設計：陳　志
美工完稿：林怡秀
※部份應用系統由業主另行發包製作提供

※

運用三種顏色三色帶緊密結合，建構出穩固紮實的三角造型，除詮釋出「三采」意念及建築行業屬性外，並蘊含著企業、客戶、市場鐵三角的互動關係。

三采色彩取紅、黃、藍三色，積極進取的紅、表服務熱忱；光明希望的黃，表企業願景，而科技先進的藍；則代表品質保證，明確傳達三采建設堅持服務、品質、科技的經營理念。

三采建設一向秉持著「提昇居家生活品質」的公司使命與貫徹「品質、服務、誠信」的經營理念，為增進人類全體之生活的目標而努力。因此有感於生活品質來自於人、軟體、硬體的互相配合以及整體環境的提升，除了致力於品質最好、服務最佳及顧客最滿意之外，更基於對環境保護理念的認同，決心為所在的建築環境及所有生命體，創造一個完善的生活空間與環境，以迎接綠色世紀的來臨。

### 三采CI共識‧推動具體方案

為使三采建設尋求平衡點及凝聚共識性，特舉辦「CI共識營」，明確其短、中、長期的經營計劃，並從基本信念戰略，經營計劃戰略及市場行銷戰略擬定三采一點突破的企業戰略，亦導入CI、BI及媒體公關做各項資源整合，再次推動「藝術生活化‧生活藝術化」的行動方案。首先，成立「三采藝術文教基金會」，藉以提昇藝術公益形象；再則，結合社會資源，推動書香環境，定期於各大

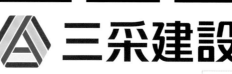

三采建設實業股份有限公司

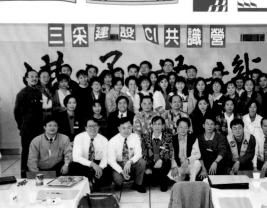

社區舉辦藝文活動，協助成立社區成長團體，以提昇社會形象，進而增加銷售業績，並將利潤回饋顧客。進而建立客戶資料庫，並成立客戶服務督導小組，以滿足客戶全方為需求。

國十一芭蕾舞團、天水舞集…等知名團體。

八十三年始，三采藝術季更將視野放遠、角度放廣、嘗試將多元性的觸角延伸到每一藝文領域中。同時，對本土、地方性藝文團體之培植也是三采藝術季的一大重點。且自八十四年度，更將領域擴大到全省各地，俾使全國藝文愛好者均能欣賞到三采藝術季的精湛節目，並以不同形態的演出，滿足每一位品味不同的藝術愛好者挑剔的口味。

※

### 關懷每一個追求藝術感覺的細胞

三采建設的視覺形象規劃，即以展現「藝術生活化‧生活藝術化」的企業目的。而再形象活動策劃上，則由新成立的三采藝術文教基金會主辦「三采藝術季」，推動藝文活動，對新生代藝術家的鼓勵亦不遺餘力。

自民國八十二年始，三采即不定點的在台中市大業公園、中山堂、中興堂、國立自然科學博物館、台中縣立文化中心等地，演出各類常態性藝文節目，每年演出十場以上的活動。受邀的藝文團體包括中華說唱藝術、復興閣皮影戲劇團、弦外之音室內樂集、帝

### 三采藝術‧漂亮演出

三采建設以多元化的管理哲學，展現攜手同心的遠大國際觀，將建築文化落實藝術生活，化作源源不絕的成長動力和獨一無二的企業特質。三采認為生活是一場無止境的賽跑，只要全力以赴，並獲得眾人的鼓舞關懷，就是一次漂亮的演出。※

※

※

活化事業體新個性，提昇企業形象美
# 豪隆建設公司

0
7
0

■導入緣由： 1999
1.股票上櫃上市之準備
2.新任總經理革新形象意識
■導入需求／目的：
1.企業原標誌形象力分析
2.企業優質形象塑造
■規劃內容：
1.企業競爭力分析
2.企業形象力調查，原標誌個性分析。
3.企業英文簡稱命名
4.形象識別手冊編訂
5.集團、建設、營造企業體形象識別整合
　及規範。
■執行策略／設計理念：
1.以"創新、用心、細心、珍惜"，詮釋
　及展現豪隆新貌。
2.由豪隆大樹展現的標誌，營造年輕、積
　極、活力的專業團隊，並藉由輔助平面
　要素及標語，不斷強化成長的實力及滲透
　企業內部全體文化價值觀之凝聚。
■導入效益：
1.內部動能的激發及新文化意識的導入。
2.提昇企業具時代感、現代美的新形象及
　工地環境的全面美化。
■獲獎記錄：
1.1999中國設計年鑑識別系統入選
2.1999台灣形象設計獎優選獎

業主：豪隆建設股份有限公司
規劃單位：台灣形象策略聯盟
執行單位：福康形象設計公司
專案總監：陳清文
輔導顧問：楊夏蕙
創意指導：陳清文
企劃指導：林采霖
藝術指導：陳清文
執行企劃：林采霖
標誌設計：豪隆公司
基本要素規劃設計：陳冠丞‧周燕明
應用系統規劃設計：陳冠丞‧周燕明
※部份要素由業主提供

※

豪隆機構，以經營房地產、投資興建、
營造施工管理起家。

標誌的理念緣起於永續經營、穩健成長
的長青樹意念，並融入豪隆英文字首「H.L」
為設計主體，整體勾勒出建築的輪廓，厚實
之「H.L」為背景，寓意著豪隆堅實有力的經
營團隊及無限延伸的活力與企圖心，而中心
突起之長軸，更象徵豪隆建設在本業上以
「信Honest、望Hope、愛Heart」三心，力求
突破事業，營造每一棟令顧客滿意的完美建
築；豪隆標誌整體精神內涵而言，寓意著企
業誠信踏實由下紮根的作風，前瞻經營的動
力及活力成長的展望，三者之間的緊密結合
與追求。

HOLONG

豪隆機構
勝建營造

豪隆金牌工程

HOLONG

豪隆建設有限公司 股份

HOLONG
豪隆建設

豪

隆

建

設

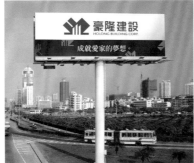

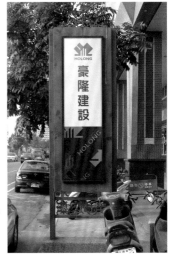

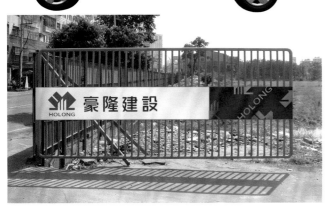
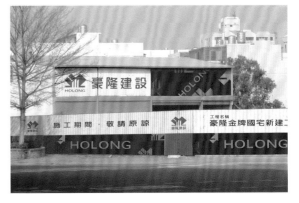

衛接醫護專業，圓滿生命品質
# 萬安生命事業機構

■導入緣由： 2005
萬安生命三代傳承，在市場上有一定的知名
度，以專業服務的形象建立商譽與口碑，廣
受好評。利用台北服務處遷新址時機，導入
新形象，展現新氣象。

■導入需求/目的：
1.強化競爭優勢
2.建立殯葬新文化
3.提昇萬安生命專業形象

■規劃內容：
1.標誌精緻化
2.識別形象規劃設計
3.機構簡介企劃設計
4.車體廣告規劃設計
5.全省服務據點攝影

■執行策略/設計理念：
萬安文化精神內涵「託付萬安_萬事心安；西
方極樂_世界大同」；萬安文化理念「專業服
務_誠信榮譽_尊嚴使命」。尊重生命就是以
自然為依歸的思考，回歸自然就是以環保為
準則的處置，真正豁達不妨安排環保自然的
葬法；堅持以最專業的殯葬禮儀素養和全國
最完善的服務據點為根基，秉持『衝接醫護
專業，圓滿生命品質』的精神。萬安認為生
命的寬度、彩度和深度實在比長度重要得多，
除了圓滿現有的一切，亦朝向更專業、更精
緻的服務，期望萬安生命向全方面、多元化
的生命關懷前進，唯有萬安生命真正做到「關
懷生命、崇隆禮儀、完美人生」的生命尊嚴
境界。

■導入效益：
1.全國唯一專業醫療院所往生室經營管理公
司，深獲醫療界好評與信賴。
2.擁有資深的平面及影視工作團隊，斥資千
萬的輸出及製作設備，全國唯一提供自行研
發、專業量產的個性化殯儀服務。
3.超過一甲子的傳承，ISO 9002國際品質認
證，建立豁然開朗的殯葬新文化。

業主：萬安生命事業機構有限公司
規劃單位：臺灣形象策略聯盟
執行單位：超然形象策略有限公司
專案總監：蔡伯健
輔導顧問：楊夏蕙
創意指導：楊夏蕙
企劃指導：林采霖
執行企劃：侯文甄
基本要素規劃設計：陳宛仙
應用系統規劃設計：陳宛仙
美工完稿：黃喆盛

Our environmental equipment

# 殯葬新文化
量身打造個性殯儀

**■導入緣由：** 2005

人生起落，無人可以左右。悲歡離合，生命難以定奪。

近年來，台灣人的生育力逐年遞減，慢慢步入高齡化的社會，未來的死亡人數只會增加而不會減少。再加上產業紛紛外移，許多大廠商因不景氣而裁員，唯有「殯葬業」才能如此「賺死人」，是未來「根留台灣」的產業之一。

生命事業掘起來勢洶洶，不但已成為趨勢，殯葬文化更受到重視，經建會人力規劃處甚至預估，台灣在三十一年後的2036年，每年死亡人數將由現在的13萬，增加到27萬，增加了一倍之多，而殯葬市場檯面上的營業額將超過一千億元，市場的潛力十分引人。

在什麼都講求創意、競爭激烈的現今社會，「殯葬業」要如何強化競爭優勢，是值得深入探討的課題。殯葬業是一門特殊的服務業，它的供求關係不同於一般的商品，在「死者為大」與中國人著重「死後哀榮」的文化下，殯葬新文化將朝向更專業、更精緻的服務以及更專屬性的規劃設計。

**■規劃內容：**

1. 禮簿類：訃聞版式、謝簿、禮簿、題名簿、奠禮袋
2. 包裝類：謝卡、提袋、毛巾包裝、紀念品包裝
3. 紀念類：生平專輯、懷念紀念光碟

規劃設計：楊宗魁、楊景方

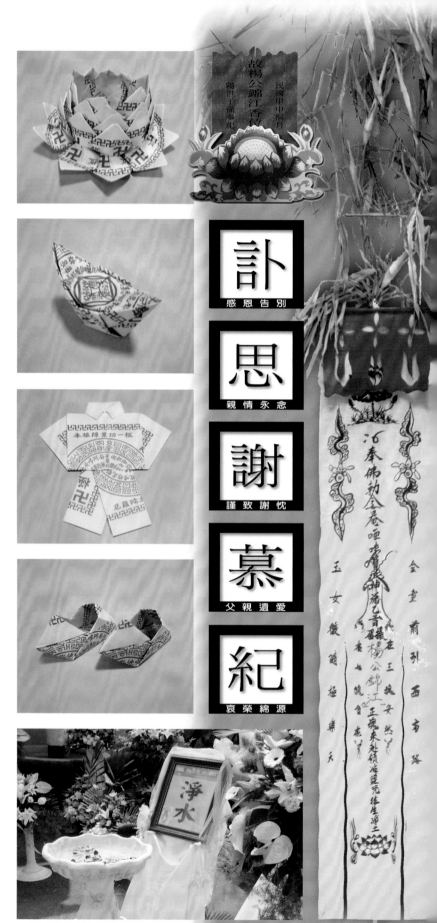

訃 感恩告別
思 親情永念
謝 謹致謝忱
慕 父親遺愛
紀 哀榮綿源

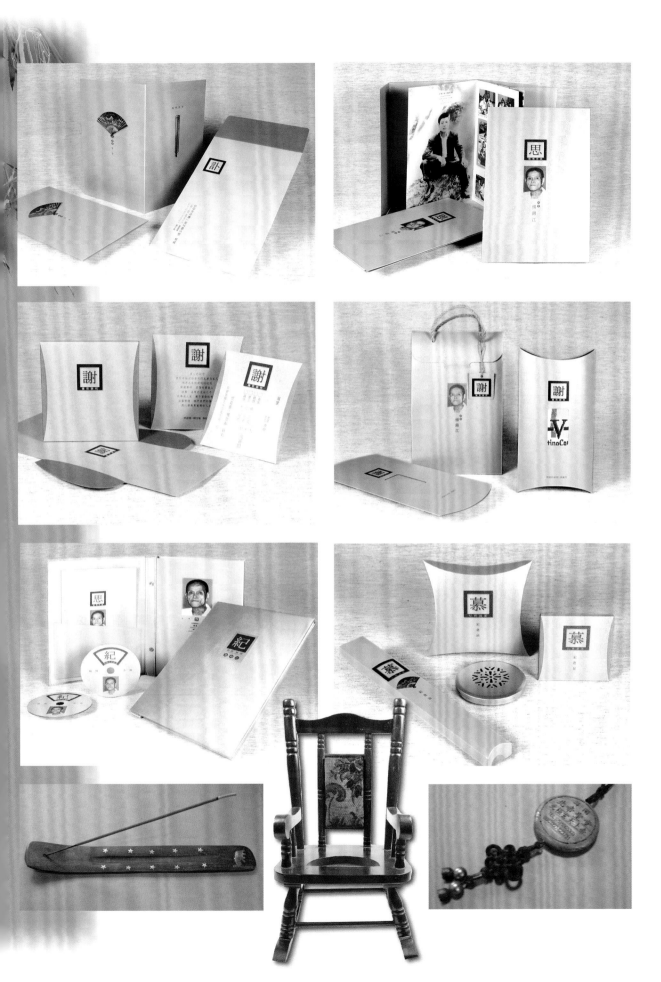

不 是 美 工 設 計 、 不 是 廣 告 設 計 、 不 是 印 刷 設 計 ， 符 合 實 質 效 益 的 整 合 形 象 策 略 才 是 我 們 的 事

是 美 工 設 計 、 不 是 廣 告 設 計 、 不 是 印 刷 設 計 ， 符 合 實 質 效 益 的 整 合 形 象 策 略 才 是 我 們 的 專 業

貝恩寶貝．恩寵一生
# 貝恩企業．貝恩王國

■**導入時機：** 1999

貝恩企業十七年來均代理國外品牌，在邁入十八年之際，決定自創品牌。

■**導入需求：**

1. 強化貝恩企業形象，認定貝恩有保障。
2. 建立自我品牌，開發系列產品。
3. 提昇企業公益形象

■**規劃內容：**

1. 企業形象策略擬定
2. 品牌形象策略擬定
3. 921溫馨關懷卡策劃執行
4. 協辦各受災區尾牙餐會
5. 年度形象策略輔導

■**執行策略：**

1. 「貝恩」原為品牌名將其提昇為企業形象，並自創新品牌，擬定年度行銷策略，強化品牌效益。
2. 跳脫純商業行為，從社會面、關懷面著眼，將原本過年送賀年卡，轉換為921關懷卡，敬邀全國創意者共襄義舉，用創意創造暖流，配合災區政府協辦尾牙餐會，提供摸彩品，分送關懷卡，致上一份溫情。

■**導入效益：**

1. 由產品行銷，建立特有品牌形象。
2. 由代理商到自創品牌，掌握市場資源。
3. 提昇貝恩知名度，建立良好公益形象。
4. 以小博大，藉力使力，打開企業格局。

■**獲獎記錄：**

1. 1999「中國之星」優秀標誌設計獎
2. 2000世界包裝之星設計獎
3. 2000台灣包裝之星設計獎
4. 2000台灣創意之星包裝設計類入選獎
5. 2000北京國際標誌雙年獎優選獎
6. 2000台北國際視覺設計展形象類金獎
7. 2004中國國際商業設計廣東區大賽優秀獎
8. 2005第11屆中南星獎設計大賽優選獎
9. 第十屆中國華東大獎標誌類金獎
10. 第十屆中國華東大獎品牌形象類銀獎
11. 2006中國品牌形象設計獎

業主：貝恩企業有限公司
規劃單位：台灣形象策略聯盟
執行單位：涂以仁設計事務所
　　　　　侯純純設計事務所
專案總監：林采霖
輔導顧問：楊夏蕙
企劃指導：林采霖
執行企劃：林美華
標誌設計：涂以仁
吉祥物發展：陳星光
基本要素規劃設計：楊景超．涂以仁．侯純純
應用系統規劃設計：涂以仁．侯純純．林新馨

貝＿貨曰貝，古人以貝殼為貨幣，農工商交易之路通而龜貝。

恩＿惠曰恩，人施己或己施人之德惠皆稱之。亦含有相賴相親之意：心所賴所親者，彼此必有厚德至誼。

理念意函上，貝恩＿寶所有恩寵的情懷，物善其用，貨暢其流；有施有得，德惠相容，恩澤無邊。

整體設計上，則以Baan Baby之兩個字首B相結合，形成圓融溫馨的團隊（桔色），與人性化的管理哲學（白色），而主色紫色，明顯傳達貝恩為婦嬰保養品的專業屬性。

取英文字首「B」為主體，結合長方形色塊，代表貝恩多年來的穩固經營與厚實的通路資源。

以 " ● "、 " ☾ " 象徵太陽、月亮傳達貝恩二十四小時陪伴身邊的體貼與溫馨。

而 " ◀ "、 " ◆ " 則表徵貝恩研發創新的突破精神與專業品質，亦代表貝恩企業、市場通路及顧客滿意的鐵三角關係。

色彩上，則採用高雅柔和的中性色，表徵貝恩產品的自然溫和與貝恩親切用心的服務精神。

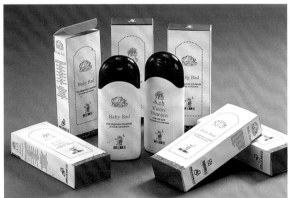

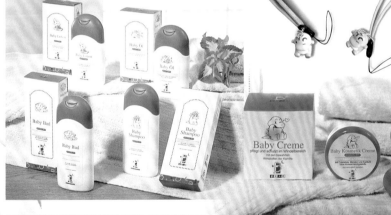

東方女性的第一品牌

## 金福隆實業‧華貴絲襪

**■導入時機：** 1997
1. 第二代接班人繼起
2. 改善創新的經營企圖

**■導入需求/目的：**
1. 形象革新
2. 包裝設計

**■規劃內容：**
1. 形象整合分析
2. 品牌識別發展
3. 識別重整
4. 包裝設計
5. 形象行銷策劃

**■執行策略/設計理念：**
1. 除保持既有市場消費對象的溝通之外，更藉由識別之重整使包裝區隔化、延伸新年齡層、新族群之新通路開創風格。形象的規劃設計促使老品牌更年輕化，以結合象徵圖形強化，延伸於各屬性體系包裝系列，形成一致而強烈的流行品味。
2. 廣告、文宣、行銷用品、服務內涵，達成有別於以往的保守傳統形象，以更具東方第一品牌魅力展現經營格局。

**■導入效益：**
‧ 發動大專商業設計科、企業管理科學生，投入形象評鑑，使其更客觀瞭解原品牌態勢及深入了解年輕未來潛力消費動態，據以擬定整體包裝形象風格與品牌推動策略。
‧ 新形象導入後品牌更具現代美，外銷量大幅增加，展現競爭的優勢。

**■獲獎記錄：**
1. 第一屆大墩設計展標誌入選獎
2. 1999中國設計年鑑識別系統入選

業主：金福隆實業股份有限公司
規劃單位：台灣形象策略聯盟
執行單位：福康形象設計公司
專案總監：林采霖
輔導顧問：楊夏蕙
創意指導：陳清文
企劃指導：林采霖
藝術指導：陳清文
基本要素規劃設計：陳冠丞‧周燕明
應用系統規劃設計：陳冠丞‧周燕明
※部份要素由業主提供

※ 華貴絲襪標誌設計乃取其企業名「福助針織股份有限公司」之字首「F」為設計主體，並取天鵝悠閒浪漫動人意念融入標誌造形，象徵華貴絲襪曲線動人心，創造女人曲線阿娜有緻，浪漫風情感。

華貴企業集團

華貴企業集團

金福隆實業股份有限公司

福助針織股份有限公司
FU CHD KNITTING CO.,LTD.

## 以小博大營造一個兒童世界
# SHOW MARK 小馬哥

■導入時機： 1991
創造自我品牌
■導入需求目的：
1.企業標誌精緻化
2.重整包裝、行銷建議
3.市場定位、價格設定
4.廣告訴求標語
■規劃內容：
1.兒童品牌形象策略擬定
2.中英文名稱命名
3.VI視覺識別系統規劃
4.連鎖通路店面識別規劃
5.廣告行銷策略
■執行策略設計理念：
將一匹無親和力的黑馬，轉換為色彩鮮豔兒童喜愛的"小馬哥"，英文品名上更以"SHOW MARK"直接而貼切的詮釋。廣宣策略上將小馬哥商品化，藉力使力，以小博大，用低成本展現高效益。形象塑造上，將"小馬哥"塑造成英雄人物，成為兒童的代言人，小朋友的好朋友，亦即將小馬哥擬人化、生活化。
■導入效益：
1.營業額成長達30%以上
2.單一有聲出版品到多元發展兒童寓樂商品
3.品牌企業合而為一
4.中低價位變最高價位
5.游擊戰略至領導地位
■獲獎記錄
1.1992國家設計月優良包裝設計獎

業主：小馬哥企業有限公司
規劃單位：艾肯形象策略公司
執行單位：艾肯形象策略公司
專案總監：魏　正
輔導顧問：楊夏蕙
創意指導：魏　正
藝術指導：唐唯翔
標誌設計：唐唯翔
吉祥物：唐唯翔
基本要素規劃設計：唐唯翔
應用系統規劃設計：唐唯翔

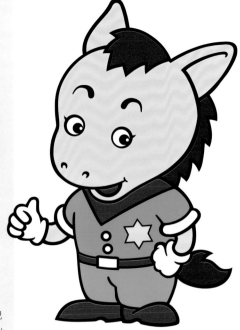

### "以小博大"何嘗不是一個贏的策略！

一個優秀品牌的價值確立，其價值是難以估量的。打品牌不只是大品牌的專利，有錢，你可以花個幾億拍廣告大轟炸，但大多數企業做不到。沒錢，可以直接在廣告的商品上打品牌廣告，也能打個鋪天蓋地，造成影響，形成氣候，同樣可以達到推廣品牌，提高品牌知名度的目的。沒錢，小品牌也可以巧借群體的力量，形成品牌群體，不僅沒有大投入，甚至小投入也不多，這就是策略出奇的效益。

小馬哥的成功，是以小博大、博采重長、共創品牌策略的成功運用。它從仿製出版價格低廉的產品，到成為價位較高的領導品牌，從微不足道的市場佔有率到佔有領導市場的地位，這說明思路就是財富，創意能出奇蹟，只有敢走別人沒有走過的路，才能取得別人難以取得的成功。

以清新、活潑、健康可愛的擬人化的小馬哥為設計表現。小馬哥身深綠衣、配帶警徽，傳達兒童心中英雄的正義與神氣。

色彩上以紅、黃、藍、綠鮮明跳躍的色彩，展現兒童豐富多元的色彩世界。

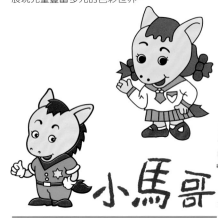

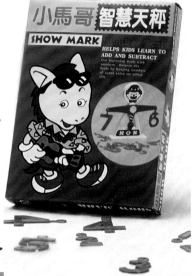

### "黑馬"變成"小馬哥"顯奇效

當初的要求是將"黑馬"打扮得更英俊，仍然以大草原為背景，新塑造的黑馬在草原上奮蹄馳騁，頗有一馬當先的勁勢，但僅僅修飾標誌，並沒有給大草原出版社帶來理想的效益。因為唯有創造自己的品牌，將來使它成為一個領導品牌，才能增強企業的行銷力。

### 品牌授權‧多元發展

"小馬哥"終於走進了台灣小朋友的世界，後來又從台灣走進了新加坡，走進了大陸。小馬哥出版社也從此由單一經營有聲帶的範疇，開始向寓教於樂方向多元化拓展。如小馬哥VCD，小馬哥卡通等紛紛上市，小馬哥童話故事也由一帶一個故事，變成了從零到六歲不同年齡層的六個系列帶，僅此一項銷售量就增長了十倍。

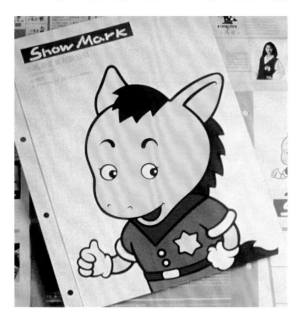

百年好合 個性行銷
# 百禾拉妮娜‧微立方服飾

■導入緣由： 2000
新店面開店之初，重整企業形象。

■導入需求/目的：
面對服飾產業競爭，希望導入整體品牌形象策略，提昇企業、產品競爭優勢。

■規劃內容：
1、企業形象塑造
2、品牌命名
3、品牌形象設計
4、年度行銷活動策劃

■執行策略/設計理念：
以百禾服飾為基礎，開創「拉妮娜」及「微立方」新品牌，結合年度廣宣行銷策略，增進銷售率、吸引人潮、提高知名度、建立企業優質形象。

■導入效益：
1.創造新形象，提昇知名度
2.強化產品促銷，增加顧客回流率

■獲獎記錄：
2000中國優秀企業品牌形象設計獎
2000北京國際設計展品牌形象精質獎
2001中國大陸全國徽標大賽優選獎
2001國家設計月優良平面設計獎
第九屆中國華東大獎標誌類優選獎
第九屆中國華東大獎形象設計類優選獎

業主：百禾服飾有限公司
規劃單位：台灣形象策略聯盟
執行單位：台灣形象策略聯盟
專案總監：林采霖
輔導顧問：楊夏蕙
企劃指導：林采霖
藝術指導：楊夏蕙
執行企劃：黃世匡
標誌設計：楊夏蕙‧涂以仁
基本要素規劃設計：涂以仁
應用系統規劃設計：涂以仁

百禾服飾有限公司
BYHO DRESS CO.,LTD.

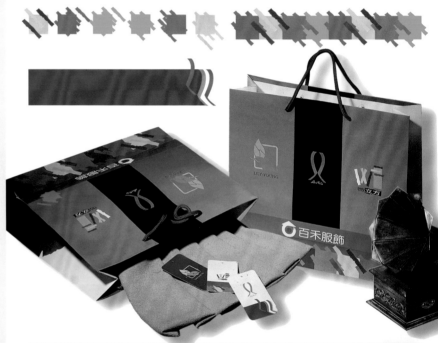

### 整合品牌資源優勢
# 弘奇食品‧永和豆漿

■導入時機： 1995
公司十週年，由汐止廠遷至北斗廠導入CIS

■導入需求/目的：
1. 強化「永和」品牌形象，發揮整體效益
2. 產品包裝形象整合，以利倉管作業。
3. 建立中式連鎖體系，發揚中華傳統美食。

■規劃內容：
1. 品牌識別系統規劃
2. 產品包裝形象規劃設計
3. 十週年慶活動企劃執行
4. GMP形象促銷活動策劃
5. 大陸連鎖店面識別規劃
6. 永和BAR餐車形象規劃
7. 年度形象顧問輔導

■執行策略/設計理念：
強化「永和豆漿」品牌資產優勢，重新整合
規劃其品牌視覺識別系統，並將產品由品類、
品項做明確的色彩區分，制定品類的象徵圖
形，以利倉管。規劃黑豆祕笈小手冊，增進
與消費者互動及專業的信賴，而GMP形象活動
與「永和BAR餐車」策略，更是奇兵立大功，
增強市場佔有率。

■導入效益：
1. 全國唯一通過GMP認證的豆漿製造廠
2. 以中小企業，在豆米漿市場排名第三，僅
　次於統一及光泉
3. 建立「永和豆漿」連鎖體系，名揚大陸

■得獎記錄：
1. 1996首屆世界華人平面設計大賽優選獎
2. 中國大陸第五屆全國包裝設計比賽優選獎

業主：弘奇食品股份有限公司
規劃單位：台灣形象策略聯盟
執行單位：樺彩企劃設計公司
專案總監：陳慶琦
輔導顧問：楊夏蕙
創意指導：楊夏蕙
企劃指導：林采霖
藝術指導：楊夏蕙
執行企劃：尤秋玲
吉祥物：陳星光
基本要素規劃設計：侯純純
應用系統規劃設計：侯純純
美工完稿：陳星光
※部份要素由業主提供

永遠的朋友　和樂的家庭

※

以鄉土、親切的稻草人形象表達出弘奇
食品發揚傳統、創新口味的企業精神，將吉
祥物擬人化，發展出各種動作與情境設定，
並配合各種節慶的促銷活動，作形象推廣，
將吉祥物形象帶入家庭，尤其是小朋友的日
常生活中，藉此達到提昇品牌知名度，推展
企業形象。

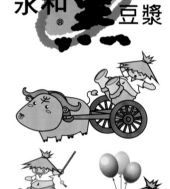

弘奇食品
HONG CHI FOOD

弘奇食品股份有限公司　HONG CHI FOOD CO.

弘奇公司於民國七十四年正式取得〝永和〞商標經營權，是國內唯一合法擁有永和豆漿製造銷售的公司。從古至今，〝永和〞乃為早餐的代名詞，弘奇食品除擁有〝永和〞品牌資產優勢外，更進一步在民國八十四年，全面導入企業形象策略（Corporate Image Strategies），建立強勢的視覺識別系統（Visual Identity System），凸顯出特有的品牌風格，創造高附加價值，朝多角化經營。永和豆漿VI視覺系統，榮獲1996首屆世界華人平面設計大賽及中國大陸第五屆全國包裝設計比賽優選獎，深受國內外肯定。良好品牌所具有的累積效應與滾動效應，不僅可以強化競爭力，而且使產品在強敵環伺下仍能屹立不搖，達到形象行銷的最高境界。

### 擬定差異策略‧尋找競爭機會

弘奇食品‧永和豆漿形象策略的差異定位以「第三品牌–找競爭機會」，用奇兵、英雄的角色出擊。在市場區隔差異上，鎖定20歲以上、40歲以下之客層對象，並走向健康、活力的現代生活主義；而市場定位差異上則建立連鎖管理制度及統一形象策略執行。除傳統店面採逐步整合外，另

發展〝快餐車〞連鎖體系，提供加盟者穩定經營，效率管理的信賴感，並以高品味走向，中價位消費，極具消費指名性潛力，且點心、宵夜市場商機潛力大。

### 永和豆漿‧名揚大陸

有鑑於國內早餐、點心市場之商機龐大，弘奇公司近年來積極投入中式早餐點心領域，以累積十餘年製造飲品的技術與精神，投入中式點心商品的生產研發行列，並成功推出永和豆漿、手工饅頭系列、鍋貼、煎餃、湯包、蔥油餅等，中式點心美食系列商品，嘉惠全體消費者，開拓永和豆漿更廣大的加盟空間。

### 永和 BAR 餐車‧競爭優勢強

為延伸擴大永和豆漿連鎖體系層面，弘奇公司特別再推出「永和 BAR 餐車」加盟

體系，以自然、健康新風味，方便快速的經營宗旨，品牌說服力強，餐車 BAR 兼顧投資少、佔地少、獲利回收快、投資報酬率高等多重特色，既可冷飲亦可熱販；營運方式除可經營早餐外又可延續點心販賣，不受季節、氣候影響，利用性高，具競爭優勢。

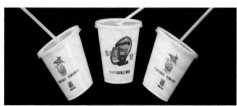

員林店

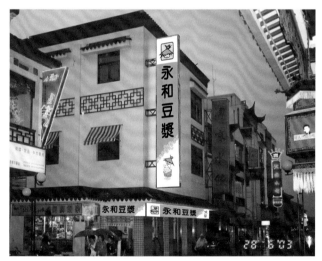

## 從地方特產到名牌資產的再生轉換
# 裕珍馨食品

■導入時機： 1997
1.企業革新重整意識
2.好吃但送禮不夠份量的迷思
3.現代化製造廠落成

■導入需求／目的：
1.包裝的系統整合
2.銷售通路的形象提昇
3.品牌識別體系建立

■規劃內容：
1.形象交流站建立
2.形象風格定位
3.品牌形象識別規劃設計
4.包裝系列規劃設計

■執行策略／設計理念：
裕珍馨是大甲鎮最富盛名的地方特產代表老
店，我們從企業的實態調查，深刻體驗，無論
從規模、市場型態及未來發展遠景，該形象不
應只是從地域性之特產為形象展現層次而應轉
化為點心名牌資產，因此在形象的整體規劃面
強化了品牌的系列延伸風格，讓各體系之應用
全面品牌識別化；同時在包裝上，除在特產方
面仍保留傳統文化圖像外，在禮盒及點心、麵
包等商品，則全面以具現代感中西融合的輔助
平面要素，統合塑造成名牌精緻商品。

■導入效益：
1.擺脫區域特產包袱，塑造為品牌資產魅力。
2.品牌商品體系的滾動累積效益。

■獲獎記錄：
1.中國大陸第五屆全國包裝設計比賽金獎

業主：裕珍馨食品股份有限公司
規劃單位：臺灣形象策略聯盟
執行單位：福康形象設計公司
專案總監：陳清文
輔導顧問：楊夏蕙
創意指導：楊夏蕙
企劃指導：林采霖
藝術指導：陳清文
標誌設計：楊景超
基本要素規劃設計：陳冠丞
應用系統規劃設計：陳冠丞

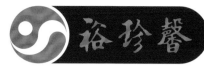

奶油酥餅

太極「☯」陰陽圓，取眼之形巧妙配置
成上下左右對稱的圖形，使人覺得有緊密相
關及相互信賴得到安全感。

太極一代表了浩瀚宇宙間一切根本大法，
形而上與形而下，入世與出世，天人合一，
圓融無礙的精神；大地臻至圓滿和諧，大地
是萬物之母，慈悲滋養，生生不息。

民以食為天，裕珍馨標誌「☯」取極之
意念，融合圓潤口感「☯」香甜符號及裕珍
馨之英文文字首「Y」的造型「☯」，構成圓
融完美的圖形，極明確詮釋了裕珍馨食品的
產品屬性及服務理念。

M70+Y100   C10+M100+Y80+R20

M90+Y100   M70+Y60   M60+Y20

M5+Y40   C50+Y100   C20+M40+Y100

# 裕珍馨食品股份有限公司
# YU JAN SHIN FOODS CO., LTD.

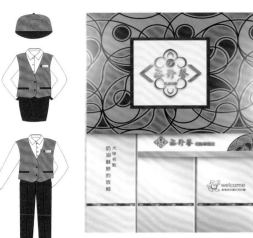

# 山采實業・三丰采茶食

■**導入緣由：** 1998
1.基於業務的突破及通路擴張的需求。
2.基於商品體系的管理整合。

■**導入目的：**
1.包裝設計
2.自我品牌形象規劃
3.通路據點的商品效益提升

■**規劃內容：**
1.品牌戰略開發
2.自我品牌命名
3.品牌視覺形象規劃設計
4.特殊賣點的品牌化包裝規劃

■**導入效益：**
1.促使企業由原先單獨的商品設計需求，全面化展開其品牌化形象資源建立。
2.使企業之通路合作模式更具雙贏互動。
3.營業模式的實質業績提升。

■**執行策略／設計理念：**
1.致力創造競爭區隔的形象力，從形象策略面突破紛亂而單獨的商品開發模式，化為整體品牌化資源效益。
2.發現自我品牌—山采御品的不同。
3.由賣點個性，通路據點形象切入塑造商品價值。

■**獲獎記錄：**
1.香港設計協會'98秀包裝設計優異獎
2.1999國家設計月台灣包裝之星獎
3.1999中國設計年鑑識別系統入選
4.1999中國設計年鑑包裝類入選
5.1999「中國之星」優秀包裝設計獎銀獎
6.1999TGDA包裝優異獎
7.1999TGDA包裝入選獎
8.1999行銷創意突破獎最佳產品包裝獎第三名

業主：山采實業股份有限公司
規劃單位：福康形象設計公司
執行單位：福康形象設計公司
專案總監：仇新鈞
輔導顧問：楊夏蕙
創意指導：陳清文
企劃指導：林采霖
藝術指導：陳冠丞
執行企劃：陳冠丞
標誌設計：陳清文
基本要素規劃設計：周燕明
應用系統規劃設計：周燕明

人間味・世間情

山采實業股份有限公司
Suncher Enterprise Co., Ltd.

山采御品　人間味・世間情
精緻茶食・茶點

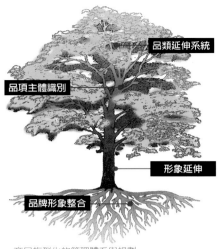

品類延伸系統

品項主體識別

形象延伸

品牌形象整合

商品族群化的管理體系與規劃

　　我們時常看到企業主的商品化政策缺乏管理的機制，混亂而重疊，愈做愈喪失競爭的籌碼。良好的商品化管理，如同種樹一樣，品牌為根，根要紮實受信賴，不可隨意移植；品項為枝，枝要發展各自體系，就要不斷修剪，才不致走岔；品類為葉，葉要因應市場導向才能茂盛。管理策略一：老樹可以重新整理其優勢再出發；管理策略二：新樹可以重新灌溉；管理策略三：有能力者種樹成林擴大地盤；管理策略四：能力有限者，大樹可以乘涼，長青發展。任何包裝策略、定位、市場行銷，皆源於其商品管理政策，才能清楚規劃展開。

行家品味＿自在喝茶

# 金品實業有限公司

■導入緣由： 2002
　公司名稱更改，組織改組擴大經營之際。

■導入需求/目的：
金品實業有限公司自1978年成立以來，即秉持誠信精神，為臺灣茶葉發展貢獻心力。由事業品牌「金品茗茶」延展出通路品牌「金品茶集」，以確立品牌政策、強化品牌識別及建構通路品牌為目標，拓展通路，提高市場佔有率，以建立國際性品牌，樹立茶葉界優質品牌的代表。

■規劃內容：
1.VI視覺形象規劃設計
2.賣場專櫃形象規劃設計

■執行策略/設計理念：
「金品茗茶」以"行家品味＿自在喝茶"、"堅持品質＿忠於原味"為品牌支撐點，；透過專櫃式經營據點，其品牌形象於各通路中具體呈現。並藉由特色十足的包裝禮盒，充分傳播品牌文化。金品茶集標誌整體造型亦如同一個認證圖章，意涵金品實業對茶品的講究，及重視信譽的公司，對消費者有品質保證的印象作用。

■導入效益：
「金品茶集」通路品牌策略，藉由品牌形象的建立與全面性發展，以強化通路發展。其品牌價值除保持現有品質優勢外，更拓展專櫃式經營據點，培養合營體制之總、代經銷商，建立長期夥伴或加盟店，兩年內預計拓展200家專櫃，單點營業額15_20萬。

■得獎記錄：
2002第九屆中國華東大獎形象設計類金獎
2002第九屆中國華東大獎標誌類金獎
2003第十屆中南星獎識別系統類金獎
2004中國國際商業設計廣東區大賽銅獎

業主：金品實業有限公司
規劃單位：台灣形象策略聯盟
執行單位：大計文化事業有限公司
專案總監：林采霖
輔導顧問：楊夏蕙
創意指導：楊宗魁
企劃指導：林采霖
執行企劃：林采霖
標誌設計：楊景方
基本要素規劃設計：楊景方.王維憶
應用系統規劃設計：楊景方.王維憶

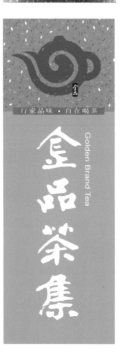

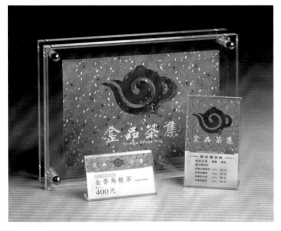

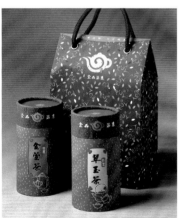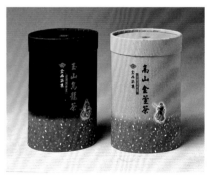

清涼 · 健康 · 自然
# 悅近自然食品系列

**■導入緣由：** 1998
東震公司產品主要有四大品牌，儂依佛系列、開運食品系列、悅近自然系列、日用品系列，而悅近自然其為新開發之品牌，藉由品牌形象導入，與先前之品牌並駕齊驅。

**■導入需求/目的：**
1.品牌識別系統與包裝系統之建立
2.塑造優質品牌形象
3.強化包裝外觀形象化

**■規劃內容：**
1.品牌形象定位策略探討
2.品牌識別系統規劃
3.品牌包裝系統規劃

**■執行策略/設計理念：**
1.建立企業品牌聯合標誌
2.強調自然清涼、健康、自然的特色
3.以植物、本草為意念之象徵圖形
4.包裝形象強勢化

**■導入效益：**
品牌形象的建立與落實不僅在內部人員的管理便於識別，對外更強化了品牌的形象效益，讓消費者指明購買慾增加。

**■獲獎記錄**
1.1999國家設計月台灣包裝之星獎
2.1999台灣視覺形象設計獎優選獎
3.1999中國設計年鑑識別系統入選
4.1999「中國之星」優秀包裝設計獎銀獎
5.2000北京國際設計展品牌形象精質獎
6.第九屆中國華東大獎包裝類銀獎
7.第九屆中國華東大獎包裝類銅獎

業主：東震有限公司
輔導單位：外貿協會設計推廣中心
規劃單位：臺灣形象策略聯盟
執行單位：盤古視覺形象設計公司
專案總監：顏永杰
輔導顧問：楊夏蕙
企劃指導：林采霖
藝術指導：陳清文
執行企劃：顏永杰
標誌設計：陳清文
基本要素規劃設計：涂以仁
應用系統規劃設計：涂以仁

悅近自然以〝天然植物〞為訴求，強調自然、健康。而大多數植物以綠色居多，它們利用天然的陽光、二氧化碳和水製造養分。本標誌以藤蔓植物〝〞為主題，向外延伸，將東震企業標誌融入，強調本公司對天然植物之重視。更依循自然法則互相依賴、生生不息的循環下去。

清涼 · 健康 · 自然

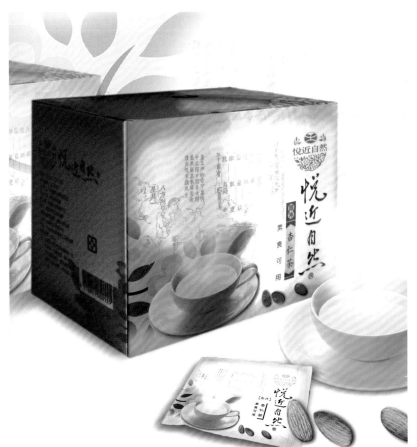

## 強化人本自然之概念
## 農依佛化妝品系列

**■導入緣由：** 1999

農依佛產品有六大系列，品項108項，其新產品不斷研發、生產，以致於識別及管理上明顯的造成困擾，及品牌識別不夠明確，藉由品牌建立，解決管理及識別面的困擾。

**■導入需求/目的：**

1. 品牌識別系統與包裝系統之建立
2. 塑造優質品牌形象
3. 強化包裝外觀形象化

**■規劃內容：**

1. 品牌形象定位策略探討
2. 品牌識別系統規劃
3. 品牌包裝系統規劃

**■執行策略/設計理念：**

建立系統化識別，將企業、品牌、品類、品項完整規劃，在包裝形象上傳達更明確識別系統。

**■導入效益：**

品牌形象的建立與落實不僅在內部人員的管理便於識別，對外更強化了品牌的形象效益，讓消費者指明購買慾增加。

**■獲獎紀錄：**

1. 1999「中國之星」包裝設計金獎
2. 2000台灣包裝之星設計獎
3. 第九屆中國華東大獎包裝類金獎
4. 2000中國優秀企業品牌形象設計獎
5. 2000北京國際設計展品牌形象精質獎

業主：東震有限公司
輔導單位：外貿協會設計推廣中心
規劃單位：臺灣形象策略聯盟
執行單位：盤古視覺形象設計公司
專案總監：顏永杰
輔導顧問：楊夏蕙‧高玉麟
企劃指導：顏永杰
藝術指導：涂以仁
基本要素規劃設計：涂以仁
應用系統規劃設計：涂以仁
美工完稿：謝宙霖

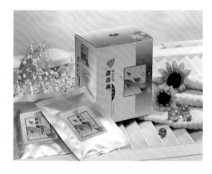

農依佛產品品牌系列，以純靜、輕逸、舒暢為產品特色。強調人本自然概念，佛教始視釋迦牟尼佛生菩提樹下靜思修道，終而悟道，因而以菩提藥為發展理念。其葉子有三角狀卵形，先 有長尾巴狀的尖突、葉柄長、隨風飄舞，符合本系列產品之特色。且能讓使用者用本產品後，能領悟本產品奧妙處。

● 品類象徵圖形

| 化妝水 | 拒吻 | 原色森林 | 仕女芳香劑 | 茶浴包 | 美髮精 |
|---|---|---|---|---|---|
| 保養品系列 | 生活用品系列 | 彩妝系列 | 芳香系列 | 身體系列 | 清潔用品系列 |

● 品項象徵圖形

| 抗日行動 | 淳翠系列 | 淳白系列 | 淳敏系列 | 淳淨系列 | 慈禧系列 |
|---|---|---|---|---|---|

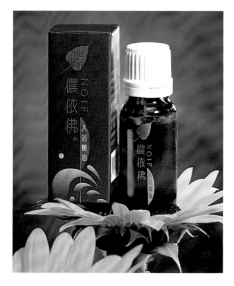

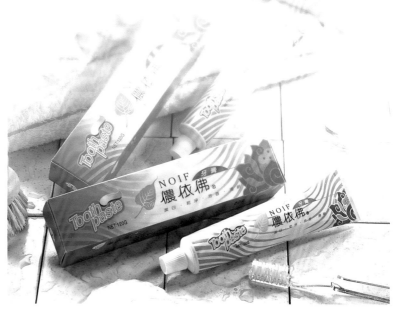

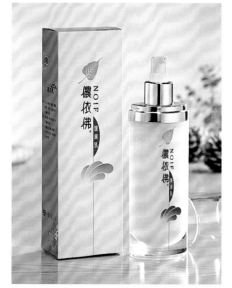

強調命與氣調和的食品策略
# 開運・柏諦食品系列

**■導入緣由：** 1998
舊有設計的包裝形象已不符時代腳步，並未能突顯其特色，希望藉由形象策略來展現開運食品之固有精神層面。

**■導入需求／目的：**
1. 品牌識別系統與包裝系統之建立
2. 塑造優質品牌形象
3. 強化包裝外觀形象化

**■規劃內容：**
1. 品牌形象定位策略探討
2. 品牌識別系統規劃
3. 品牌包裝系統規劃

**■執行策略／設計理念：**
1. 依木、火、土、金、水，做色彩管理
2. 強調開運食品理念「以命觀道，以氣改運，運隨氣轉」
3. 包裝形象系統化策略

**■導入效益：**
品牌形象的建立與落實不僅在內部人員的管理便於識別，對外更強化了品牌的形象效益，讓消費者指明購買慾增加。

**■獲獎記錄：**
1. 1999「中國之星」優秀包裝設計獎

業主：東震有限公司
輔導單位：外貿協會設計推廣中心
規劃單位：臺灣形象策略聯盟
執行單位：盤古視覺形象設計公司
專案總監：顏永杰
輔導顧問：楊夏蕙
企劃指導：林采霖
藝術指導：陳清文
執行企劃：顏永杰
標誌設計：陳清文
基本要素規劃設計：涂以仁
應用系統規劃設計：涂以仁

中草藥內具備特強之五行性，依據中醫處方之君、臣、佐、使原則，製造出能夠強烈突顯五行特性之食品，稱之為『五行開運食品』，根據其所具之強烈五行特性，以河圖生數命名分別為105（屬水），205（屬火），305（屬木），405（屬金）505（屬土），配合八字之所需，及命卦之吉數，加以運用，食用該五行食品，令身體吸收此強烈之五行氣，當然可以彌補先天八字中五行氣之缺陷。可幫助人與天地間自然之五行氣相感應，而以行星運轉為設計概念，依序木、火、土、金、水之循環運轉，其相互連結成為一五角形，與本產品之特色「以命觀道，以氣改運，運隨氣轉」相互呼應。

| | |
|---|---|
| ①K100 | 105（屬水） |
| ②M100+Y100+K10 | 205（屬火） |
| ③C100+Y100+K60 | 305（屬木） |
| ④C10+K30 | 405（屬金） |
| ⑤M30+Y100 | 505（屬土） |

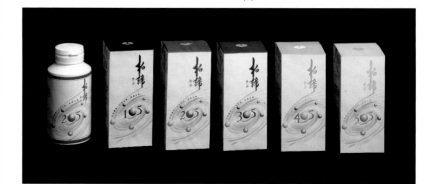

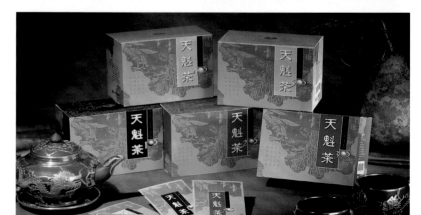

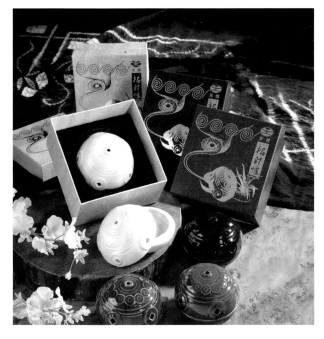

台灣情 台灣味

# 萬益食品・三嘉馨・馥嘉

**■導入緣由：** 2002
萬益食品關係企業「馥嘉食品」、「三嘉馨」成立之際。

**■導入需求/目的：**
期望藉由「萬益」品牌知名度，快速提昇「馥嘉食品」、「三嘉馨」對外良好形象的展現。

**■規劃內容：**
1、馥嘉食品識別系統規劃設計
2、三嘉馨識別系統規劃設計
3、文宣品規劃設計

**■執行策略/設計理念：**
整體設計以傳統、古意來構築品牌意涵，且以溫暖色系來表現，讓人充分感受萬益食品的「台灣情，台灣味」的美食精神。「馥嘉食品」以美的口感的咖啡紅結合精緻的金黃色，象徵馥嘉食品「傳統手藝、精緻美食、現代風味」的屬性意念，展現積極創新的品牌優勢。「三嘉馨」則融入太極生生不息的意念，蘊藏著天地交互作用，相輔相成，既能以現代化的管理，熟練創新的發揮專業食品的生產技術，又能邁向國際化經營，促進經濟飛躍的社會生機。

**■導入效益：**
透過電子、平面媒體及網路宣傳行銷，並常態性贊助公益活動，建立良好企業形象。運用「萬益」品牌知名度，強化出「馥嘉食品」傳承開發的策略定位，開發多元化的行銷通路；三嘉馨公司則強化生產設備、技術、物流與研發能力，同時建立企業公益形象。

**■ 獲獎記錄：**
2003第10屆中南星獎標誌類銅獎

業主：萬益食品
規劃單位：台灣形象策略聯盟
執行單位：楊景超設計事務所
專案總監：楊景超
輔導顧問：楊夏蕙
藝術指導：楊夏蕙
企劃執行：林美華
標誌設計：楊景超
基本要素規劃設計：楊景超
應用系統規劃設計：楊景超

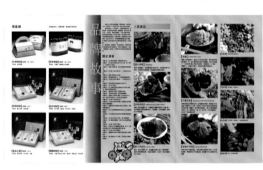

旭日東昇　大發利市
# 東大國際企業

104

■導入緣由：　2005
東大企業進行系列產品整合之際。

■導入需求/目的：
希望藉由品牌形象策略的導入，強化自我品牌「金美人」之品牌形象與行銷效益，增加年節送禮需求。

■規劃內容：
1.東大企業形象規劃設計
2.金美人品牌形象規劃設計
3.金美人系列產品包裝設計

■執行策略/設計理念：
採用「創意行銷」策略，以創意名稱「翅客」、「翅吒風雲」、「鮑君滿意」凸顯高級食材的特點，突破傳統南北貨市場生態。進而提出「新皇族主義」、「禮饗家」概念，拓展年輕族群，開發即食通路。東大企業在品牌形象及品牌包裝上塑造出自我風格，輔以新產品的開發，引發消費者需求共鳴，贏得消費先機，鞏固優良品牌的產品地位。

■導入效益：
1、將形象、產品、行銷三位一體，全方位地強勢引爆市場競爭力。
2、傳達產品新鮮、高品質的質感，建立同業領導地位。

■獲獎記錄：
2005中國之星設計大獎品牌類銅獎

業主：東大國際企業股份有限公司
規劃單位：超然形象策略有限公司
執行單位：超然形象策略有限公司
專案總監：林采霖
輔導顧問：楊夏蕙
創意指導：楊夏蕙
企劃指導：林采霖
執行企劃：陳宛仙
標誌設計：楊景超
基本要素規劃設計：陳宛仙
應用系統規劃設計：陳宛仙
美工完稿：陳宛仙

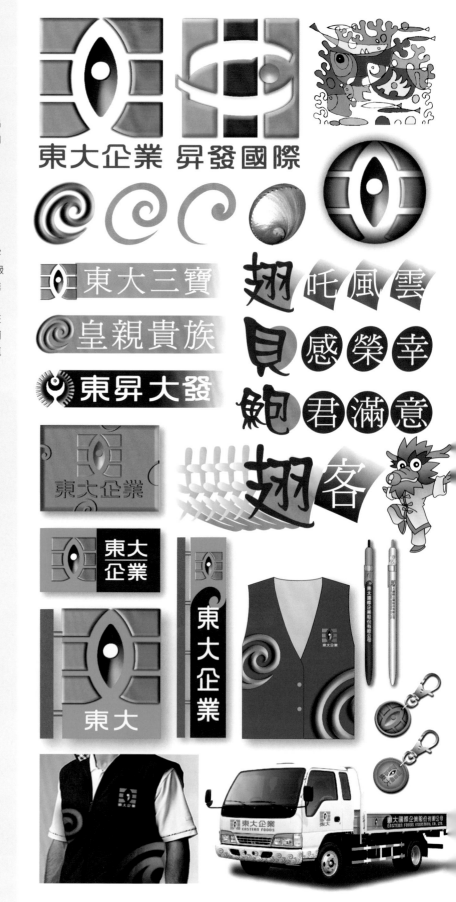

不 是 美 工 設 計 、 不 是 廣 告 設 計 、 不 是 印 刷 設 計 ， 符 合 實 質 效 益 的 整 合 形 象 策 略 才 是 我 們 的 事

是美工設計、不是廣告設計、不是印刷設計，符合實質效益的整合形象策略才是我們的專業

中部飯店業的老品牌展新象
# 全國大飯店

■導入緣由： 1995
因應飯店業大環境的改變，重新整合企業形象。

■導入需求/目的：
將原VI系統整合規劃，展現全新風貌，強化競爭優勢。

■規劃內容：
1.原標誌精緻化
2.業務用品規劃設計
3.客房用品規劃設計
4.飯店形象攝影企劃執行

■執行策略/設計理念：
將原本過於霸氣的標誌，予以精緻化為圓融飽滿，溫馨服務的形象。在經營策略上，加入日系飯店集團以體現國際化的格局與企圖；而在視覺形象上，則以「中國風」強化飯店風格。

■導入效益：
成為國際性的飯店，鞏固市場利基。

業主：全國大飯店
規劃單位：台灣形象策略聯盟
執行單位：樺彩企劃設計公司
專案總監：陳慶琦
輔導顧問：楊夏蕙
創意指導：林采霖
企劃指導：林采霖
藝術指導：王武壽
執行企劃：張妙祝
吉祥物：唐唯翔
基本要素規劃設計：王武壽．楊景超
應用系統規劃設計：王武壽．楊景超
美工完稿：林哲全

　　企業經營，以「水」（錢）為設計意念，並蘊含出「王」者之風。外框採中國古代窗花圖案，充份體現中國文化風格。整體架構上，以圓融飽滿的線條，傳達溫馨親切的服務理念。

　　色彩規劃上，以高貴希望的金色，強化飯店精緻性，並搭配積極貼心的磚紅色，表徵喜氣與熱忱。

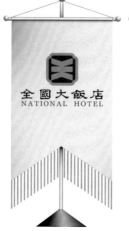

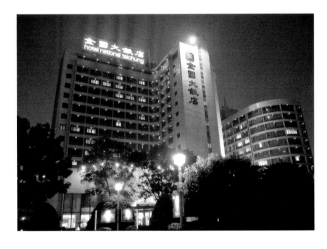
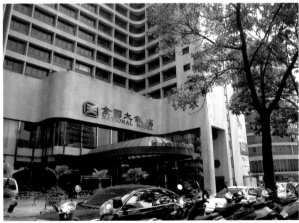

## 發揚中華食文化
# 東方餃子王

**■導入緣由：** 2000

東方餃子王的名稱開始使用年份為1993年，初衷是把它當作一種奮鬥目標，要做東方的、中國的傳統美食—餃子之王；後來賦予了追求卓越與繼承發揚傳統飲食文化的內涵。歷經七年的發展，希望通過CI戰略整合和營運體系的規範建設，為東方餃子王建築第二次創業的平台。

**■導入需求/目的：**

1.解決現存主要問題

2.讓企業具備市場拓展條件

3.企業資源合理配置運用

**■規劃內容：**

1.MI經營戰略明確化

2.BI經營文化共識化

3.VI視覺識別整合化

**■執行策略/設計理念：**

東方餃子王CI的當務之急為「企業核心理念定位及企業文化的塑造與培育」，因此，如何引進活用高附加價值的企業改善方案〈Valuable Improvement Program，簡稱VIP〉及從企業內部的核心價值到外部及從企業內部，裡外雙管齊下、融會貫通後，將企業價值引爆出來。

東方餃子王執行策略：在戰略定位上，堅持繼承、發揚中華美食文化的內涵特色與優勢，同時要吸收國外現代餐飲業的先進管理技術與經驗，確立企業核心專長，進而塑造與培育全員認同並能體現的企業文化。

**■導入效益：**

1.通過整合將改變企業體制，使企業步入科學的、現代的、具備可持續發展條件的管理體系。

2.把餐飲企業轉化為產業化、規模化，促使企業利潤最大化、資本最大化。

3.促進全員自省，樹立危機意識，訓練解決問題能力，進而凝聚全員共識。

業主：東方餃子王股份有限公司

規劃單位：台灣形象策略聯盟

執行單位：北京嘉道策劃有限公司

專案總監：林采霖

輔導顧問：高中羽、楊夏蕙

創意指導：楊夏蕙

企劃指導：林采霖

藝術指導：高中羽

執行企劃：林采霖

基本要素規劃設計：高中羽

應用系統規劃設計：北京嘉道策劃有限公司

东方饺子王连锁经营有限责任公司

ORIENT KING OF DUMPLINGS CHAIN STORE CO.,LTD

ORIENT KING OF DUMPLINGS

弘扬中华食文化　开创现代新生活

天天过年　时时团圆

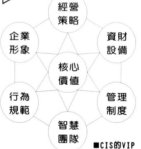

經營策略

企業形象　資財設備

核心價值

行為規範　管理制度

智慧團隊

**■CIS的VIP**

### 創業背景

東方餃子王的前身為海鮮餃子館，第一家於1990年，當時營業的面積為40平方米，員工10人；至1992年已擁有5家連鎖店，營業面積600平方米，員工近百人。東方餃子王的名稱開始使用年份為1993年，創始人馬松波先生憑藉著在學習與探索中累積的智慧和特有的不屈不撓的頑強精神，把它當作一種奮鬥目標，要做東方的、中國的傳統美食＿餃子之王；其所追求的是『將中華民族燦爛的飲食文化發揚光大』，在世界範圍內建立中式餐飲連鎖店。

### CI導入的當務之急

大多數企業組織轉型的出發點，是消極應變而非主動出擊。企業要想領先群倫，就是必須主導產業轉型的過程。東方餃子王CI導入的當務之急為「企業核心理念定位及企業文化的塑造與培育」，因此，臺灣形象策略聯盟，引進活用高附加價值的企業改善方案（Valuable Improvement Program，簡稱VIP），即從企業內部的核心價值到外部，裡外雙管齊下、融會貫通後，把企業價值引爆出來，其散發出來的力量是非常驚人的。

高附加價值的企業改善方案VIP（Valuable Improvement Program）是屬於一套多層次、廣角度的觀念整合策略（Concept Integrate Strategies，簡稱CIS），其應該涵蓋核心價值、經營策略、管理制度、智慧團隊、行為規範、資財設備、企業形象等七個層面，旨在防範於未然，決勝於未來市場，能使新問題迎刃而解，而老問題不再重複發生，使企業得以保持良性循環，正常運作。

世上沒有「永續」的市場領導地位這回事，市場領導地位必須一再重新創立。未來的競爭是一場如何開創與主宰逐漸顯現的商機；企業競爭未來的目標不是市場，而是商機占

### 規劃內容

#### 一、現況調查作業內容

| | | 項　　目 | 目　　的 |
|---|---|---|---|
| SI市調整合化 | 定性調查 | ‧經營層訪談 | 了解經營層、各級主管幹部、基層員工與外部對東方餃子王之觀感與反應，並以積極創造符合東方餃子王未來的理想形象目標，進行東方餃子王形象相關問題的定性與定量調查，從中整合公司上下及內外部訊息，再依此為營運戰略改善工程之重要參考資料。 |
| | | ‧高階主管訪談 | |
| | | ‧幹部、員工集體座談會 | |
| | 定量調查 | ‧內部員工問卷調查 | |
| | | ‧外部客戶問卷調查 | |

#### 二、MI戰略作業內容

| | | 項　　目 | 目　　的 |
|---|---|---|---|
| MI戰略明確化 | CI觀念溝通 | ‧成立CI推委會 | 賦與全體員工使命感並活絡CI計劃，加強深度認知，將導入工程效果延續擴大。 |
| | | ‧強化CI訓練課程 | |
| | | ‧發行CI定期刊物 | |
| | | ‧建立CI資訊走廊 | |
| | | ‧設置CI意見箱 | |
| | CI戰略擬定 | ‧CI研討營活動 ‧以團隊智慧強化核心競爭力 | 將東方餃子王營運共識調查與內部研討活動相結合，讓企業意識達至巔峰。 |
| | CI戰略定位 | ‧企業經營戰略 | 將CI共識營之結論歸納與分析後，整合提煉出整合建議書，以具體文字建立共識與瞭解。 |
| | | ‧人力資源管理策略 | |
| | | ‧企業文化建立 | |

有率。因此，主動創造未來環境的改變，而不是應變或不變。

東方餃子王未來的發展，從定位戰略上要堅持繼承、發揚中華飲食文化的內涵特色與優勢，同時還要吸取國外現代餐飲業的先進管理技術與經驗，確立企業核心專長，進而塑造與培育全員認同並能體現的企業文化。

## CI戰略定位明確

在東方餃子王形象策略的溝通過程中，企業戰略的明確化，是企業整體經營運作的原動

## 三、BI戰術作業內容

| | 項 目 | 目 的 |
|---|---|---|
| BI戰術行動化 | BI行為規範建立 ·對內行為規範 ·對外行為規範 ·BI行為規範手冊 | 為發揚東方餃子王，除了藉由視覺革新之外，更以人為出發點，革除員工不良習慣，建立良好行為規範，創造「顧客滿意」之新風氣。進行方式乃透過觀察、會議研討、活動檢驗方式，依企業實際需求內容建立具體可行的行為規範。 |
| | BI教育訓練建立 ·建立教育訓練制度 ·培養教育訓練人員 ·BI教育訓練手冊 | 透過策略研習，發展教育訓練計劃，嚴格訓練，切實督導，認真考核，期使東方餃子王員工皆能符合標準行為規範，以確保服務品質。 |

力，亦是東方餃子王經營核心所在。

經由企業戰略的建立，影響企業組織型態而落實在經營使命、方針、員工的工作態度上，且逐漸形成東方餃子王存在於社會的意義，亦稱為「存在價值」。並將此結論透過形象概念（定位）轉化後，成為東方餃子王對外的利益貢獻，促成更多的社會利益，亦稱之「外向利益」，並依此為傳播的原點，以企業文化為導向作為對外宣傳的主力訴求。

## 四、VI戰術作業內容

| | 項 目 | 目 的 |
|---|---|---|
| VI視覺建立 | ・識別策略報告<br>・基本要素設計/含標誌精緻化、中英文標準字、色彩系統建立、吉祥物、象徵圖型設及基本組合規範等。<br>・應用系統開發/含事務用品、包裝用品、旗幟規劃、員工制服CI風格、媒體標誌風格、廣告招牌、室內外指標類、環境風格、通運輸工具及公關用品等130多項應用品。<br>・形象手冊編輯/依手冊規範標準,定期教育及管理各加盟店之執行應用。 | 由內而外之視覺系統標準化的規範,建立東方餃子王優質形象。 |
| VI導入執行 | ・制定VI導入項目之程序/擬定時間及更換項目,制定導入程序、安排編列。<br>・發包作業/預算估計、製作單位配合原則)。<br>・執行製作/監督製作成本、控制品質與標準。<br>・監督評估/定期追蹤評估、修正與增加建議效益評估與統計。 | 徹底執行標準規範,維護企業高品質的形象。 |

對內的存在價值:<br>企業理念 行為規範<br>企業行銷 企業定位<br>對外的外向利益:<br>經營使命 經營方針<br>社會利益

經營使命<br>企業理念 行為規範<br>企業定位<br>經營方針 企業行銷 社會利益

而存在價值能凝聚員工的向心力,作為經濟發展的指導原則。外向利益讓社會大眾對東方餃子王有認知的起點,並逐漸形成好感,對東方餃子王產生信賴與認同。希望能藉此思考重整的機會,跳脫舊有巢窠,創造東方餃子王經營管理新目標。

企業文化<br>存在價值 外向利益<br>CIS定位<br>(核心價值)<br>POOP<br>一點突破策略<br>市場切入點 核心專長<br>競爭優勢<br>NEW IMAGE

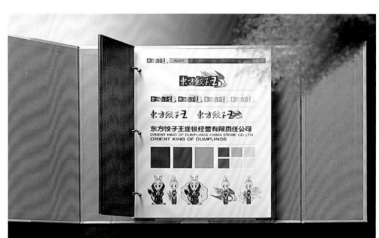

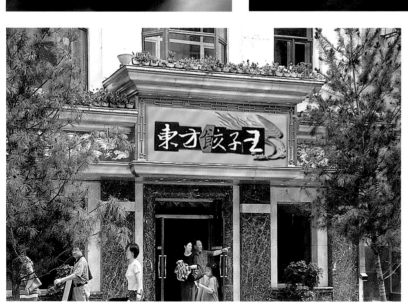

日式大眾連鎖旋風式奇蹟
# 養老乃瀧

■導入緣由： 1995
台灣總代理將連鎖系統引進時，只有標誌與招牌，缺乏完整的VIS規劃，導致視覺印象雜亂、模糊。

■導入需求/目的：
藉由VIS的整合，將全省連鎖加盟店視覺識別標準化、規範化，以利管理作業及品牌形象傳達的一致性。

■規劃內容：
1.原標誌精緻化
2.店面識別系統整合規範
3.展示櫥窗規劃
4.VIS管理規範手冊編印

■執行策略/設計理念：
1.將高價化的日本料理，平價大眾化
2.鎖定年輕消費族群
3.採用多元速食的行銷策略

■導入效益：
日式大眾連鎖旋風式地席捲台灣市場，紅黑強烈醒目的視覺形象，加上連鎖策略全面推廣，創下一年內56家加盟店的奇蹟。

■獲獎記錄
1.1996首屆世界華人平面設計大賽入選獎

業主：國際商聯有限公司
規劃單位：台灣形象策略聯盟
執行單位：樺彩企劃設計公司
專案總監：陳慶琦
輔導顧問：楊夏蕙
企劃指導：林采霖
藝術指導：林采霖
執行企劃：尤秋玲
基本要素規劃設計：侯純純
應用系統規劃設計：卓素鳳

此標誌設計，源自於養老乃瀧的傳說故事，形狀以盛著養老瀑布洒水的葫蘆，結合〝千成〞（比喻眾多）字樣而成，屬性定位明確，予人深刻的印象並蘊涵出深遠的意義。

日本 5 0 0 0 N D 店目標
台灣100家加盟店目標募集中

顧客服務專線：(04) 372-7799

世界に誇る酒蔵チェーン

世界に誇る  酒蔵チェーン

| 100% | | 100% | |
|------|------|------|------|
| 50% | | 50% | |

Y100+M100　　　　　B100

C20+M40　　C100+M90　Y40+M50　　B60
+Y100　　　+Y40+B20

C10+B30　　C40+M100　Y20+M20　　B30
　　　　　+Y60+B20

A　　　　　　B　　　　　　C
D　　　　　　E　　　　　　F

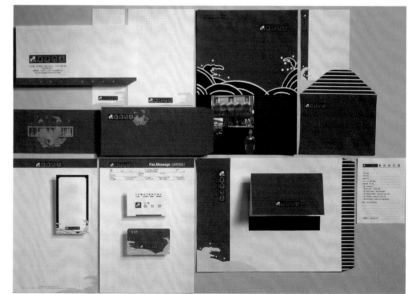

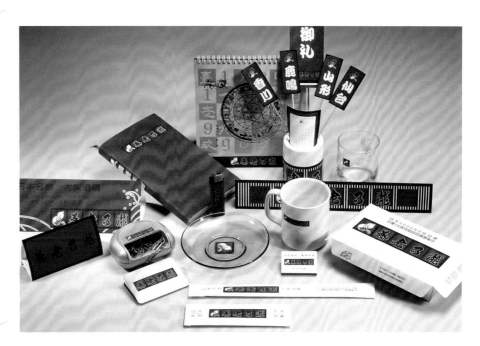

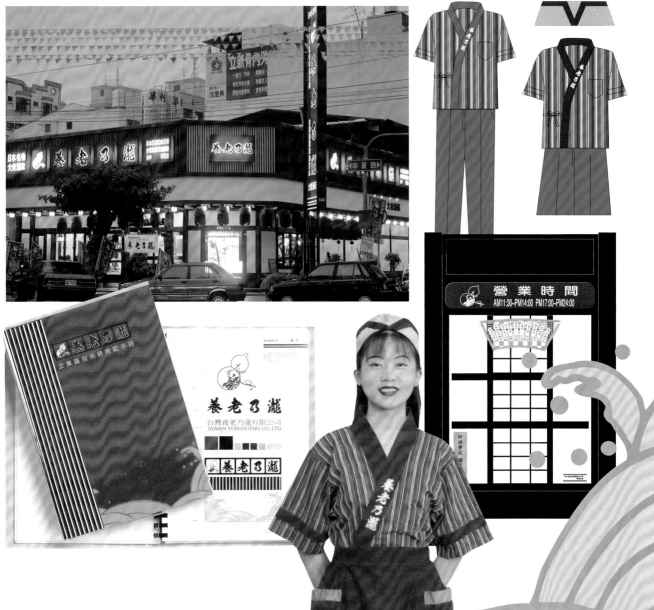

四季養生新觀念
# 雅方食品・羊名四海鮮味驛站

■**導入緣由：** 2005
雅方食品開發連鎖餐飲通路品牌之際。

■**導入需求/目的：**
「雅方羊肉爐」一年至少200萬包的銷售佳績，穩坐台灣冷凍爐類食品領導品牌。雅方食品希望跨足餐飲經營，建立自我連鎖通路品牌，讓「羊肉爐」的美味發燒全台灣、名揚全世界。

■**規劃內容：**
1.通路品牌名稱命名
2.BI品牌識別
3.VI設計整合
4.SI店面形象

■**執行策略/設計理念：**
雅方食品精心打造「羊名四海鮮味驛站」，專賣獨家研發的各式羊肉爐火鍋，特選的高級食材依四季變化調整配方。以創意命名，話題行銷為策略_羊名美味爭鮮嚐，四海遠播聲遠揚！「五」福通達四海_羊名推薦鍋：第1福，燒而不騷「羊名四海鍋」；第2福，台灣尚補「羊羊得意鍋」；第3福，麻辣哈燒「激情辣味鍋」；第4福，醋味十足「爭風吃醋鍋」；第5福，健康概念「綠色奇蹟鍋」。

■**導入效益：**
1、以『羊名』傳鮮『四海』，鮮鮮相傳讓美味源源不斷。
2、開創現代_東方_創意的飲食概念先驅。
3、結合文化、美食、健康與熱誠服務的理念。

■**獲獎記錄：**
2005第11屆中南星獎設計大獎賽金獎
2005中國之星設計大獎品牌類銀獎

業主：雅方食品有限公司
規劃單位：超然形象策略有限公司
執行單位：涂以仁設計事務所
專案總監：林采霖
輔導顧問：楊夏蕙
企劃指導：林采霖
藝術指導：涂以仁
執行企劃：陳宛仙
標誌設計：涂以仁
基本要素規劃設計：涂以仁
應用系統規劃設計：涂以仁

## 品牌故事化行銷策略
# 鐵砧養芋大甲芋料裡

**■導入緣由：** 2004

原本具有芋頭酥市場領導地位「大甲先麥芋頭酥」，文化深根的精神，在於地方文化資源發陽光大。結合芋頭節、媽祖文化節，都如藺草般緊緊的交織在一起，再為台灣文化創意產業盡心的推廣，融入了人心。

**■導入需求/目的：**

1. 品牌故事、識別、包裝、餐具、空間設計整合
2. 塑造地方特色品牌形象
3. 創造除糕餅業領導地位，再創地方文化創意料理市場高峰。

**■規劃內容：**

1. 品牌故事化策略
2. 文化創意生活體驗行銷
3. 品牌識別系統規劃
4. 品牌包裝系統規劃
5. 餐具設計
6. 空間設計

**■執行策略/設計理念：**

1. 以大甲知名鐵砧山，結合大甲農特產芋頭，餐點主要以養生為主，命名「鐵砧養芋」
2. 設計理念
   文化意涵：養生之源‧鐵砧養芋
   視覺意象：再現生命‧鐵砧養芋
   創造價值：鄉煙古道‧鐵砧養芋
3. 創造台灣第一家以芋頭料理地方特色餐廳。
4. 整體設計策略以較自然、藝術、文化等風格設計，強調地方文化特色。

**■導入效益**

我們總是不能忘情老店傳承的古早味，卻又不能忘情於現代的新潮與便利，運用巧思將二者結合，創造出各種的驚奇，不只滿足自己，更是嘉惠眾人。這一來一往後的道道珍饈，總能令生命中的每個重要時刻有個完美的開始與結束，這樣的心情寫照，只得毫不保留的記錄與傳承下去。

**■獲獎記錄：**

1. 2005「中國之星」優秀品牌設計獎
2. 2007台灣視覺設計展機構形象類創作金獎

業主：先麥食品股份有限公司
規劃單位：財團法人中衛中心
執行單位：涂以仁設計事務所
專案總監：涂以仁
輔導顧問：楊夏蕙
藝術指導：涂以仁
執行企劃：陳旻琦
標誌設計：涂以仁
基本要素規劃設計：涂以仁
應用系統規劃設計：沈長威、張玳境

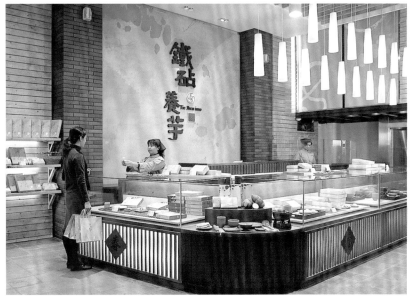

形象整合通路，創造市場
# 全虹通信廣場

■導入緣由： 1995
1.連鎖體系的擴大
2.因應商標的註冊、並尋求形象的標準化。

■導入需求／目的：
1.通路品牌標誌更新
2.連鎖體系通路名稱命名
3.視覺識別系統建立・形象定位

■規劃內容：
1.連鎖體系命名
2.基本要素建立
3.應用系統展開
4.形象識別手冊編訂

■執行策略／設計理念：
由於定位在全民化的通信消費，因此其形象規劃朝精緻而不豪華，專業而不氣派之系統設計方案，從副名稱的命名、通信廣場至品牌標誌的識別型態及應用系統的規劃，充分讓溝通更加親近，成為在市場營運、通信時代來臨前競爭的最大優勢。

■導入效益：
1.從電話百貨形象，藉由視覺形象設計，轉變為全民通信行銷的專業體系。
2.導入後加盟體系由原來23家擴增為現在143家(仍持續再增加)，無論連鎖體系或營業收入均為通信連鎖業第一大品牌，且各媒體雜誌不斷採訪及引用全虹提供之通訊產品與營業數據，成為免費之最佳宣傳效益。
3.該公司為第一家以通信連鎖形象，展現經營。

■獲獎記錄：
1.1996首屆世界華人平面設計大賽入選獎
2.TGDA TOP STAR獎標誌設計類優選獎

業主：全虹通信企業股份有限公司
規劃單位：青天形象設計公司
執行單位：福康形象設計公司
專案總監：陳清文
輔導顧問：楊夏蕙
創意指導：陳清文
藝術指導：郭佑吉
標誌設計：陳清文
基本要素規劃設計：林欣德
應用系統規劃設計：林欣德

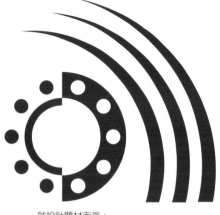

DIC 2485 M100 Y100 K35　　DIC 85 M35 Y80

DIC 620 GOLDEN　　DIC 544 B60　　DIC 621 SILVER

一・就設計題材而言：
全虹通信，就企業名稱之形象認知而言，可令人直接聯想到企業有如彩虹般的鮮艷璀璨。因此，標誌以英文字首『a』及旭日、彩虹三者作為標誌設計之基本元素。

二・就造型表現而言：
1.以同心圓結合象徵旭日之圖形，代表著企業如旭日東昇，蒸蒸日上。
2.同心圓亦代表"舊式電話轉盤"之造型，寓意傳承企業務實、親切的服務意念。
3.三條弧線結合成如彩虹般的鮮艷，象徵全虹"通信專業，專業連鎖"精神，更代表企業品質、價格、服務的三大經營理念。

三・就精神內涵而言：
同心圓之象徵代表全虹人具備圓融處世的態度，親切服務的品質要求。

ARCOA 全虹通信企業股份有限公司

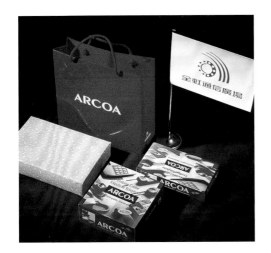
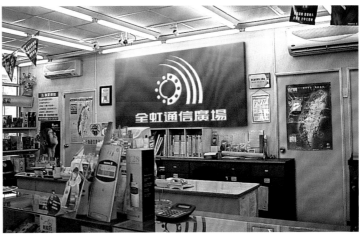
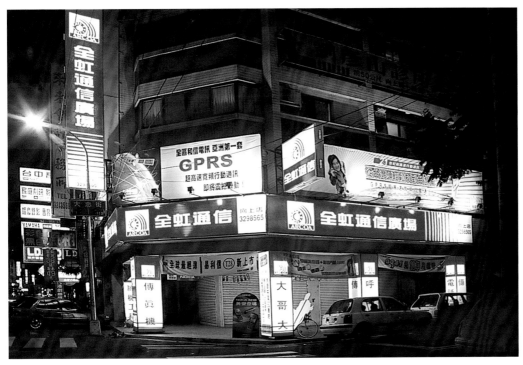

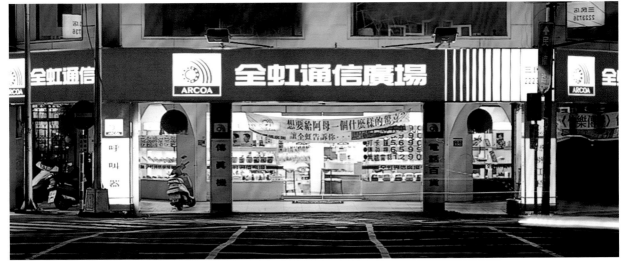

讓品牌更貼近孩子的世界

# 麗兒采家連鎖通路

**■導入緣由：** 1999

1.新直營點成立

2.連鎖經營示範店需求

**■導入需求／目的：**

1.區隔競爭市場，強化競爭優勢。

2.建立由通路到商品化延伸的品牌

**■規劃內容：**

1.企業實態調查

2.形象定位

3.視覺形象識別

4.系統導入執行

5.手冊規範

**■執行策略／設計理念：**

本案之規劃，由形象策略角度出發，根據其通路現況及市場發展分析，而重新建議業者調整其體系之定位，從傳統單點式經營改變為直營連鎖體系之氣勢；由主婦的立場，轉換為塑造孩子的世界，給孩子一個夢，多一份精緻的名店風格，並在其長期代理幼兒知名品牌的優勢下，順勢營造新命名，強化其直營通路現代而具洋味的 Rear House 名，以創造包括通路及未來商品面更強而有力的延伸效益。

**■導入效益：**

1.REAR HOUSE有別於國內現有二大體系之連鎖店，示範店開店後，讓許多新顧客主動詢問，加入貴賓卡行列。

2.導入後，前三個月統計示範店營業額均較其他未導入的店平均成長四倍以上。

3.連鎖體系順利展開。

**■獲獎記錄：**

1.1999「中國之星」優秀標誌設計獎

2.2000台灣創意之星形象設計類入選獎

業主：麗兒采家婦幼精品

規劃單位：臺灣形象策略聯盟

執行單位：福康形象設計公司

專案總監：林采霖

輔導顧問：楊夏蕙

創意指導：陳清文

企劃指導：林采霖

標誌設計：陳冠丞

基本要素規劃設計：陳冠丞·周燕明

應用系統規劃設計：陳冠丞·周燕明

設計題材：

以好動活潑，擁有旺盛的生命力與求知慾，凡事好奇、有趣，充滿希望的小嬰孩為主題，象徵麗兒采家在婦幼世界領域具有高度展望及無限成長的活力。

主題意義：

以愛心及用心經營更豐富的親情世界，讓婦幼生活更加圓滿。

色彩意義：

以最具親情色彩的活潑明亮色系為配色規劃，象徵麗兒采家展店之創新求變、積極用心展望與風格。

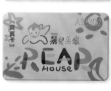
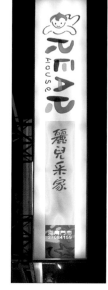

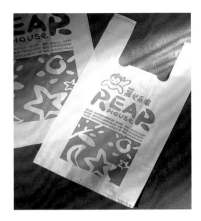
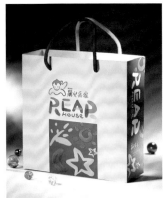
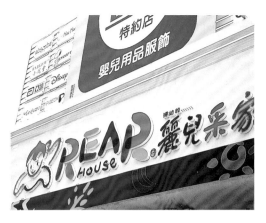

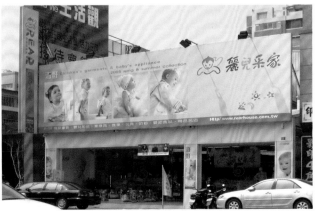

## 創意、遊趣、美學、人文的經營理念
# 蝴蝶影像館

**■導入時機：** 1997

事業規模提升轉型，以品牌經營觀重新自我定位，領導市場服務、形象、品質的新價值。

**■導入目的：**

以品牌經營、形象手法，突顯事業的獨特性、豐富性與人性化特質，進一步與消費者連結，與市場未來趨勢接軌，提前步入新型態經營體質，創造優勢與利潤。

**■規劃內容：**

基本要素、應用系統（事務、招牌、指標、包裝、標示、…等），空間規劃。

**■執行策略/設計理念：**

1. 創意：以創意取勝，帶給消費者驚艷發現。
2. 遊趣：以遊趣感親近消費者。
3. 美學：在美學範疇中嚴格控制表現、追求完美。
4. 人文：以人文精神為內涵，不落商業俗套浮華的虛無。

**■導入效益：**

1. 1997年10月10日蝴蝶影像總館遷址開幕，原有市場快速回歸，並突破業績額。
2. 1998年6月蝴蝶影像館開幕，提供消費者新型態消費空間。
3. 帶動彩色沖印連鎖業的經營型態整合潮。

**■獲獎記錄：**

1. 中國大陸1997全國100件優良標誌設計獎
2. 中國大陸第五屆全國包裝設計比賽銅獎
3. 1997台北國際視覺設計展形象設計類金獎
4. 1999國家設計月優良平面設計獎
5. 2000台灣創意之星形象設計類金獎

業主：蝴蝶影像館
輔導單位：台灣視覺形象設計協會
規劃單位：黃世匡形象設計
執行單位：盤古視覺形象設計公司
專案總監：黃世匡
輔導顧問：楊夏蕙
企劃指導：黃世匡
藝術指導：黃世匡
執行企劃：顏永杰
標誌設計：黃維瀚
基本要素規劃設計：黃維瀚、涂以仁
應用系統規劃設計：黃維瀚、涂以仁
美工完稿：陳柏全

# 蝴蝶影像
## BUTTERFLY IMAGE

以創意、遊趣、美學、人文的經營思考，延伸為蝴蝶影像品牌形象呈現精緻、簡潔、藝術的設計理念。

以精緻靈巧的台灣珍寶～「蝴蝶」為主體，象徵創建經營此一本土品牌追求突破的挑戰企圖；以及商品精質、服務優質，充滿感情與生命珍貴記憶的經營定位。

愛好音樂的平台
# 滾將樂器

■導入緣由： 1997
經營型態轉變，建立連鎖旗艦店之際。

■導入目的：
期貨藉由整體品牌形象規劃設備，建立連鎖
旗艦店形象，增加連鎖加盟意願，突顯滾將
樂器的獨特性。

■規劃內容：
1.品牌識別系統規劃設計
2店面形象規劃設計
3.行銷活動策劃

■執行策略/設計理念：
1.滾將樂器利用活動行銷，提高知名度，拓
展市場，創造更多利潤，增加市場佔有率，
發表學員學習成果，吸引更多學員加入，培
養更多的音樂人。
2.每季發行刊物，提供有關音樂的相關資訊，
增加與學員間的互動，同時可招幕更多愛好
音樂的朋友加入會員。
3.提供投資者另一賺錢管道，採取連鎖加盟
的方法，增加更多就業機會。

■導入效益：
1.打造品牌知名度，拓展市場，創造利潤。
2.建立連鎖加盟機制，增加更多就業機會

■獲獎記錄：
1.第九屆中國華東大獎標誌類優選獎
2.第九屆中國華東大獎形象設計類優選獎
3.2001中國大陸全國徽標大賽優選獎

業主：滾將樂器有限公司
規劃單位：台灣形象策略聯盟
執行單位：涂以仁設計事務所
專案總監：涂以仁
輔導顧問：楊夏惠
企劃指導：黃世匡
標誌設計：涂以仁
基本要素規劃設計：涂以仁
應用系統規劃設計：涂以仁

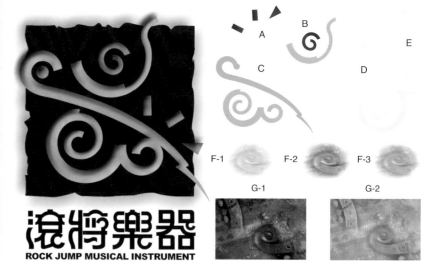

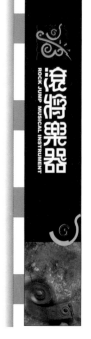

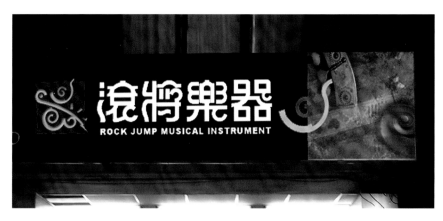

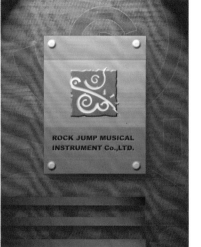

## 招牌形象打先鋒
# 台中十一信

**■導入緣由：** 1990

原委請台北公司規劃VI，但總遲遲未有進度，而總經理在某一刊物看到聯盟CI專文報導，毅然決定轉換規劃單位。

**■導入需求/目的：**

1. 強化十一信品牌印象
2. EI環境形象導入
3. 業務廣宣用品設計
4. 月曆企劃執行
5. 服務禮儀訓練

**■執行策略/設計理念：**

整合十一信原有視覺文宣品，建立整套VI系統，並具體落實台中市各分社招牌，短期內即時強化品牌印象，進而各分社同步推動禮貌比賽…等，藉由競賽鼓勵，逐漸轉換服務態度，建立優質形象。

**■導入效益：**

1. 業績增加
2. 服務態度提昇
3. 與社員互動性強

業主：台中市第十一信用合作社

規劃單位：台灣形象策略聯盟

執行單位：楊景超設計事務所

專案總監：林以翔

輔導顧問：楊夏蕙

創意指導：楊夏蕙

企劃指導：陳政輝

藝術指導：楊宗魁

執行企劃：林采霖

基本要素規劃設計：楊夏蕙

應用系統規劃設計：楊景超

※部份要素由業主提供

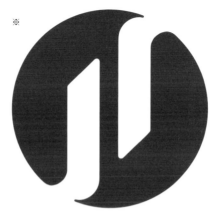

※

| 100 % | 50 % |

Y100 M100

| 100 % | 50 % |

Y80 M100 C40

| 100 % | 50 % |

K100

以圓為整體架構，明確的將「11」以虛實互動的方式嵌入圓形中，意含台中十一信向上成長，往下紮根的企業精神，強調顧客第一，服務第一，圓融溫馨的經營理念。而積極活力的紅色正代表企業無限的資源與能量。

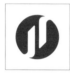
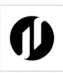

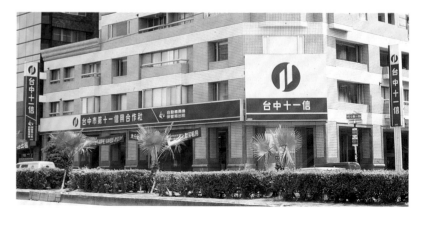

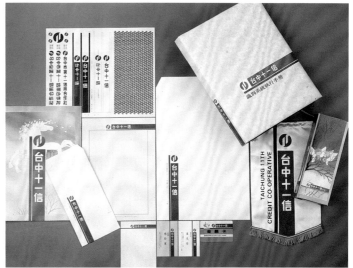

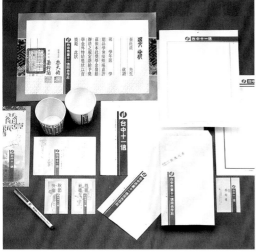

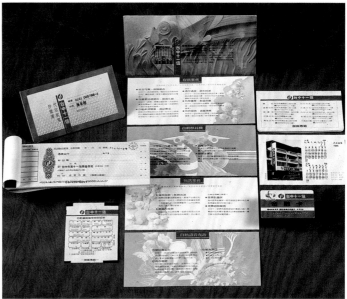

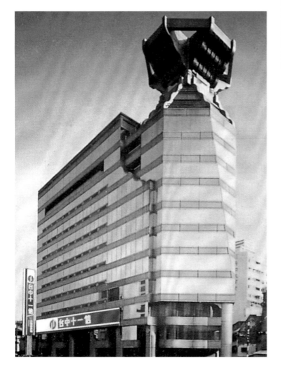

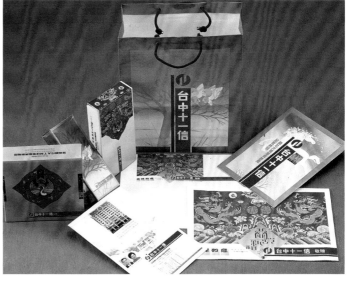

専業、温馨、愛心的醫療形象
# 慈愛醫院

■導入時機： 1998
醫療事業體系之診所、醫院，開幕導入之識別需求。

■導入需求／目的：
1. 事業體系的形象識別架構
2. 突破醫療沙漠的經營現況

■規劃內容：
1. 醫療事業體系經營戰略的明確化
2. 企業體系之各事業體形象識別規劃設計
3. 環境標識系統設計
4. 形象識別手冊規範編訂
5. 形象導入之教育、監督與輔助

■執行策略／設計理念：
從源頭式整理開發，打造一個醫療事業體系的鮮明形象及未來態勢，是慈聯醫療事業體系、各事業體形象規劃的原點。在母CI方面架構出管理諮詢顧問、耗材銷售、儀器設備租賃、中西藥局、診所、醫院等事業的形象屬性與各自識別發展關係。在醫院事業方面，整體形象則以專業、溫馨、愛心的醫療事業為展開之定位，營造清新、精緻、簡潔、明顯的設計風格。

■導入效益：
1. 全體事業形象主識別的建立，促進其未來態勢並能迅速導入。
2. 完整全面的醫院形象在雲林突顯出信賴、安全、專業的最大地區教學醫院形象。

■獲獎記錄：
1. 1999台灣形象設計年鑑獎優選獎
2. 1999中國設計年鑑標誌類入選
3. 1999「中國之星」優秀標誌設計獎

業主：慈聯企業股份有限公司
規劃單位：台灣形象策略聯盟
執行單位：福康形象設計公司
專案總監：陳清文
輔導顧問：楊夏蕙
創意指導：李新富
企劃指導：林采霖·陳添進
執行企劃：仇新鈞
標誌設計：陳清文
吉祥物：陳冠丞·許富堯
基本要素規劃設計：陳冠丞
應用系統規劃設計：陳冠丞

「慈」，以慈心視眾生，令其皆得利樂謂之。寬和慈善，不忤於物，覆載蒼生，慈育黎首。「愛」，恩惠於人，懷助人之心，利人之行，親親而仁民，仁民而愛物謂之。

院徽形象表徵：取自「醫療聯結、廣植福田、慈愛四方」之意念，以經營之心而生相，由醫療之心為點而線而面，廣結善緣，深耕而綿密而壯碩，澤蔭社會群體。

院徽造型創意：以醫療的「十」字形象為設計主題並結合上下左右延伸之軸為體，象徵慈愛醫院以全國社區醫學中心為定位，由內往外形成密織的網狀，象徵醫院與地區周圍診所、地區醫院與醫院的聯結及資源整合，並本著慈愛之心在人、事、地、物的全方位經營與努力，充滿旺盛的活力與擴散成長的醫療群體。

慈愛藍：象徵專業、博愛、科學、寬容、恆遠之永續。慈愛綠：象徵穩健、長青、成長、健康、活力之使命。

基本圖形　應用圖形（一）　應用圖形（二）

應用圖形（四）

應用圖形（三）

全人診療·全民健康

慈愛綜合醫院
TZU-AI GENERAL HOSPITAL

TZU-AI

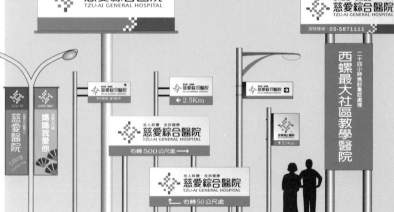

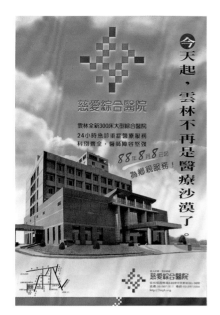

### 從醫療沙漠出發……

　　醫院不祇在醫術專業的經營，更需全面性的令人有安心、受關心、被尊重的有愛感覺。唯有展現這種視病如親、感受人性的形象內涵，才能讓專業醫術得到肯定與信賴。這就是所謂的良醫良德的標竿，也是施與受的互動真諦。

　　雲林縣是台灣醫療資源最缺乏的縣分，素有醫療沙漠之稱，大型綜合醫院的設立是醫療業界非常不看好的普遍想法，況且又是想要成為雲林最大教學醫院！一九九七年，一群來自專業而有熱忱的醫師背景人才，在地方仕紳的協助奔走之下，集資集力以更大的勇氣與願景從雲林出發，要在此地展開聯合醫療網體系經營，頗令醫療業界相當注視。

### 關於慈聯醫療事業體系

　　慈聯醫療事業體系，是基於嘉惠地方、放眼未來而成立，本質上已凝聚首批創業者的「愛心、服務、品質、創新」的文化意識，因此無論在軟體、硬體的規劃上，自有做到最好的企圖與信念。所以慈聯企業，更希望在專業以外，能充分塑造一個全新而整體的形象及文化，對外成為良好的醫療口碑，對內則使企業能凝聚高度的向心力與認同的歸屬感。於是慈聯體系一慈愛醫院在籌備階段即開始多方蒐集、打聽、參觀國內醫院導入形象現況及專業形象規劃團隊，多次召開形象工程專業會議及多方的形象設計公司評估，找到台灣形象策略聯盟，來為慈聯醫療事業之各體系展開形象規劃作業。

　　台灣形象策略聯盟，在和慈聯經營層的多次訪談與內部形象調查後，即著手成立規劃團隊，並對全省各地具有指標性的大型醫院作全面深入的實地觀摩及蒐集相關形象應用事物，同時也廣泛取得國外相關醫療體系的規劃及作法，據以擬定形象經營戰略定位和形象整合概念。同時也運作內部成立形象推動委員會組織，由院長、各主管醫師及顧問群，共同參與每一次會議及結果討論。

### 源頭式整理開發各體系事業形象

　　規劃單位從企業內部訪談、調查，發現原先在簽約時單純以「慈愛醫院」為明確的形象識別規劃執行，並不足以因應其未來發展全貌，同時現階段除醫院之籌備外，另外在診所、藥局方面亦已開始在彰化、雲林各鄉鎮設立，因此規劃單位在不增加規劃預算下，提出源頭式整理開發，義務在統合整體慈聯醫療事業體系，（營利事業體～醫療企管顧問、器材銷售、儀器設備租賃及愛心事業體～醫院、診所），予以設計規範整合，使其各事業體明確而標準化展開，並具統合管理效應，有利於拓展與溝通，也等於一次解決事業體未來開發問題。這對於慈聯企業來說無疑是付一套醫院形象的規劃費用，獲得6套主題識別，又可在短期內即可充分應用導入。

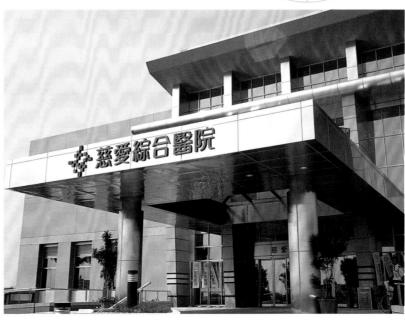

**慈愛醫院應用系統開發**

　　醫院形象應用項目繁多，且因應各種不同使用場合、印刷方式、材質應用，皆為一浩大工程，規劃單位除形象的識別展現外，更充分研究其行政流程、使用功能、如何管理、使用性質、表現美感反覆檢討使其標準化，統計應用系統規劃內容共約120細項，可說非常完整的呈現醫院經營的精緻用心與完美形象的全面展現。此套系統的規劃作為，使醫院在一九九九年八月八日開幕以來，不斷吸引各專業醫師相繼應聘服務，而民眾來院就診數亦不斷攀高，廣獲雲林民眾高度肯定，充分彰顯初期規劃效益。

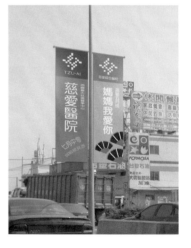

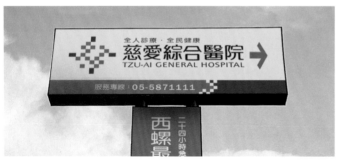

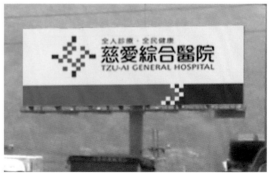

## 公共環境識別，讓就醫民眾更方便引導

醫院環境標誌系統，不但重視訊息，也重視機能的展現，良好的醫院環境標識系統，可以使訊息更快速溝通，成為安全與舒適的保障，成為秩序的維護與導覽。就發訊的意義而言包括發訊與收訊的對應一致，標識所需傳達的訊息包含了空間訊息—識別、名稱、引導、方位等機能訊息/操作訊息—環境、設施的管理、解說與告知的訊息/戶外廣告—拓展認知與促進說服力為目標的訊息。就機能展現意義而言及必需能充分識別、引導方位、說明管制、裝飾傳達。慈愛綜合醫院環境標誌系統設計即根據以上原則多方考量明確的現場而規劃，尤其在標識符號中，原先以更細的180多個符號圖形逐步刪減、修正到能符合廣泛測試當地生活認知的62個符號，也是規劃工作另一項無法依樣葫蘆的挑戰。

環境標識規劃內容：外部環境／道路引導、定點區域（醫院入口、急診室、停車場）、方位引導、建物廣告、標示、精神堡

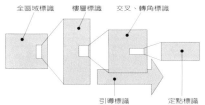

壘等。內部環境／全區域標識、樓層標識（電梯口、樓梯間）、交叉轉角標識、流向引導、地點標識（診療、服務行政、病房、民生設施、管制、禁制設施等六大項）。

### 打破醫療沙漠迷思，樹立社區教學醫院黑馬

慈愛醫院形象識別規劃，在經營理念方面展現專業醫術外，更強調感同身受的醫德，在視覺識別面，讓各資源做為充分滲透化，在行為識別面，讓"全人診療、全民健康"的專業訴求化為主動與積極，用心而創新的詮釋。慈愛醫院的形象導入個案，受惠的不但是慈愛本身，更是全雲林人就近受照護的品質提升。

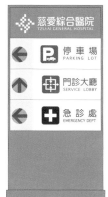

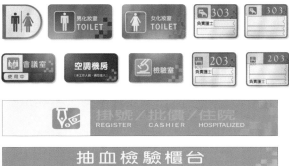

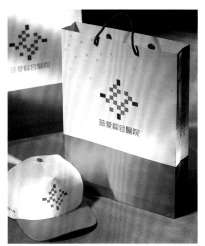

營造溫馨的社區型醫院
# 清泉醫院

134

■導入需求/目的： 1998
1.塑造清泉醫院優質形象
2.建立社區型醫院典範
3.醫院環境外觀形象化

■規劃內容：
1.清泉醫院形象定位探討
2.醫院識別系統規劃
3.環境標誌系統規劃
4.戶外看板設計施工

■執行策略/設計理念：
將清泉醫院定為社區型、專業、溫馨的服務
形象，在VI視覺形象上，強化「清泉」名稱
印象，並賦予無限想像空間。

■導入效益：
1999年7月開幕至今，受各界好評。

業主：清泉醫院
規劃單位：台灣形象策略聯盟
執行單位：盤古視覺形象設計公司
專案總監：陳添進
輔導顧問：楊夏蕙
創意指導：林采霖
企劃指導：林采霖
藝術指導：陳清文
執行企劃：顏永杰
標誌設計：陳清文
基本要素規劃設計：涂以仁
應用系統規劃設計：涂以仁
美工完稿：戴正裕

生命的泉源，源自于浩瀚宇宙。養天地正氣取日月精華，造化萬物，生生不息。

清泉醫院的標誌，取「日、月」之圖騰，構成「人」的造形，展臂擁抱噴灑的泉水。

十二滴水滴，代表著十二天干與地支，相配做週而復始時辰運轉，亦為萬事之始。

整體結構，代表著「以人為本、崇尚自然」的象徵意義，並以溫馨、尊貴、熱忱的紫紅為主色系，搭配出一股順應自然的清流及對人性關懷的暖流，更展現了清泉醫院另一類清新、誠摯的服務精神與使命感。

清＿沖和之氣謂之「清」，養之以清。
天上秋期近，人間月影清，「清」淨澈也。
天＿無雲即青，水＿明潔即清。
泉＿水之源謂「泉」，生靈之元素。
右文貨，左文泉；流通之意，「泉」錢也。
地＿若關地及泉，涓涓源遠流長。

盥洗室 Toilet

急 診 處
眼科門診・外科門診
內科門診・護理部

清泉醫院 CHING CHIUAN HOSPITAL

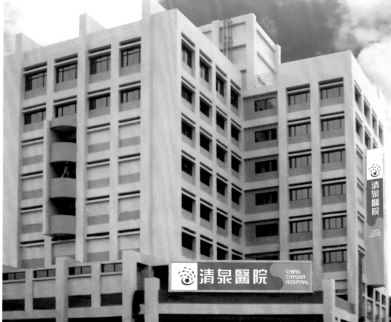

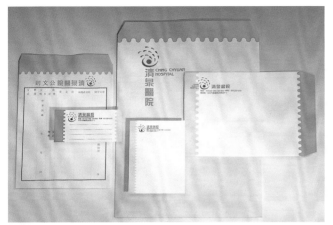
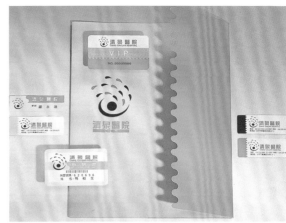
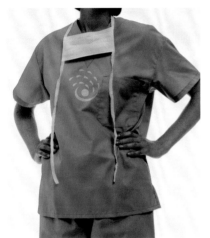
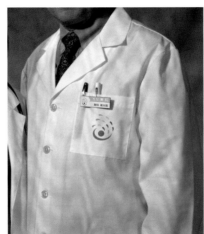
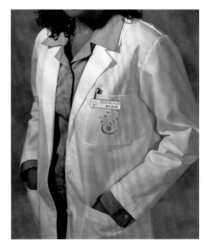
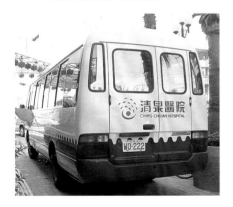

## 革除第四台的負面印象
# 豐盟有線電視

**■導入緣由：** 1996

由非法設置的第四台到合法化的有線電視，希望藉由CI的導入，革除一般人對第四台的負面印象。

**■導入需求/目的：**

1. 建立豐盟優質形象
2. 加強員工向心力
3. 訓練解決問題能力

**■規劃內容：**

1. 市場調查
2. CI共識營
3. VI視覺識別規劃
4. 活動形象識別規劃

**■執行策略/設計理念：**

以「CI共識營」凝聚全員的向心力，並透過社區活動，塑造「永遠陪伴您的好朋友」之形象，拉近民眾的距離，增加認同感，並整體VI的規劃，強化其視覺印象。

**■導入效益：**

全國第一家導入CIS的有線電視。

**■獲獎記錄：**

1. 1996首屆世界華人平面設計大賽優選獎
2. 1997大陸中國當代設計展邀展

業主：豐盟有線電視公司
規劃單位：台灣形象策略聯盟
執行單位：嶺東技術學院商業設計系
專案總監：林朵霖
輔導顧問：楊夏蕙
企劃指導：林朵霖
藝術指導：侯純純
執行企劃：何巧雯
標誌設計：楊夏蕙
基本要素規劃設計：黃素雲‧何巧雯
應用系統規劃設計：黃素雲‧何巧雯

① M:90+Y:100

② M:80+C:100

③ C:80+Y:100

④ M:50+Y:50

⑥ 金 (M:40+Y:100+B:20)

⑤ M:40+C:50

⑦ 銀 (C:10+B:30)

有線電視是屬於視訊的行業，因此，以「眼睛」來做發想，結合了豐盟所經營的產業，並為此賦予了無限寬廣的未來。

 依豐盟之英文字首「F」來代表豐盟，意謂豐盟所經營的產業。

 強調豐盟是以「人」為本的企業，藉由人的穩定性來傳遞出溫暖、親切、值得信賴的企業形象。

 為勝利符號，表示豐盟不管內部管理規劃、對外消費者之權益、同業間競爭仿效，皆表現傑出與出眾，樹立良好口碑。

代表著二隻手擁抱著一顆熱誠的心，來傳達豐盟不僅是個服務行業，專為地區性民眾服務，也充分發揮所經營之三大理念：「充分發揮地方媒體為民喉舌、與民為鄰之功能」、「以主動、親切、專業、務實之四大服務精神，服務客戶」、善盡取之社會、用之社會之企業責任，真正做到隨時陪伴您的好朋友！

代表豐盟企業由內而外之延續亦構成凝聚四方之意象，意謂著豐盟無限延伸、綿延不絕之企業生命。

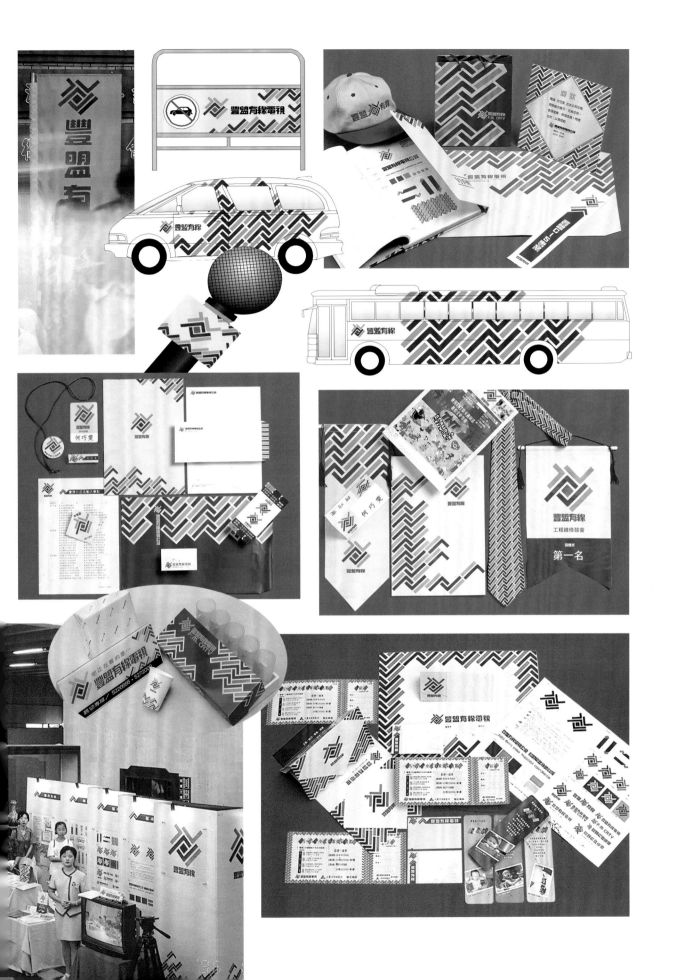

不 是 美 工 設 計 、 不 是 廣 告 設 計 、 不 是 印 刷 設 計 ， 符 合 實 質 效 益 的 整 合 形 象 策 略 才 是 我 們 的

：美 工 設 計 、 不 是 廣 告 設 計 、 不 是 印 刷 設 計 ， 符 合 實 質 效 益 的 整 合 形 象 策 略 才 是 我 們 的 專 業

溝通工程讓設計專案成功達陣
# 司法院法院體系

■**導入時機：** 2005
迎接司法六十周年，建立法院體系統一識別圖誌。

■**導入需求：**
司法院所屬各法院，迄今未有統一識別圖誌。加上民眾對於法院、檢察署、警、調機關的職權劃分概念模糊，以致常將上述四個不同機關混為一談，因而產生不少誤解及困擾。有鑑於此，為激發法院同仁的向心力及榮譽感，加深民眾對法院體系的認識，並建立公平正義、保障人權的專業形象，司法院特辦理「設計法院體系圖誌系統」專案。

■**規劃內容：**
1、定量調查
2、分區座談
3、圖誌系統規劃設計
4、圖誌發表會
5、分區導入說明會

■**執行策略：**
為使本案導入更臻完善，圖誌設計前，先辦理全體司法同仁意見調查及北中南東五場座談會，進行雙向溝通，並安排拜會翁院長等七位首長，取得進一步指正後，組成評審委員會，評審基本圖誌。歷經三次審查會及針對9,586位司法同仁及志工進行全面性的票選，經回收統計結果(回收率68%)，終於以85%的共識，產生了法院體系基本圖誌。為使民眾、司法同仁認識該圖誌系統，並利司法院暨所屬各機關具體應用，除對外宣傳與推廣的圖誌發表會外並舉辦分區導入說明會，以發揮實質效益。

■**導入效益：**
1、凝聚全體司法同仁的共識
2、明顯區別檢察署、警、調機關的識別圖誌
3、建立法院公平正義、保障人權的專業形象

■**獲獎記錄：**
1.2005第11屆中南星獎設計大獎賽銅獎
2.2005中國之星設計大獎品牌類評委獎
3.2006中國品牌形象設計獎
業主：司法院
規劃單位：中華形象研究發展協會
執行單位：臺灣形象策略聯盟
專案總監：林釆霖
輔導顧問：楊夏蕙
創意指導：楊宗魁
企劃指導：林釆霖
藝術指導：楊宗魁
執行企劃：林美華
標誌設計：楊景超
基本要素規劃設計：楊景超
應用系統規劃設計：楊景方

設計理念
以天秤、法槌、人形象徵司法公正、莊嚴、專業、以人為本之理念，蘊涵親民、溫暖、圓融、仁慈之形象，並以法官法袍所鑲之青色代表清明與信賴的感覺。

| 標準色 | | | |
|---|---|---|---|
| 100% | 80% | 60% | 40% |

1.C100+M60

| 輔助色 | | | |
|---|---|---|---|
| 100% | 80% | 60% | 40% |

3.C90+M25

| | | | |
|---|---|---|---|
| 100% | 80% | 60% | 40% |

2.C5+M15+Y70+K35

| | | | |
|---|---|---|---|
| 100% | 80% | 60% | 40% |

4.Y40+K70

司法院

臺灣臺北地方法院

司　法　院
JUDICIAL YUAN

臺灣臺北地方法院
TAIWAN TAIPEI DISTRICT COURT

司　法　院
JUDICIAL YUAN

臺灣臺北地方法院
TAIWAN TAIPEI DISTRICT COURT

司法行政管理座談會

公正·莊嚴·專業

司法院

臺灣臺北地方法院
TAIWAN TAIPEI DISTRICT COURT

臺灣高雄少年法院
TAIWAN KAOHSIUNG JUVENILE COURT

全案執行過程說明

為使本案導入更臻完善，日前依據秘台廳司三字第0930021040號函，辦理全體司法同仁意見調查及座談會雙向溝通意見，並安排拜會七位首長取得進一步指正後，組成評審委員會，評審基本圖誌。

一、定量調查：針對9,104位司法同仁進行全面性的意見調查，經回收問卷3,828份（有效3,732份／無效96份：回收率42％）分析結果，廣納出下列參考意見：

1【設計風格】：國際性（42％）＞典雅的（37％）＞穩重的（33％）

2【造型元素】：天秤（71％）＞法典（27％）＞法槌.文字（20％）

3【主要色彩】：綠色（47％）＞紫色（26％）＞黑色（25％）

4【標準字體】：粗隸體（25％）＞楷書體（17％）＞手寫書法體（13％）

5【構成外型】：標章造型（23％）＞圓形（20％）＞六角形.梅花（13％）

二、分區座談會：為求嚴謹及尊重，又特別安排臺灣高等法院及所屬花蓮、高雄、台南、台中分院五場座談會，再就以上基礎意見提出溝通，各區主要共識意見整合如下：

1.應突顯司法專業形象與檢、調明顯區別。

2.天秤不可失，已深植人心，我心如秤。（不要因別的單位用就捨棄自我）

3.突顯公平正義，簡單易懂，不失尊嚴，強調司法的獨立性。

4.最好不要有政治色彩，否則會失去司法的中立性。

5.以人為本，司法的公平正義在於有良知的法官人格與道德操守。

6.創造溫暖而有人性的司法環境，展現仁慈、敦厚的法官形象。

7.新圖誌設計不要太傳統，應「簡單大方」

第一次審查會／設計32組提供評選

第二次審查會／入圍5組進行複選

(A案) (B案)

第三次審查會／入圍2組進行全體同仁票選

票選結果由"A案"獲為正選
(選擇A案6,543票＋A.B案均可367票，共佔91%票選通過使用)

三、拜會首長：安排司法院翁院長岳生、城副院長仲模、范秘書長光群、公務員懲戒委員會林委員長國賢、最高法院吳院長啓賓、最高行政法院張院長登科、尤副秘書長三謀等七位首長拜會，提出定量調查及座談會共識意見報告，並進行第一階段64個圖誌設計草案喜好度調查，請長官進一步指正，主要指示意見彙整如下：

1.全員定量調查，造型元素【天秤】佔71％，共識性相當高。

2.爲與檢、調明顯區別，除【天秤】爲設計基本元素外，應加上【法槌】，代表拍板定案、法院威信（檢警調沒有使用法槌）。

3.外框以【圓形】爲主，展現親民形象，服務的司法。

4.司法應是本著良心，不要受外界干擾，不要太多設限，不考慮政治、政黨因素。

5.法官法袍是【黑袍＋青色領】，可以【青色】爲標準色。

臺灣高等法院各地分院共識座談及導入說明會

四、評審會：由司法院尤副秘書長三謀等院內代表6人及院外專家學者5人，共同組成評審委員會，評審基本圖誌。

1.第一次審查會：由32組圖誌設計中，經過兩次喜好度票選及評審委員充分意見溝通後，選出四組標誌，請設計單位針對委員建議意見修正，並進行實務模擬設計。

### 法院體系圖誌系統──基本圖誌票選結果統計表

● 票選對象：9586份(人) ● 回收份數：6543份(回收率68%)

| 單位名稱 | A案 | B案 | A.B案均可 | 其他 | 回收份數 |
|---|---|---|---|---|---|
| 司法院 | 203 | 26 | 5 | 1 | 235 |
| 最高法院 | 97 | 11 | 8 | 0 | 116 |
| 最高行政法院 | 39 | 10 | 2 | 1 | 52 |
| 公懲會 | 41 | 2 | 0 | 0 | 43 |
| 研習所 | 20 | 0 | 0 | 0 | 20 |
| 高等法院 | 444 | 25 | 25 | 3 | 494 |
| 台中分院 | 197 | 18 | 23 | 0 | 238 |
| 台南分院 | 127 | 17 | 11 | 0 | 155 |
| 高雄分院 | 116 | 13 | 14 | 0 | 143 |
| 花蓮分院 | 64 | 12 | 21 | 0 | 97 |
| 金門分院 | 8 | 0 | 0 | 0 | 8 |
| 台北高等行政法院 | 104 | 17 | 9 | 0 | 130 |
| 台中高等行政法院 | 48 | 2 | 17 | 0 | 67 |
| 高雄高等行政法院 | 73 | 8 | 6 | 1 | 88 |
| 台北地院 | 550 | 50 | 25 | 0 | 625 |
| 板橋地院 | 374 | 26 | 32 | 0 | 432 |
| 士林地院 | 221 | 13 | 17 | 0 | 251 |
| 桃園地院 | 264 | 43 | 9 | 2 | 318 |
| 新竹地院 | 171 | 12 | 3 | 0 | 186 |
| 苗栗地院 | 90 | 13 | 11 | 0 | 114 |
| 台中地院 | 344 | 23 | 15 | 1 | 383 |
| 南投地院 | 99 | 7 | 3 | 0 | 109 |
| 彰化地院 | 205 | 20 | 18 | 1 | 244 |
| 雲林地院 | 135 | 16 | 13 | 0 | 164 |
| 嘉義地院 | 126 | 19 | 7 | 0 | 152 |
| 台南地院 | 213 | 30 | 7 | 1 | 251 |
| 高雄地院 | 444 | 68 | 36 | 0 | 548 |
| 高雄少年法院 | 112 | 6 | 7 | 0 | 125 |
| 屏東地院 | 203 | 6 | 4 | 0 | 213 |
| 台東地院 | 76 | 14 | 10 | 0 | 100 |
| 花蓮地院 | 78 | 24 | 0 | 0 | 102 |
| 宜蘭地院 | 48 | 15 | 2 | 0 | 65 |
| 基隆地院 | 153 | 11 | 1 | 0 | 165 |
| 澎湖地院 | 56 | 3 | 3 | 0 | 62 |
| 福建金門地院 | 34 | 1 | 3 | 0 | 38 |
| 連江地院 | 10 | 0 | 0 | 0 | 10 |
| 合計 | 5587 | 581 | 367 | 11 | 6543 |
| 回收問卷意見比例 | 0.85 | 0.09 | 0.06 | 0.00 | 1.00 |

【定性意見】
● 請就A案再加強美化(1) ● AB案均有修正空間(1) ● A案：法槌不宜斷(1) ● 建議取消法槌(1) ● AB案均不可(5) ● C案(2) ● 仍脫不了固有司法表徵(1) ● AB案都太醜，換點新鮮的嘛！(1) ● 法槌與天平是兩種截然不同的東西，法槌並不代表公平「我國法律及審判實務中，亦無法槌這種物品，請勿將法槌列入法院圖誌系統，以免誤導一般民眾，以為法槌即代表法院或法律(1) ● 應不要再用天平，予人秤斤論兩之嫌，建議以日出，旭日東昇等方向為之(1)

2.第二次審查會：依據第一次審查會結論，將票選出之四個標誌再進行精緻化發展出五組圖誌並延伸模擬平面、立體的應用設計。聽取委員建議意見後，設計師現場以電腦進行圖誌設計修正，經全體委員確認後，定案AB兩組進行司法同仁全員票選。

3.第三次審查會：依據全員票選結果，規劃單位以A案為基本圖誌，延伸發展A.B.C三組應用設計。經審查委員討論後，選擇B組定案（將非必要之象徵圖形刪除），進行後續法院體系的圖誌系統設計，設計風格以典雅穩重為主。

五、全員票選：針對9,586位司法同仁及志工進行全面性的票選，經回收票選單6,543份（回收率為68％）統計結果，選擇A案佔85％，B案佔9％，A.B案均可佔6％，其他意見0％（僅11人）。

司法院公布新圖誌

▲經過3年的努力，司法院終於有了屬於法院體系的圖誌，昨（18）天上午10時在震撼的音響及繽紛的燈光效果中，代表司法體系的新形象圖誌正式揭幕。，像徵「天秤、法槌、人」的新圖誌，由司法院長翁岳生主持啟動儀式。（圖：陳君瑋 文：劉鳳琴）

維護溝通品質＿保障公眾權益
# 國家通訊傳播委員會

■導入時機： 2006
因應全球性之數位匯流發展及監理革新趨勢
，以及整合現行通訊及傳播分散之事權，台
灣於2006年3月成立國家通訊傳播委員會
(National Communications Commission;
NCC) 之際。

■導入需求/目的：
為快速及有效地形塑國家通訊傳播委員會（
NCC）之形象與目標，NCC特辦理「會徽及識
別系統規劃」專案。

■規劃內容：
1.基本要素規劃
2.事務用品設計
3.環境標識規劃
4.文宣出版品
5.相關活動宣導

■執行策略/設計理念：
為有效將國家通訊傳播委員會（NCC）嶄新
的形象識別向社會大眾傳播，有效發揮整體
形象效益，故規劃運用符合時代潮流之傳媒
，並結合EVENT、SP手法進行專案推廣計劃
，以引發民眾參與興趣及大眾傳媒的關注，
確實領悟NCC識別系統之精神與意涵。

■導入效益：
1.快速及有效地形塑國家通訊傳播委員會
（NCC）之形象與目標
2.建立NCC知名度，以達到明確識別效果

■獲獎記錄：
1.2006第十屆華東大獎品牌形象類金獎
2.2006中國品牌形象設計獎

業主：國家通訊傳播委員會（NCC）
規劃單位：中華形象研究發展協會
執行單位：超然形象策略有限公司
專案總監：林采霖
輔導顧問：楊夏蕙
創意指導：楊宗魁
企劃指導：林采霖
藝術指導：楊宗魁
標誌設計：楊宗魁
基本要素規劃設計：楊景方
應用系統規劃設計：楊景超・陳宛仙

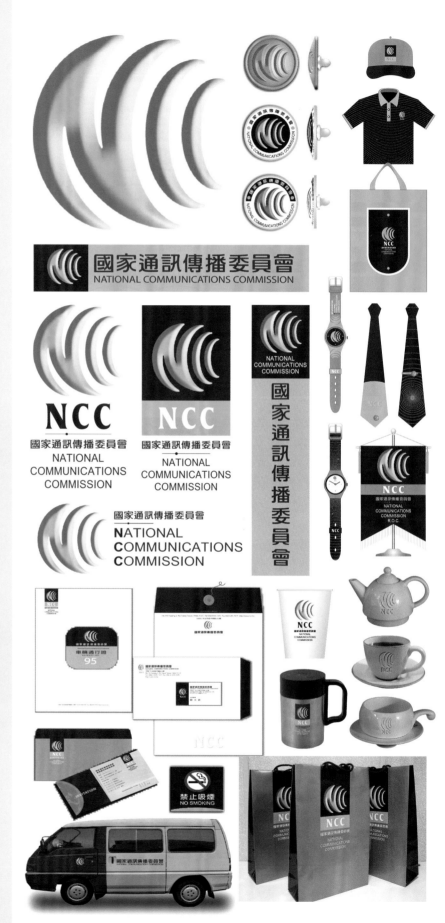

綠色大地　黃金未來
# 台灣省政府

■導入緣由：　　　2005
台灣光復即將屆滿60週年之際。

■導入需求/目的：
台灣省政府為因應時代變遷，改變省府長期
以來予人制式、刻板印象，並激勵士氣，凝
聚共識，進而提昇整體形象，特地辦理「整
體形象識別系統（CIS）圖案設計及應用系
統設計」專案。

■規劃內容：
一、全體職工定量問卷。
二、凝聚共識定性座談會
三、省徽選活動
四、整體形象識別系統規劃
五、導入說明會

■執行策略/設計理念：
新標誌設計採取公開徵選作業，透過問卷凝
聚府內共識並舉行座談溝通達成基本訴求，
標誌設計主題意念以台灣、Taiwan為設計元
素，表現出臺灣特色之人、事、物或文字、
圖騰等相關意象；整體標誌圖型以「台灣」
外型為主，設計主體需簡潔鮮明，強調國際
性、自然親切與藝術性之設計風格，能傳達
出「台灣加油」的意念。

■導入效益：
明確傳達台灣省政府放眼「綠色大地」_展
望「黃金未來」的願景，強化「效率、服務
、信譽、尊榮」的省府團隊，為台灣加油，
共創國際宏觀的文化台灣。

業主：台灣省政府
規劃單位：中華形象研究發展協會
執行單位：超然形象策略有限公司
專案總監：林采霖
輔導顧問：楊夏蕙
企劃指導：林采霖
藝術指導：楊夏蕙
執行企劃：林美華
標誌設計：王正欽（公開徵選）
基本要素規劃設計：楊景超
應用系統規劃設計：楊景超
美工完稿：陳宛仙

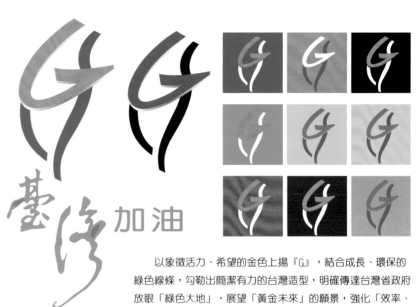

以象徵活力、希望的金色上揚『G』，結合成長、環保的
綠色線條，勾勒出簡潔有力的台灣造型，明確傳達台灣省政府
放眼「綠色大地」·展望「黃金未來」的願景，強化「效率、
服務、信譽、尊榮」的省府團隊，為台灣加油，共創國際宏觀
的文化台灣。

台灣光復即將屆滿60週年，省政府為因應時代變遷，改變省府長期以來予人制式、刻板印象，並激勵士氣，凝聚共識，進而提昇整體形象，由中華民國形象研究發展協會承辦「整體形象識別系統（CIS）圖案設計及應用系統設計」專案。

　　專案執行之初，為釋放來自台灣文化所蘊藏的豐富創意，採取標誌設計公開徵選作業。
為了凝聚府內同仁的共識及確認基本圖誌設計需求，因此特地透過府內同仁問卷調查並將統計結果與各單位代表舉行座談溝通，達成基本訴求完成徵選計畫。標誌設計主題意念以台灣、Taiwan為設計元素，表現出臺灣特色之人、事、物或文字、圖騰等相關意象；整體標誌圖型以「台灣」外型為主，設計主體需簡潔鮮明，強調國際性、自然親切與藝術性之設計風格，能傳達出「台灣加油」的意念。在協會執行推廣下，不到一個月的徵件時間竟收到高達446件的收件數，涵括北中南各設計界人士、學生甚至軍人，成效斐然。

　　然而，收件數越多，評審過程越是艱難。首先進行初審，由台灣省政府資料室主任鍾起岱先生、社會暨衛生組組長陳琇惠女士、中華民國美術設計協會理事長暨行政院新聞局美術設計諮詢委員楊宗魁先生、國立虎尾科技大學多媒體設計系副教授藺德先生、台灣視覺形象設計協會會長陳清文先生擔任評審作業，由於陳組長臨時因公無法參與，最後請輔導顧問楊夏蕙先生擔任。評審會由鍾主任主持，過程嚴謹慎重，在各評委充分溝通後達成基本共識：臺灣省政府標誌需強調穩重、大格局、國際觀，應有別於活潑但缺乏穩重性的活動標誌，後續系統發展時，再藉由象徵圖形或活潑的輔助圖騰與色彩來強化省政府的活力精神。最後終於在446件作品

中選出85件入圍再評審_25件入選及
前十名佳作。

　　初選結果確認後，隨即於召開府
內單位代表的審查會，除了前十名作
品外，入選的25件作品也整理列表，

並向與會人員詳細說明初審經過。審
查會過程相當謹慎，經過大家各自提
出見解、推薦心目中的最佳作品，最
後獲得共識的作品與初審成績加權計
算後脫穎而出的為夏子傑、王正欽、
楊佳峰、王瑋琦、俞雲襄等五位所設
計的作品，並以此五件作品呈省主席
裁決，最後確認採用由王正欽所設計
的新圖誌，並以『綠色大地、黃金未
來』口號作為新形象之期許。

　　10月25日，在神鼓軒昂的氣勢下
，揭開光復節慶祝活動暨頒獎典禮序
幕。頒獎前，主席及副主席共同揭示
新圖誌，象徵新形象『綠色大地、黃
金未來』啟動，為慶祝酒會帶來高潮
；所有獎項皆由主席親自頒獎，受獎
人員與有榮焉，最後在主席與全體貴

賓舉杯共祝「台灣加油」聲中活動圓
滿結束。

同時，為慶祝台灣光復節及配合台灣
省政府導入整體視覺形象識別系統，
由台灣形象策略聯盟策劃；中華民國
形象研究發展協會、中華民國美術設
計協會、台灣視覺形象設計協會、台
中廣告創意協會聯合承辦『台灣加油
，形象加值』形象展，展覽主題分為
三大部分：其中「台灣省政府識別系
統規劃展」由中華民國形象研究發展
協會規劃展出；「台灣造型創作展」
由中華民國美術設計協會邀集會員創
作展出；「視覺形象設計展」如城市
形象、地方文化產業、觀光產業、農
業品牌、企業形象、商品包裝等，由
台灣視覺形象設計協會邀集會員送件

參展；並由台中廣告創意協會義務協助佈展工作。『台灣加油，形象加值』形象展於2005年10月25日至10月30日假台灣省政府省政資料館展出，佳評如潮，展現出台灣設計的生命力。

省政府整體形象識別應用系統，為省府注入新的活力與新的生命！讓我們一起為形象加值而努力，齊心為美麗的寶島台灣加油！

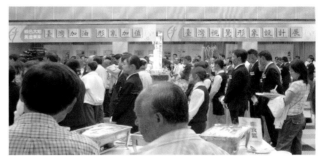

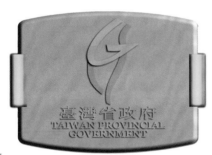

展現教育單位鮮明形象
# 台灣省政府教育廳

■**導入緣由：** 1996
調整服務理念，塑造新形象。

■**導入需求/目的：**
1. 建立鮮明之視覺形象
2. 明確傳達教育精神

■**規劃內容：**
1. 廳徽徵選
2. 基本要素規劃
3. 應用系統設計
4. VI管理手冊編印

■**執行策略/設計理念：**
台灣省教育廳具有前瞻性的眼光，瞭解到塑造新形象，單靠一個廳徽是不夠的，需導入完整的VI規劃，才能發揮全面性效益，給予民眾產生信賴。

■**導入效益：**
1. 增進行政效率及凝聚共識
2. 塑造優良服務形象

■**獲獎記錄：**
1. 1996台灣形象設計獎優選獎

業主：台灣省政府教育廳
規劃單位：台灣形象策略聯盟
執行單位：楊景超設計事務所
專案總監：黃國洲
輔導顧問：王行恭‧楊夏蕙
創意指導：楊夏蕙
企劃指導：林采霖
藝術指導：陳清文
標誌設計：簡松禎（公開徵選）
基本要素規劃設計：楊景超
應用系統規劃設計：侯純純

　　教育廳廳徽設計，承襲了優良的傳統，並注入新時代的精神。

🔔 以象徵教育的「鐸」為設計主體造型，明顯表示出教育廳的單位屬性，呈現其獨特的形象與行政文化。

人 鐸中發展出「人」字圖形，代表21世紀以人為本的時代教育精神。

♥ 鐸中圓形點，又表徵教育家熱忱的「愛心」，為培育下一代而努力，有教無類、無怨無悔。

由愛心與人形結合構成「禾苗及花朵」，象徵著往下紮根，向上發展終至開花結果的完整教育體系。表徵教育乃為培育未來之棟樑，使人人能有「立足」之地，展現自我，邁向成功的未來。

● 圓融的外型，代表教育廳無限的包容空間，傳達出教育廳科技與人文並重的國際教育觀與全方位的教育推展。

　　色彩運用上，則以穩重具內涵的銀灰色，搭配積極熱忱的粉紅色，蘊育著「十年樹木，百年樹人」的教育精神，彰顯出教育廳任重而道遠的形象與歷史使命。

愛林、保林、育林的形象使命
# 台灣省林務局

■導入時機： 1996
樹立省營事業優良典範

■導入需求/目的：
1.喚起大眾對森林保護的重視
2.累積社會大眾對林務局之印象與好感
3.建立共識，凝聚向心力

■規劃內容：
1.局徽設計
2.VI識別系統規劃
3.環境標識系統規劃
4.VI導入教育訓練

■執行策略/設計理念：
環境意識高漲，社會價值轉趨多元化，以本
質化、差異化的視覺識別系統，建立林務局
嶄新的統一形象風貌，塑造朝氣蓬勃的工作
氣氛，提昇工作效率，以達形象行銷的實質
效益。

■導入效益：
藉由系統獨特之方式傳達訊息，達到累積相
乘的優良形象效益。

業主：台灣省林務局
規劃單位：台灣形象策略聯盟
執行單位：侯純純設計事務所
專案總監：何偉真
輔導顧問：楊夏蕙
創意指導：林采霖
企劃指導：丁慧娟．侯祖德
藝術指導：侯純純
標誌設計：楊景超
吉祥物：楊景天
基本要素規劃設計：楊景超
應用系統規劃設計：侯純純

一、型態意識：
　　以 " ▲ " 山之外觀為基本造型，代表
大地為萬物之母體；大地之中，由四面
" ■ " 八方 " 人 " 之靈氣，孕育成
" 人 " 林木主體，同時具備向四面八方發
展之潛能。亦即大地孕育出森林，而森林亦
保護著大地，共生共榮，永續長存。

二、色彩意念：
　　帶金土黃色的大地為底色，土地是眾多
生態系之基本要素，明白顯示有土地才有森
林，有森林才有水土之保持；四面
" ■ " 八方 " 人 " 均為白色，取期代表
陽光即財富，由陽光孕育出其內綠色的山
" ▲ "，希望藉著大地的滋養和陽光的能
量，化育出綠意盎然的森林生態系，帶給全
民最大的經濟利益及公益功能。

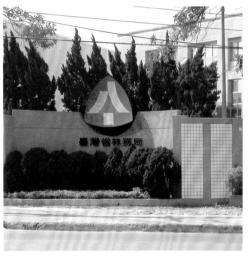

大眾運輸新形象
# 台北捷運公司

■導入緣由： 1995
管理單位的標誌設計，無法符合營運單位需求，所以決定更換設計。

■導入需求／目的：
1. 規劃出與台北捷運局有差異性的識別系統
2. 展現台北捷運公司的新形象

■規劃內容：
1. 舊標誌調查分析
2. 舊標誌重整設計
3. 環境指標系統設計

■執行策略／設計理念：
台北捷運系統的標誌已行之多年，且已有部份使用在系統上，恐難立即取代或取消人鳥標誌的設計，故決定採取原人鳥標誌，加上"TRTC"字型標誌為設計方向，以避免與原人鳥圖形標誌組合發生衝突，無法達到明確識別功能。

■導入效益：
重塑台北捷運公司企業形象，拉近企業與大眾的距離。

業主：台北捷運公司
規劃單位：艾肯形象策略公司
執行單位：艾肯形象策略公司
專案總監：魏　正
輔導顧問：楊夏蕙
創意指導：魏　正
企劃指導：許蓓齡
標誌設計：陳　志
吉祥物：陳　志
基本要素規劃設計：陳　志
應用系統規劃設計：陳　志
海報設計：侯鎮濤

C100+M50

C60+Y100

安全·精準·便捷·親和

台北捷運　TRTC

台北捷運局標誌因過於剛硬，較不符合大眾運輸親民的訴求，但又需著重於捷運體系理念與精神，傳達的一致性，故台北捷運公司標誌設計原人鳥標誌，加上"TRTC"字型，並以「精準性、流暢性、親和性、便捷性」等標誌設計構成元素，展現圓融飽滿、信賴服務的優質形象。

台北大眾捷運股份有限公司

台北捷運公司

服務人員　站長　站務員

TRTC

營運路線圖 SERVICE ROUTE MAP

南勢角　景安　永安市場　頂溪　古亭　中正紀念堂　台大醫院　台北車站　中山　雙連　民權西路　圓山　劍潭　士林　芝山　明德　石牌　唭哩岸　奇岩　北投　新北投　復興崗　忠義　關渡　竹圍　紅樹林　淡水

TO TAMSHUI 往淡水 →

文化的古蹟‧全民的鹿港
# 彰化縣鹿港鎮

**■導入時機：** 1997
擬重新設計鎮徽，展現文化古蹟的鹿港形象。

**■導入需求／目的：**
1. 為使先民艱辛締造的鹿港文化再造發揚。
2. 塑造「文化的古蹟‧全民的鹿港」新形象風貌。
3. 使鹿港成為全國社區總體營造的模範。

**■規劃內容：**
1. 鎮徽徵選。
2. 全民票選活動策劃。
3. 頒獎典禮文宣品製作。
4. CI發表會企劃執行。
5. VI系統規劃設計。

**■執行策略／設計理念：**
鹿港鎮徽的設計，是以徵選方式產生，所以在徵選比賽時，由主辦單位提供了鹿港的地理環境特色以及文化特性供設計者參考，融合詮釋。另以全民票選鎮花、鎮樹，使鎮民有參與感，增加其認同度，繼而經由完整VI系統的規劃，展現整體形象。

**■導入效益：**
1. 提昇鹿港鎮整體形象。
2. 改造鹿港成為全國觀光、文化、商業新指標模範。

**■獲獎記錄：**
1. 1997中國設計年鑑入選
2. 第二屆高雄廣告創意之星金獎
3. 1999「中國之星」優秀標誌設計獎

業主：鹿港鎮公所
規劃單位：台灣形象策略聯盟
執行單位：盤古視覺形象設計公司
專案總監：林采霖
輔導顧問：楊夏蕙
創意指導：楊夏蕙
企劃指導：林采霖
執行企劃：顏永杰
標誌設計：黃添貴（公開徵選）
基本要素規劃設計：黃添貴‧顏永杰
應用系統規劃設計：涂以仁

鹿港在台灣早期開發史上有「一府二鹿三艋舺」的繁華盛景，亦是台灣古蹟重鎮。鹿港的文風鼎盛，民風純樸熱忱，本鎮徽以簡潔圓融的線條，明確表現出鹿「🦌」與港「🌀」（水波）的意念，並融合成菱形造型「🦌」，寓意鹿港團結和諧，蓄勢待發，積極向前，共創美好的願景。

色彩上，以古意盎然的磚紅色，搭配光明希望的黃橙色，貼切地詮釋出鹿港古鎮的文化精神理念，傳達「文化的古蹟，全民的鹿港」的新形象新風貌。

彰化縣鹿港鎮 50569 景福里民權路 168 號
電話：（○四）七二五六八四九

鹿港鎮公所
鹿港鎮公所

行政革新，形象優先

# 台中縣大安鄉

■導入緣由： 1997

歷經大安鄉自行舉辦鄉徽甄選，截稿收件均為個位數，而委託台灣視覺形象設計協會代為協辦規劃。

■導入需求／目的：

1. 鄉徽甄選活動
2. 凝聚鄉民共識，改善鄉民日益出走的窘況。
3. 新形象識別展開

■規劃內容：

1. 形象教育啓蒙
2. 鄉徽甄選策劃籌辦
3. 新形象識別的示範規劃設計
4. 管理識別手冊編印

■執行策略／設計理念：

以大安鄉的願景及大安鄉公所的革新經營做為新形象，塑造四個形象概念：

1. 活力、熱忱、服務的鄉公所。
2. 精緻有特色的農村風貌與祥和純樸文化的鄉民傳統。
3. 台灣漁民文化村新貌。
4. 海濱休閒度假遊憩區並根據此形象概念展開全面的形象識別規劃及導入新風貌。

■導入效益：

1. 創甄選數量1200件，遠超過其他公家單位甄選數量。
2. 全國得獎最多的鄉鎮形象規劃案。
3. 形象藉由發表及得獎使大安鄉知名度大大提昇。

■獲獎記錄：

1. 第52屆全省美展視覺設計類優選獎
2. 第一屆大墩設計展金獎及銀獎
3. 1997台北國際視覺設計展形象設計金獎
4. 1999國家設計月優良平面設計獎
5. 1999中國設計年鑑識別系統入選
6. 1999「中國之星」優秀標誌設計獎
7. 2000台灣創意之星形象設計類入選獎

業主：大安鄉公所

輔導單位：台灣視覺形象設計協會

執行單位：福康形象設計公司

專案總監：楊夏蕙

輔導顧問：楊夏蕙

創意指導：陳清文

企劃指導：林采霖

藝術指導：陳清文

執行企劃：仇新鈞

標誌設計：林欣德

吉祥物：陳冠丞

基本要素規劃設計：陳冠丞‧周燕明

應用系統規劃設計：陳冠丞‧周燕明

熱忱‧活力‧祥和之鄉

大安鄉

TAAN

以大安鄉英文字首「T」為中心展開，延伸為大安地形（螺絲港）「Ｙ」之意象，象徵大安鄉之本體特徵與地理情感；以熱情的太陽「●」，傳達大安鄉，旺盛熱情的人文精神；以飛揚、活力、積極感之人「Ｙ」融合為鄉徽之主體並和整體外型形成三面狀，象徵大安鄉民與大地、海洋、藍天的共依存發展。整體設計寓意著浩瀚宇宙、圓融無私、希望、和諧之願景。

由熱情的紅（人文）、向榮的綠色（農牧業）、寬廣的藍色（海洋），明確表現出大安鄉特色與發展態勢。

 大安鄉公所
TAAN

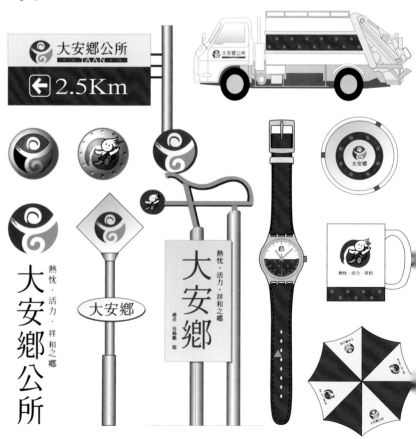

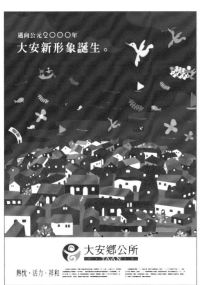

邁向公元2000年
大安新形象誕生。

大安鄉公所
TAAN

熱忱・活力・祥和

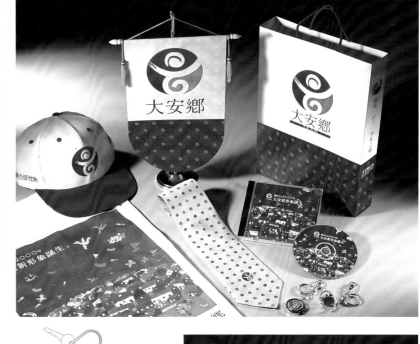

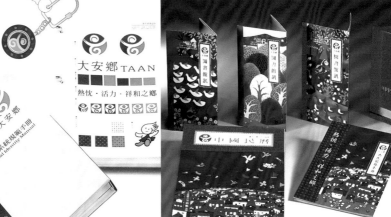

大安鄉 TAAN

熱忱・活力・祥和之鄉

大安鄉

識別系統規範手冊
Visual Identity Manual

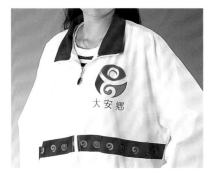

熱忱・活力・祥和

大安鄉

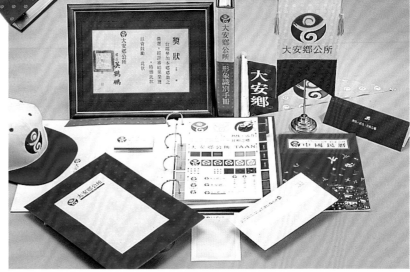

創意新‧服務心‧市政欣
# 彰化市

■導入時機： 1999
正值彰化市長就職二週年。

■導入需求：
1.強化彰化市新形象
2.突顯彰化市施政成果
3.尋找彰化市特色，鞏固競爭優勢。

■規劃內容：
1.市徽徵選
2.VI識別系統規劃
3.形象管理手冊企劃編輯
4.環境形象風格規劃
5.節目活動策劃執行
6.政績成果展示規劃執行
7.彰化市八卦山風景區形象商圈標誌徵選及
　票選活動
8.彰化市八卦山風景區形象商圈識別系統規劃
9.彰化市八卦山風景區形象商圈紀念品開發
　設計

■設計理念：
為彰顯彰化市行政革新的精神理念，在VI規
劃上，除融入地方人文、政經、產業特色外，
並以「都會有生命、社會有人情、家庭有幸
福」三要點，為市民建設21世紀最有效率、
有表情的彰化市新都會。

■導入效益：
1.革新彰化市原有陳舊印象，呈現嶄新風格。
2.調整彰化市公所辦公機能，強化便民的服
　務熱忱。
3.藉由活動形象化，提升彰化市知名度。

業主：彰化市公所
輔導單位：台灣視覺形象設計協會
執行單位：福康形象設計公司
　　　　　侯純純設計事務所
專案總監：林采霖
輔導顧問：楊夏蕙
創意指導：陳清文
企劃指導：林采霖
執行企劃：林采霖
標誌設計：黃子哲（公開徵選）
基本要素規劃設計：侯純純
應用系統規劃設計：侯純純

以彰字的右偏「」三劃，帶出市長「都
市有生命、社會有人情、家庭有幸福」三願，
也象徵「彰化肉丸、爌肉麵、貓鼠麵」彰化
三寶。設計意念上，以人為主，融合形成了
象徵生命力的姿態，向上突破成長，強調重
視市民，為民服務，進而造福市民。

整體架構上，運用彰化英文字首「C」，
傳達出彰化國際化的宏觀格局，而流暢的線
條，融入地方特色大佛印象（佛手），方圓
之間好似掌上明珠，展現深具人情味的新都
會生命力。

色彩上，則以光明希望的金色，結合先
進資訊的藍色，象徵彰化市高品質的生活環
境與充滿企圖前瞻性，傳達出深具時代感的
彰化新形象。

彰化市　　　　　彰化市公所

彰化市公所
CHANG-HUA CITY GOVERMENT

活力、動感、科技的工業環境

# 彰濱工業區

**■導入緣由：** 1998

為配合中部地區工業發展所需，作為繁榮地方與代表地方形象之工業發展中心，更因應國際化、自由化、多元化的時代趨勢，提升整體形象。

**■導入需求/目的：**

1. 提昇工業區整體環境視覺品質
2. 改善民眾對工業區單調的刻板印象
3. 提高廠商升級的發展機會

**■規劃內容：**

基本要素、事務用品、符號標誌、環境形象、空間識別、道路指標。

**■執行策略/設計理念：**

1. 背景環境設計
2. 基礎研究工作
3. 識別符號建立
4. 整體環境視覺發展
5. 設施與標示系統形象化
6. 整體視覺意象整合規劃

**■導入效益：**

提昇工業區整體形象及行政效率，由於環境識別的建立，不僅得到良好的視覺效果，更有明確的識別性。

**■獲獎記錄：**

1. 1999台灣形象設計獎銀獎
2. 1999中國設計年鑑識別系統入選
3. 2000台北國際視覺設計展形象類金獎

業主：經濟部工業局
輔導單位：台灣視覺形象設計協會
執行單位：盤古視覺形象設計公司
專案總監：楊夏蕙
輔導顧問：楊夏蕙
創意指導：陳清文
企劃指導：林采霖
藝術指導：涂以仁
執行企劃：林笑天
標誌設計：仇新鈞
基本要素規劃設計：顏永杰・楊景超
應用系統規劃設計：顏永杰・楊景超

經濟部工業局
彰濱工業區
CHANG HUA COASTAL INDUSTRIAL
PARK ADIMINISTRATION CENTER

本標誌設計取彰濱 "CHANG HUA COASTAL" 之英文文字首 C 字融入經濟部工業局造型結合，成為大力規劃下，打造國際化工業園區之姿。而之表現亦意涵著彰濱開發範圍（線西、崙尾、鹿港三地）。就整體結構而言，本標誌充分展現活力、動感、科技化之彰濱開發特色及人文與環境之良性互動觀。

藍色傳達地緣及工業局規劃下之彰濱本體雙重意義，灰色則代表工業之冷靜、科學、理性之個性色彩科技。

CHCIP

1F 會議室　2F 視聽中心

彰濱工業區

彰濱工業區

■海洋公園　■磯釣活動區　■禁止停車　■禁止戲水　■禁止生火　■管理中心　■資訊查詢廣場

■查詢台　■保險箱　■公園・綠地　■危險勿近　■水深危險　■自行車道　■旅館・住宿　■郵局・郵務

■餐飲　■電話亭　■海濱公園　■停車導引（汽・機車）　■社區・住宅區　■公車站　■漁港　■警察局

■男女廁所　■飲水處　■污水處理廠　■加油站　■倉庫專用區　■殘障設施　■電塔　■變電所

■抽煙區　■醫院　■試驗研究區　■銀行　■學校　■自來水加壓站　■污水抽水站　■堤防

活力、創意、新市政
# 南投市

■導入時機： 1999
行政新大樓落成
■導入需求/目的：
1.凝聚全員共識，化被動為主動。
2.建立全新市政形象，邁向新市政。
3.再造南投市，強化南投是競爭優勢。
■規劃內容：
1.市徽徵選
2.田野調查
3.VI視覺識別系統規劃設計
4.CI共識營
5.行政新大樓落成活動策劃執行
■執行策略/設計理念：
在行政新大樓落成前，透過全市民的田野調查，瞭解南投市真正所需後，舉辦CI共識營，徹底轉換內部人員服務心態，凝聚向心力與共識心，進而規劃完整的VI，並具體導入在行政新大樓的環境標示系統上，呈現全新的形象。在行政新大樓落成時，經由一系列的活動，展現公所的用心與積極，熱忱的服務態度深獲讚揚與認同。
■導入效益：
1.落成活動圓滿成功，深受讚揚。
2.改變服務觀念與態度
3.強化作業效率，增強民眾認同度。
■獲獎記錄：
1.1999台灣形象設計獎優選獎
2.1999中國之星優秀標誌設計獎

業主：南投市公所
規劃單位：台灣形象策略聯盟
執行單位：友吉福形象設計公司
專案總監：李朝卿
輔導顧問：楊夏蕙
創意指導：楊夏蕙
企劃指導：林采霖
藝術指導：陳清文
執行企劃：黃中元
標誌設計：潘姿吟
吉祥物：蔡沛庚
基本要素規劃設計：黃中元
應用系統規劃設計：黃中元
美工完稿：李宜霖・陳怡文

以南投市英文(NANTOU)轉化而成，融入新地標「綠美橋」以此為主要架構，採毛筆揮灑飛白效果呈現橋、山、水搭配黃色圓型，象徵圓融。整體結構顯現活力與朝氣，代表南投新市政不分高低大小，為民服務的心、親民的熱忱及認真的態度與市民一同邁向新紀元，組織一個充滿活力、創意的南投市。
色彩意念：

紅色－積極進取、熱忱博愛。綠色－活力朝氣、潔淨自然。藍色－清新純樸、安詳和諧。黃色－文化傳承、繼往開來。

對外 ─
活力・創意・新市政
對內 ─
迅速・便民・展熱忱

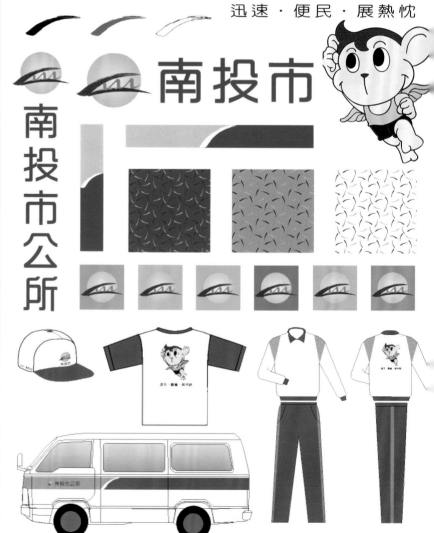

CI引進國內，造就了許多知名企業及優勢品牌，從大企業逐漸擴展到中小企業及國營機構。

## 迎合時勢．形象借鏡

行政機關識別，多年前即已在日本激發起中央政府相關層級及地方機關相繼導入，透過 CI 的革新－除官僚、衙門負面形象，其中在地方自治機關「東京墨田區公所」的成效最為突出，值得我國行政單位借鏡，引為學習。

## 整合資源．形象行銷

南投市面積71.26平方公里，現轄34里，為省縣府所在地，人文薈萃、名勝古蹟頗多。

但因長年來缺乏形象整合行銷，導致遊客皆"路過"南投市。

有鑑於此，南投市公所CI專案，除規劃完整的視覺識別系統（VIS），讓大眾一目瞭然產生印象，建立知名度，達到識別效果外，更進行『再造南投市』地方資源暨居民意願調查，希望透過廣泛的民意調查，凝聚全南投市的向心力與共識，並藉以結合地方資源，提升南投市文化資產及生活品質，使南投市民生活得更好，進而引起社會大眾的信賴與認同，達到形象行銷的最高境界。

## 創新南投．邁向2000

南投市公所CI的導入關乎未來形象推展工作的落實程度和持續貫徹的精神指標，而

相結合運用公關媒體、廣宣活動，為塑立廣被大眾接受認同的行政機關形象為主要目標訴求。

## 南投市公所CI規劃要點：

一、凝聚全員共識

精神文化是單位在長期經營實踐中形成的，並為全體職員普遍遵循的共同價值觀念、行為規範和準則的總和。南投市公所的成果展現成就不應只在表面的廣宣追求，更需加強精神文化的塑造與共識的體現，以高品質的服務，獲得民眾認同。

二、規劃識別系統

南投市公所的整體形象的塑造工作，除先全面規劃完整的VIS視覺識別系統，使其有

滾動效應與累積效應外，更著眼於規劃後單位形象具體展開與落實，並結合運用公關媒體、廣宣活動，塑造廣被大眾接受、認同的形象。

三、展現形象效益

CI整體規劃包含南投市公所形象定位，完整的便民利民的優質服務規範，充分發揮行政機關的職能效益，為南投市公所樹立優良形象規範及榜樣。

## 腦力激盪‧一點突破

南投市公所CI共識營藉由一連串精心規劃的活動內容，來不斷提升學員的參與意識與貢獻精神。為了更深入的鼓勵參加學員，南投市CI共識營中設計了一套環環相扣的問卷，要求學員根據總體戰略，提出一點突破策略（Power of One Point）的行動方案。此目的在於訓練學員不只要能找出問題點，還要知道形成問題的原因及探究其決之道，進而擬定出起而行的行動方案。

## 共識在溝通之中達成

CI也是溝通的藝術，所以在CI共識營中，

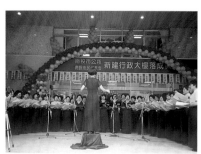

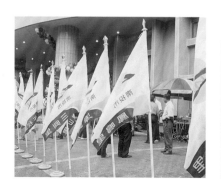

設計了讓學員感受最深的晚會「南投市CI之夜」。這種溝通是在心與心的對話，情與情的交流中悄悄進行，讓參與的學員，分享每個人心中最感動的事件與經歷。這其中沒有職位高低，年齡大小的區別，使所有的人在赤忱中平等雙向交心，而距離亦在熱情的分享中消失於無形；全員的共識也在這種溝通的氣氛中一點一滴的達成。

## CI共識營的巨大效應

導入CI，就是導入一種系統的規劃思想；經由全員的認同，客觀的面對問題不避諱，並認真研討每一個問題謹慎決策，進而立即切入問題，緊鑼密鼓的革新，展現出階段性成果。CI共識營的舉辦，即通過促進思維模式的轉變與意識的革新，使組織系統化、標準化，並轉化為效益化、深植化與影響化。

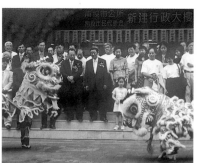

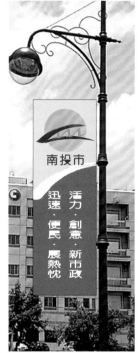

衣 M100+Y100
食 M60+Y100
其他 Y100
住 C100+Y100
行 C100+M20
育 C100+M100
樂 C40+M100

廣告物美化更新示範

頑酷家族．魅力十足
# 集中營形象商圈

**■導入時機：** 1999
原南投市站前名店街，希望藉由政府協助，予以適時輔導，使該商圈店家以最少投資，創造最大利益。

**■導入需求／目的：**
1. 提出集中營形象商圈之具體規劃方案
2. 提昇商家對形象商圈的認識與實際行動力
3. 做為今後南投市規劃形象商圈之基礎典範

**■規劃內容：**
1. 田野調查
2. VI視覺形象規劃
3. 商圈硬體規劃建議
4. 示範商圈觀摩活動
5. 經營管理訓練
6. 年度活動行銷、廣宣媒體企劃

**■執行策略／設計理念：**
協助商家對商圈環境進行調查分析，掌握商圈環境的諸多課題及商圈定位特色，並透過年度廣宣計劃、年度活動計劃的擬定執行，以建立商圈競爭優勢及做為商圈長期推動商圈環境品質改善之參考基礎。

**■導入效益**
1. 短期內快速提昇集中營形象商圈知名度
2. 由桃園縣認養，具體導入。
3. 經濟部商業司已納入其輔導個案
4. 集中營形象商圈出租率由原10%提昇至95%

**■獲獎記錄：**
1. 1999中國設計年鑑識別系統入選
2. 1999「中國之星」優秀標誌設計獎
3. 2000台灣創意之星標誌設計類金獎
4. 2000台灣創意之星形象設計類入選獎
5. 2000台北國際視覺設計展標誌類金獎
6. 2000北京國際設計展品牌形象精質獎
7. 第九屆中國華東大獎標誌類銅獎
8. 第九屆中國華東大獎形象設計類優選獎

業主：南投市公所
規劃單位：台灣形象策略聯盟
硬體景觀規劃：福康形象設計公司
視覺系統設計：盤古視覺形象設計公司
執行製作：友吉福有限公司
專業總監：林采霖
輔導顧問：楊夏蕙
創意指導：楊夏蕙
企劃指導：林采霖
藝術指導：陳清文
執行企劃：顏永杰．黃中元
標誌設計：楊夏蕙
基本要素規劃：楊夏蕙（VI）陳清文（硬體）
應用系統規劃：涂以仁（VI）周燕明（硬體）
專案助理：陳怡文（企劃）謝宙霖（VI）

南投市 NANTOU CONCENTRATION THE CAMPS 集中營形象商圈

● 以年輕族群為主，表現年輕人獨特風格，追求流行、耍酷個性及高貴不貴文化品味，發展出最摩登、霹靂的頑酷家族。

● 用幾何圖形和不規則的線條，表現趣味人物造型，吸引年輕人的目光，創造基本元素，發展吃、喝、玩、樂四個副標誌，明確表達商圈業種，延伸十五個吉祥物，展現多樣化的象徵圖型，於應用項目中廣泛使用，產生累積效應與滾動效應。

● 色彩應用鮮明亮麗，巧妙結合硬體景觀規劃，塑造商業環境新風貌。

吃　喝

玩　樂

酷呆
星座：牡牛座
個性：有親和力、富正義感
興趣：溜滑板
專長：可雙手同步打保齡球

酷嗑
星座：金牛座
個性：好色、富浪漫情懷
興趣：看味味、品嚐美食
專長：鐵胃可消化任何食物

酷寶
星座：金牛座
個性：動作靈敏、組織能力卻超強
興趣：和喜歡的人約會吃大餐
專長：一口吞三個漢堡

酷拉
星座：魔羯座
個性：努力踏實，過分自我要求
興趣：運動
專長：可同時搖動二十個呼拉圈

吃

酷奇
星座：水瓶座
個性：好奇心強，有豐富的創造力
興趣：惡作劇、上網、看妹妹
專長：泡姐

酷莉
星座：雙魚座
個性：富同情心、觀斂、浪漫
興趣：蹈情歌、睡覺
專長：拉高八度音長達十分鐘

酷咻
星座：射手座
個性：積極進取、交際廣泛
興趣：自助旅行
專長：製作標本

玩

樂

酷兒
星座：天秤座
個性：舉止大方、品味獨特
興趣：出精品店、跆馬路
專長：可數出名牌之最新產品

脫拉酷

酷龍
星座：天蠍座
個性：才華洋溢，脾氣陰晴不定
興趣：彈吉他
專長：邊彈吉他邊聊天

酷達
星座：牡羊座
個性：鬥志高昂、富正義感
興趣：收集稀奇古怪的東西
專長：打電動破關（號稱霹靂電玩人）

姓名：酷脫拉
年齡：30　生日：8/16
星座：獅子座
個性：熱忱、開朗、有赤子之心
興趣：吃、喝、玩、樂
專長：創造流行

酷娃
星座：雙子座
個性：樂觀、反應快、理解力強
興趣：壓馬路
專長：退押殺價

喝

酷吉
星座：牡羊座
個性：天真、善良與純樸
興趣：打籃球
專長：三分線灌籃

酷西
星座：處女座
個性：隨機應變、愛吃醋
興趣：拼圖、喝下午茶
專長：善於品茶

酷塔
星座：巨蟹座
個性：自信、溫柔、想像力豐富
興趣：收集杯子、看購物頻道
專長：調製與眾不同的飲料

酷哥
星座：獅子座
個性：自信、開朗、好表現
興趣：串門子、愛打扮
專長：聽聲猜電影名稱

大體而言，南投市的生活品質與臺灣地區其他城鎮比較，尚屬中上程度，惟歷數十年來的耕耘，均因歷年經費有限，在發展商業經營方面的表現尚差強人意，以致生活品質日漸低落。因此，藉由「南投市集中營形象商圈輔導計劃」之推動，能將南投市營造成文化特質與商機無限的新興城市，提振地方上之繁榮願景。

## 輔導方式與推動手法

(一)商圈管理委員會動員、認同啟蒙期：

本時期為站前名店街形象商圈營造的開啟階段，此階段之主要活動乃著重於理念的宣導，以及如何動員店家，參與商圈的活動。

(二)形象商圈營造期：

本階段為上一階段之後，開始展現站前名店街形象商圈特色，積極進行招商作業。

(三)商圈自立漸成期：

在本階段商圈的組織、運作能力受到培養，商圈的自主性、商圈意識逐漸呈現。

其推動手法即採全體動員，參與式的規劃設計及模範商店建立，進而協調各方意見，提出具體可行方案。

## 商圈營運策略

南投集中營形象商圈以〝集中營運、集中營利〞的命名策略，創造話題行銷，並結合地方美味小吃、人文特色、服飾精品…等業種，創造新的吃、喝、玩、樂生活休閒區，展現流行、個性、品味的商圈特色，再造南投新商機。

其形象定位與規劃風格簡述如下：

一、形象定位：

1.不只是南投市內的商圈→由南投市擴展至全省、全世界。
2.不只是商業性質的商圈→將文化、休閒融入商圈特色。
3.不只是單一發展的商圈→以差異化策略帶動南投市整體商機。

二、規劃風格：

1.流行：吃、喝、玩、樂及其他，流行新知，包羅萬象。
2.個性：頑酷家族，愛現耍寶，耍出個性，展現風格。
3.品味：文化氣質，藝術薰陶，特有品味，高貴不貴。

## 集中營形象商圈硬體景觀設計

依循經濟部商業司定義之〝環境視覺設計〞意涵，將其定義之識別、方向、訊息、說明、裝飾等功能組合成本形象商圈之據點意象塑造與軸線塑造，形成整體環境意象；而在環境視覺設計表現上，亦從區域、通道、地理、節點、邊緣做通盤之檢討與歸納，其

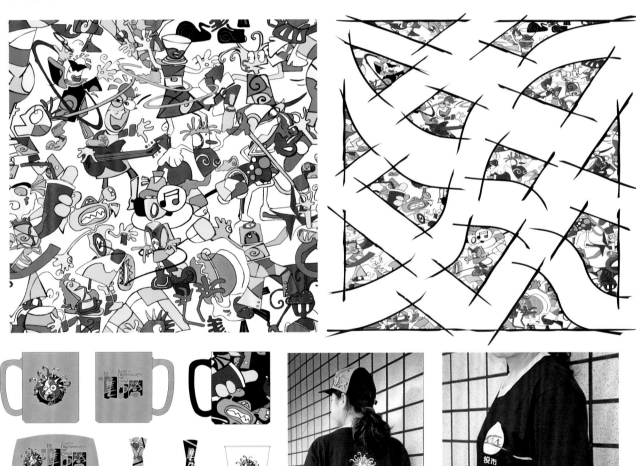

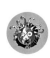

視覺設計物包括色彩、造型與材質結構。

## 示範商圈觀摩

　　近年來，便利商店、大型量販店在國內蓬勃發展，許多中小型的傳統零售業，受到相當大的衝擊。為了協助中小型商業提升競爭力，改善經營環境，推動商業現代化政策，整合眾多單一店家，形成具有特色的形象商圈，是政府幫助日漸凋零的地方中小型商業，再創生機、活絡生機的良方。

　　南投市集中營形象商圈輔導計劃，除設計商圈專有的視覺識別系統及整體硬體景觀規範外，為使當地店家與居民對塑造形象商圈的意義與重要性有更清楚的認知，特別安排台中精明一街、時代廣場示範商圈觀摩。

## 輔導教育訓練講座

　　訓練即是達成組織經營目標的手段，因此本案輔導教育訓練講座必然以實際需求作為依據，避免造成「訓而無用」的浪費情事。所以在擬定商圈整體經營策略之同時，特別

▲張俊宏立委親臨聽取簡報

▲經建會江主委向媒體記者表達對此案的信心與肯定

▲李市長親自到商圈與各店家討論溝通

▲經濟部商業司吳科長對於規劃內容表示驚訝與讚賞

▲輔導顧問楊夏蕙教授對本案鼎力支持輔導

針對推動形象商圈應有的觀念與智識，安排五場訓練講座，期望藉此提昇商圈內店家的層次與格局。

### 年度活動行銷企劃

基本上，完善的商圈除了基本的硬體設備外，應極力創造其他資源，將「集客條件」發揮的更淋漓盡致。所以，一般企業主常藉舉辦活動，製造話題來增加商品的銷售，不管是從單店商品促銷，到百貨公司的整修、週年慶、節慶活動特賣等，所在皆是話題活動的商機。

根據市調顯示，目前南投市因市風較其他縣市保守，所舉辦的活動，所引起的話題性不夠，市調結果年輕人(15-30歲)，在被問到希望舉辦的活動類型時，以晚會或新奇流行的事物較感興趣。因而，如何能強調年輕、新奇和健康的活動，即成了此次年度活動行銷企劃的發原點。

### 年度廣宣媒體計劃

安排適當廣宣媒體對南投集中營是相當重要的第一步，尤其是現在景氣日益惡化的情況下，如何選擇有利的媒介以及製造話題性的言論，邀請政治人物前往參觀，藉此吸引大量媒體至南投市，使得南投市集中營的

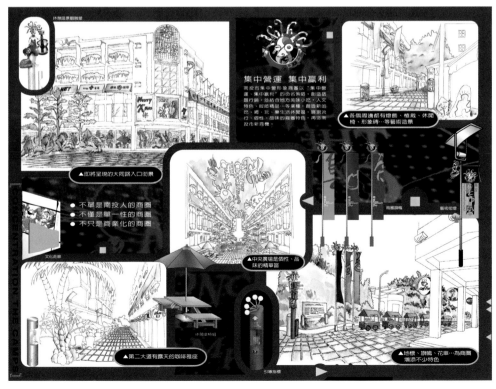

品牌知名度，水漲船高，一炮而紅；所以只要掌握好時機，充份運用媒體的魅力，便能得到實質的效益。

南投市集中營形象商圈，是屬於休閒娛樂購物空間，為了創造有力宣傳的效果，所以著重於廣告、宣傳、公關的部份。

**相關整合作業**

一、共識座談

形象商圈共同事務的推動主體，雖然是商圈內各店家，但在推動的過程中，仍須有運作的主軸。所以，集中營中央廣場在推動

商圈共同事務的過程中，即成立管理委員會，自發性運作組織主導推動。

管委會以「管理一家人」的精神，來關懷各店家，並時常與店家召開共識座談會，研討問題、分享經驗，達成互助互利、共存

共榮的主旨。

二、邀請長官視察

　　集中營形象商圈唯一新興商圈，商圈內所有店家均迫切需求開幕營業，因而無法依據經濟部商業司之形象商圈輔導計畫＿三年三階段的逐年推動模式。為使本案之輔導計畫能具體、儘快落實導入 規劃單位特將原本三個月的規劃案，作業時間緊縮為兩個月，希望第三個月即能開始逐步導入執行，並透過實際參與的過程中，提供商圈內各項資源與策略。

**計畫成果**

本輔導計畫案，結案報告成果如表所示：

| 執行作業項目 | 成果（頁數） | 備註 |
|---|---|---|
| 一、田野調查整合分析 | 107頁 | |
| 二、識別系統規劃手冊 | 60頁 | |
| 三、硬體景觀規劃設計 | 70頁 | |
| 四、輔導教育訓練講座 | 69頁 | （含觀摩資料） |
| 五、組織營運管理規約 | 103頁 | |
| 六、年度活動行銷企劃 | 82頁 | |
| 七、年度廣宣媒體計畫 | 68頁 | |
| 八、民族路廣告物美化規範手冊 | 96頁 | |
| 九、歷次會議執行紀錄 | 112頁 | |
| 十、期初整合報告書 | 191頁 | |
| 十一、期中整合報告書 | 291頁 | （含附件篇） |
| 十二、期末整合報告書 | 216頁 | |

歡樂喜慶的生活導向
# 宜蘭國際觀光年

■導入時機： 1997
強化宜蘭「觀光」立縣主題，整合各鄉鎮資源。

■導入目的：
1.建立全縣CIS，提昇形象。
2.強化國際宣傳效益。
3.發揮觀光經濟效益，帶動地方繁榮。
4.整頓市區街道景觀，提供優美旅遊環境。

■規劃內容：
1.觀光年品牌LOGO設計
2.觀光年品牌形象規劃
3.一鄉鎮一特色活動企劃
4.觀光年品牌形象行銷活動執行

■執行策略/設計理念：
1.整合地方資源，串連周邊活動
2.龜山朝日識別，統合整體形象
3.強勢媒體文宣，品牌形象行銷
4.觀光產業化、產業觀光化

■導入效益：
1.宜蘭縣被評定為「光榮城市」
2.發展自我觀光特色
3.落實觀光產業化、產業觀光化
4.創造觀光財，使全體縣民互榮其利
5.奠定觀光年主題月活動長期舉辦之基礎

■獲獎記錄：
1.1997台北國際視覺設計展形象創作金獎
2.1997國家設計月優良平面設計獎
3.第52屆全省美展視覺設計類優選獎
4.第一屆大墩設計展海報金獎
5.1997大陸中國當代設計展邀展
6.第一屆大墩設計展標誌設計佳作獎
7.中國大陸1997全國100件優秀標誌設計獎
8.2000北京國際標誌雙年獎優選獎

業主：宜蘭縣政府
規劃單位：台灣形象策略聯盟
執行單位：唐杰形象設計公司
專案總監：林　杰
輔導顧問：楊夏蕙
創意指導：楊夏蕙
企劃指導：林采霖
藝術指導：陳清文
標誌設計：陳清文
吉祥物：陳柏全
基本要素規劃設計：侯純純
應用系統規劃設計：侯純純
美工完稿：陳星光

龜山島「　」像是一隻夢幻似的活神龜，更是蘭陽鄉親魂牽夢縈的心靈故鄉與精神指標。

龜山朝日，「●」豔陽熱情有勁，「 」青山流水明媚多姿，「 」良辰、美景、賞心、樂事，人間四樂；充滿了激情與熱忱；散發出一股澎湃的歡樂氣息。

歡樂宜蘭年～多采多姿，宜蘭觀光年～魅力十足！

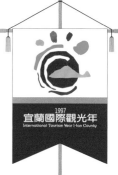

宜蘭，因為山川秀麗，所以發展觀光，因為人文薈萃，所以推動文化，因為物產豐富，所以加強環保，因為社會多元，所以發展資訊，這四個立縣目標，完全是以「生活導向」為主，所做的都是結合社區總體營造，以民眾生活為主軸，以管理為導向，強化特色，發展國際化。

而所謂國際化並不是仿造其他國家都市，而是創造本身的國際特色，也就是本土化的宜蘭模式，有特色且本土才是真正的國際化。

近幾年來，宜蘭辦活動，完全是增進全體宜蘭人的生活及對宜蘭縣民有幫助有意涵的活動，而活動的目的除了推動觀光、環保及文化理念外，以「觀光產業化、產業觀光化」為方針，帶動地方產業，進而朝向廿一世紀資訊化之目標。

點句滿圓下畫　節魚鯖澳蘇

盆禮鮮海愛最　湯魚鮮嘗宜遊　潮高掀賽競項多　潮人潮車進湧澳方南

羅東嘉年華

小朋友趣談

只要敢秀統統有獎

老家人看得開心

演上

蘇澳秋節盪鞦韆

決增加飆舞划拳

【記者姜炫煥／蘇澳報導】宜蘭縣蘇澳鎮公所今年將擴大舉辦中秋節盪鞦韆活動，鎮長林世昨天邀請地方有關單位開籌備會，決定於下月二、十三日兩天，在蘇西、蘇東、蘇北二里聯合溜冰場舉行，並增加飆舞及划酒拳比賽。

會中決議，除了原有的盪鞦韆比賽外，還要加飆舞及划酒拳比賽，另外還有原住民舞蹈管、車鼓陣、土風舞和跳繩等多項精彩表演祺山強調，籌備會還達成一個重大的決議，要邀請鎮內軍事單位參加，蘇澳鎮有武荖坑內、海巡部、飛彈指揮部等單位。

風車虹霓在管襯托

風箏「橋」啓用

冬山鄉風箏節　熱

舞龍舞獅帶領　走過

風箏節今

【記者廖雅欣／冬山報導】冬山鄉活動即將在今天登場，包括鄉長林世

飛上冬山　明

兩百多節大風箏

冬山小國藏收

民國七十一年製　長三百多公尺

世會呼籲建立文化新台灣

表示海外傑出鄉親

**強勢媒體文宣，品牌形象行銷**

宜蘭國際觀光年活動在宜蘭「全國社區總體營造博覽會」中展開熱身宣傳；並在高雄漢神百貨舉辦「宜蘭縣觀光物產展」；在台北SOGO百貨展演。為使兼具國際性、本土化及宇宙觀的宜蘭國際觀光年CI精神，真正落實地方產業，相繼研發"等路"手提袋、背包、T恤、帽子…等商品，將觀光年形象品牌化，達成「觀光產業化‧產業觀光化」的目標效益。

另外，結合台北區中小企銀發行「宜蘭認同卡」，再度造成媒體的話題性，形象行銷另線發展。亦爭取國際性雜誌聯合宣傳、國內外機場大型燈箱廣告以及多家航空公司機上雜誌專欄報導，且藉由網際網路系統持續推展，以獲得社會大眾更多的共鳴。

**整合地方資源，串連週邊活動**

自信、團結、向心力強的「光榮城市」－宜蘭，為促進觀光業的發展，結合在地縣府、

民間社團、工商業界…等，全面溝通，整合資源，共同推動「國際觀光年」各項國際性大型競賽與活動，並串連「一鄉鎮一特色」週邊節慶活動。

**龜山朝日識別，統合整體形象**

融合地方民情文化，以「龜山朝日」為精神指標。抽象太陽訴求熱情誠懇的宜蘭心；象

▲宜蘭國際觀光年主旨概念

| 1997年－鄉鎮－特色節慶活動 | | |
|---|---|---|
| 鄉鎮市別 | 活動項目 | 活動日期 |
| 頭城鎮 | 中元搶孤 | 9月1日 |
| 礁溪鄉 | 溫泉蔬菜節 | 7月28日 |
| 壯圍鄉 | 牽罟 | 6月～9月 |
| 員山鄉 | 歌仔戲回鄉家 | 8月30.31日 |
| 宜蘭市 | 宜蘭節－花舞宜蘭河 | 8月2.3日 |
| 羅東鎮 | 嘉年華會 | 8月23.24 |
| 五結鄉 | 鴨母節 | 5月11.12日 |
| 冬山鄉 | 風箏節 | 9月28.29日 |
| 三星鄉 | 與莊稼有約 | 7月20～27日 |
| 蘇澳鎮 | 南方澳花飛（鯖魚）節 | 10月10日～12日 |
| 蘇澳鎮 | 中秋盪鞦韆 | 9月16日 |
| 大同鄉 | 茶之旅 | 8月～11月 |
| 南澳鄉 | 山之饗宴 | 8月16日 |

徵青山、綠水的線條，描述了東部淨土、人間樂園的宜蘭縣；良辰、美景、賞心、樂事人間四樂之意境，抒發一份活潑的歡樂氣氛與精神，這精神將貫穿整體活動，成為一致性動人感官意念傳播的統合性標準。宜蘭國際觀光年在應用事務品、媒體文宣與視野所及之處，均呈現強烈的特色風格，令許多國內外的參觀者讚嘆有加。此個案VI亦榮獲1997國家設計獎優良平面設計獎、第52屆全省美展視覺設計類優選獎、第一屆大墩設計展金獎及1997台北國際視覺設計展形象設計類金獎等多項榮譽，使當地居民更是倍感尊榮。

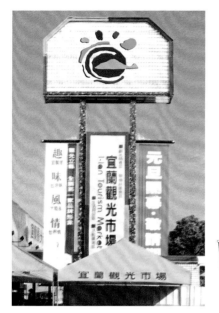

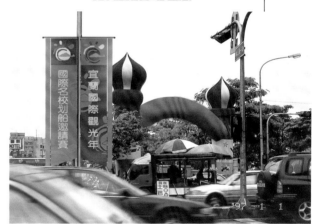

## 叁山傳奇，齊領風騷
# 交通部叁山國家風景區

**■導入緣由：** 2001
叁山國家風景區於2001年3月成立之際，推動
參山國家風景區整體旅遊發展及行銷推廣"
計畫。

**■導入需求/目的：**
為發展「叁山國家風景區」觀光產業，喚起
遊客對於風景區內觀光資源之關注與了解，
擬就人文史蹟、自然生態及產業資源予以統
籌包裝整合，將該風景區內富含本土、生態、
知性等資源意象傳達予遊客，形塑該風景區
特色並整體行銷推廣。

**■規劃內容：**
1. 現況定量調查
2. 整體形象識別系統規劃
3. 行銷機制及周邊景點策略聯盟
4. 年度行銷活動與廣宣推廣
5. 創意構想與建議

**■執行策略/設計理念：**
以「本土旅遊」、「知性旅遊」、「生態旅
遊」為導向，以權變化、科技化經營管理及
媒體化、網際化宣傳行銷為手段，建立旅遊
資訊，普及資訊取得通道，促成媒體化宣傳
及網際化行銷。標誌以「叁山」為構思方向，
將三山（獅頭山、八卦山、梨山）連結合一
起，叁山國家風景區的概念一目瞭然。而綠
色山頭有雲霧繚繞而出，表徵悠閒自在、雲
遊四方之意境。
以藍色表徵獅頭山客家藍衫文化；粉紅色傳
達梨山花香四季洋溢與泰雅族的熱情浪漫；
八卦山多林道，且河洛人居多，因此以綠色
表徵；充分展現「叁山國家風景區」齊領風
騷的品牌形象。

**■導入效益：**
1. 創新文化價值__叁山傳奇_齊領風騷
2. 地方總體營造__增加地方認同．策略聯盟
行銷

業主：交通部觀光局叁山國家風景區管理處
輔導單位：台灣形象策略聯盟
規劃單位：福康形象設計公司
執行單位：超然形象策略有限公司
專案總監：林采霖
輔導顧問：楊夏蕙
創意指導：楊宗魁
企劃指導：林采霖
藝術指導：陳清文
執行企劃：尤秋玲．林美華
標誌設計：楊景方
基本要素規劃設計：楊景方
應用系統規劃設計：楊景超
美工完稿：林新馨

獅頭山‧梨山‧八卦山‧齊領風騷

交通部觀光局
叁山國家風景區管理處

台灣12大國家風景區中 "叁山國家風景
區"於2001年3月成立，並於 2001年6月推動
"叁山國家風景區整體旅遊發展及行銷推廣"
計畫，整體行銷計畫規劃期為4個月；目前該
國家風景區正逐一按計劃推動執行。

### 整合旅遊資源__全面考量．整體規劃
"叁山國家風景區整體觀光發展及行銷推
廣"計畫，旨在建立一套資源整合與行銷宣傳
機制，盡速將獅頭山、梨山、八卦山等三個風
景區觀光遊憩資源、旅遊休閒活動等整合推廣
予社會大眾，達成 "世界看台灣，台灣有_山"
的主題目標及 "叁山傳奇，齊領風騷"整體行
銷效益。

### 創新文化價值___山傳奇_齊領風騷
在面對觀光市場高度競爭的現況下，建議
應朝 "資源整合"的定位為出發點，徹底發揮
"守望相助"的團隊精神。以 "叁山傳奇"為
核心品牌，讓 "一地脈點"壯大成 "三處賣
點"，形成一個三頭六臂的堅固金字塔旅遊營

銷結構體：將原本單打獨鬥的三地資源做有效整合與運用，發揮團隊行銷運作。

**地方總體營造＿增加地方認同．策略聯盟行銷**

不斷創造令人耳目一新的旅遊話題，同時透過活動趣味、生活及情感化的內容，讓遊客深度參與，建立起與"叁山"獨特的生活感情，進而從旁觀者變成"叁山傳奇"的創造者。

**創造品牌價值＿展現實質效益．達成形象行銷**

根據2003年"台閩地區主要觀光遊憩區旅遊概況分析"，2002年公營風景區遊客以"叁山國家風景區"排名第一；統計顯示2002年公營風景區中遊客人數超過500萬人次的只有"叁山國家風景區"。其品牌價值：

（一）運用自然及人文資源，發展生態旅遊及知性旅遊，維護環境景觀及宏揚文化襲產。

（二）整合人文及產業資源，推動本土旅遊及休閒產業，帶動本土文化及傳統產業發展。

（三）結合產業及自然資源，規劃兼具教育、體能、知性、本土、生態、休閒及產業發展功能的旅遊型態，追求資源永續發展。

（四）結合民間團體，善用民間資源，鼓勵民間投資開發，以權變化經營及科技化管理，達成旅遊據點民營化，發揮資源最佳效益。

## 資源整合、創意行銷
# 苗栗縣觀光代言大使

■導入緣由： 2003

為了將這些觀光、節慶活動串聯起來，使之有統一識別形象，以吸引、喚起民眾對苗栗縣的注目，因此計畫推出「苗栗縣觀光代言大使」的專屬角色來推廣苗栗縣內一連串的精采活動。

■導入需求/目的：

希望透過苗栗縣觀光大使的代言活動，一方面凝聚縣民的向心力與認同感，一方面也與地方產業、文化特色作結合，推廣苗栗縣獨特性的觀光資源，以吸引更多觀光客的青睞。

■規劃內容：

1. 觀光代言大使邀稿徵圖活動
2. 票選活動（搭配現場票選及網路票選）
3. 活動文宣設計
4. 成果發表紀者會

■執行策略/設計理念：

1. 觀光代言大使的造型設計，以能彰顯且足以代表苗栗地區的文化特色之圖像為主，文字、色彩為輔，傳達苗栗的精神、特色所在。
2. 配合苗栗縣內的文化活動，舉行代言大使票選及成果發表會，並順勢推出代言大使讓大眾認識。
3. 建立觀光代言大使的宣導活動策略與經營方式，協助苗栗縣觀光旅遊整體行銷。

■導入效益：

1. 塑造「苗栗縣觀光代言大使」良好的形象，對內凝聚共識力、提振士氣；對外展現有力而直接的形象宣傳力。
2. 與民眾互動，提高「苗栗縣觀光代言大使」訊息傳播、溝通品質，降低宣傳成本。
3. 有效建立全民對「苗栗縣觀光代言大使」的好感度及信賴度，提振地方發展觀光。
4. 符合國際性、時代性的識別系統，有效將「宜蘭縣博物館家族」推向國際化的舞台。

業主：苗栗縣工商旅遊局
規劃單位：台灣形象策略聯盟
執行單位：超然形象策略有限公司
專案總監：林采霖
輔導顧問：楊夏蕙
創意指導：楊夏蕙
企劃指導：林采霖
藝術指導：陳清文
執行企劃：施燕雯
基本要素規劃設計：楊景超
應用系統規劃設計：楊景超

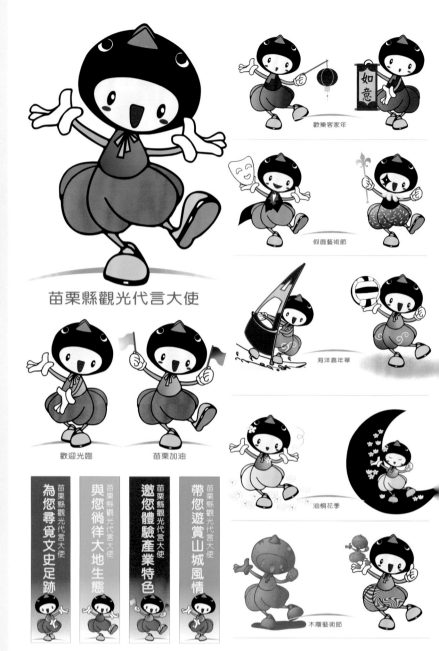

苗栗縣觀光代言大使

歡迎光臨　　苗栗加油

歡樂客家年

假面藝術節

海洋嘉年華

油桐花季

木雕藝術節

大湖草莓季

為您尋覓文史足跡　苗栗縣觀光代言大使
與您徜徉大地生態　苗栗縣觀光代言大使
邀您體驗產業特色　苗栗縣觀光代言大使
帶您遊賞山城風情　苗栗縣觀光代言大使

歡樂客家年　二〇〇四年　苗栗縣
木雕藝術節　苗栗縣三義鄉　主辦單位：苗栗縣政府
海洋嘉年華　二〇〇四年　苗栗縣　主辦單位：苗栗縣政府

與您徜徉大地生態　邀您體驗產業特色　帶您遊賞山城風景

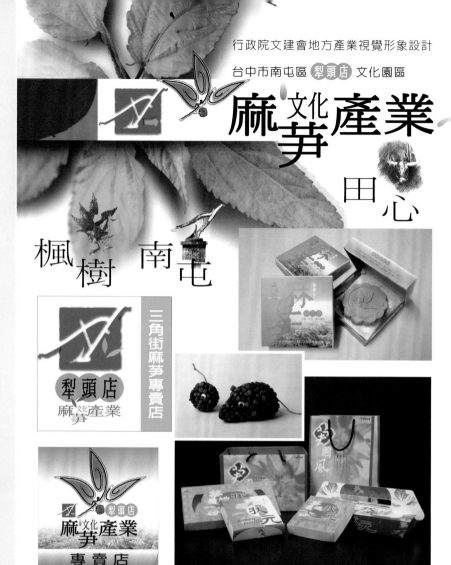

## 傳統地方產業新形象
# 犁頭店麻芛文化產業

■導入緣由： 2003
在政府大力推動的創意文化政策中，「犁頭店麻芛文化產業」被文建會遴選為地方產業視覺形象設計規劃專案之一。

■導入需求/目的：
1全面提昇地方產業形象
2契合地方需求，建立設計文化資產
3喚起人文意識共鳴，開創南屯麻芛新世紀文化風貌

■規劃內容：
1地方及產業基礎文史調查
2相關公共部門、民間團體資源整合
3形象識別、包裝、環境指標規劃設計
4相關行銷推廣策略及活動規劃設計

■執行策略/設計理念：
以「犁頭店麻芛文化」為中心主軸，規劃出包含「麻芛文化節」、「麻芛文化館」、「麻芛文化街」、「麻芛專賣店」、「麻芛專賣點」及相關產品形象，並透過具體性、整體性的形象設計規劃，結合公部門、農會、民間文史團體、企業商家及南屯社區居民，藉以整合出完善的點、線、面兼具之「犁頭店麻芛文化」產業風貌。將麻芛將從傳統作物的形象，轉變成為深具地方特色、高經濟產品價值及文化行銷兼備的新時代產業，除了達到『產業觀光化、文化生活化』的目的之外，更期望帶動全體國人對麻芛文化有更深一層的體認與參與。

■導入效益：
1.從傳統的農業作物與簡易加工品，轉變成為涵蓋地方文化性、創意性、經濟性及觀光性的地方代表性文化產業。
2透過對地方產業特色之發展，創意文化產業升級目標，精緻地方產業文化，推動在地居民深耕與共同參與熱情。
3.刺激產業發展，帶動地方商機，充分達到將文化藝術產業經濟化的目標。

■獲獎記錄：
2003第10屆中南星獎標誌類優秀獎

業主：行政院文化建設委員會
規劃單位：嶺東科技大學整合營銷策劃中心
執行單位：台灣形象策略聯盟
專案總監：蔡伯健
輔導顧問：楊夏蕙
企劃指導：林采霖
藝術指導：楊夏蕙
企劃執行：陳宛仙
標誌設計：楊景方
基本要素規劃設計：楊景方
應用系統規劃設計：楊景超、侯純純

### 重現歷史第一現場
## 安平港國家歷史風景區

**■導入時機：** 2004

台南市政府爲推動行政院2008：國家重點發展計畫，開發新興套裝旅遊路線及新景點以達成觀光客倍增之目的，特辦理「安平港國家歷史風景區計畫__園區發展及行銷作業」專案。

**■導入需求：**

安平是臺灣歷史文化的起點，代表開台縮影的歷史場景。希望藉由CIS形象識別突破傳統保存古跡的被動作法，改由生活博物館的理念，全力打造這座未來的旅遊城。

**■規劃內容：**

1.CIS形象識別系統規範手冊
2.CIS形象識別系統主標誌上網票選
3.上網前、後活動說明會
4.大型看板或燈箱規劃製作

**■執行策略：**

「再現歷史的第一現場」，主標誌設計即是取王城__熱蘭遮城獨特之型作爲標誌外型，再融入古樸滄勁歷史感與水文意象，呈現古韻新貌的整體形象；而活動標誌系取其古地圖王城之立體意象及大船入港特徵，整體呈現榮景古貌與歷史再現的形象識別；吉祥物之設計題材亦以當地文化特色__劍獅，文化象徵爲趨吉避邪。

**■導入效益：**

採取了"文化行銷城市"的策略，以重現安平港與民居聚落、文化資產關聯爲主軸，使其成爲可親、可游、可居、可觀的國際級旅遊景點，並榮獲得美國水岸中心（waterfront Center）"卓越水岸設計計畫類"首獎。

**■獲獎記錄：**

1.2004中國國際商業設計廣東區大賽優秀獎
2.2005第11屆中南星獎設計大獎賽銅獎
3.2005中國之星設計大獎品牌類銀獎
4.2006第一屆中國創意設計大賽優秀獎
5.2006中國品牌形象設計獎

業主：台南市政府
輔導單位：中華形象研究發展協會
規劃單位：台灣形象策略聯盟
執行單位：福康形象設計公司
專案總監：林采霖
輔導顧問：楊夏蕙
創意指導：陳清文
企劃指導：林采霖
藝術指導：陳清文
執行企劃：曾當証、張明山
標誌設計：陳清文
基本要素規劃設計：陳清文
應用系統規劃設計：林欣德

社區
COMMUNITY
PANTONE 139 C
C30+M60+Y100

社區
COMMUNITY
PANTONE 139 C
C30+M60+Y100

遊憩
FESTIVAL
PANTONE 144 C
M60+Y100

遊憩
FESTIVAL
PANTONE 144 C
M60+Y100

歷史
HISTORIC
PANTONE 1805
C30+M100+Y100

轉運
TRANSPORTATION
PANTONE 2765 C
C100+M100+Y50

轉運
TRANSPORTATION
PANTONE 2765 C
C100+M100+Y50

自然
NATURAL
PANTONE 368 C
C60+Y100

自然
NATURAL
PANTONE 368 C
C60+Y100

產業
AQUACULTURE
PANTONE 322 C
C100+M40

產業
AQUACULTURE
PANTONE 322 C
C100+M40

文化
CULTURE
PANTONE 112 U
Y60+B50

文化
CULTURE
PANTONE 112 U
Y60+B50

國際性

商業 漁業

觀光

親水性 文化 歷史性

### 安平港國家歷史風景區

博物館特區 多功能漁業港

藍帶、綠帶

親水港灣意象 遊憩設備

洗手間
50M →

停車場
50M →

歷史曾經感動我們，讓我們重新感動歷史。過去的做法，是把古跡原封不動的供奉著，儼然神聖不可侵犯；但現在越來越多的地方，賦予古跡新生命、新的意義，讓它融入生活，不再孤芳自賞。現在，台南市政府正在推動「安平港國家歷史風景區計畫＿園區發展及行銷作業」，我們必須思索：安平港歷史文化的特殊性在哪裡？我們希望在一種新的問題意識、新的意義價值的態度，來重新對安平港過去的歷史、文化加以解釋，而我們所規劃的東西都是透過旅遊者角度來展現其意義。

## CIS規劃方針

1624年荷蘭人登陸安平，歷經明朝鄭成功、清朝、日據、至今，近四百年興衰，累積了豐富的人文資產，應該重新琢磨找回風華…。

台南府城為台灣文化歷史的發源地，其重要地位無可取代，安平更是台灣歷史文化的起點，代表開台縮影的歷史場景。安平港國家歷史風景區計畫投資數十億元新臺幣，以重現安平港與民居聚落、文化資產關聯為主軸，其具體措施計分成歷史保存、自然保育、文化設施及產業文化旅遊四大類。即以台南安平港地區為核

| 歷史聚落 Historic Settlement 200M | | 歷史水景公園 Historic Water Park 200M |
|---|---|---|
| | 安平港國家歷史風景區 NATIONAL ANPING HARBOR HISTORIC PARK | |
| 古堡暨洋行公園 Seafort and historic port park 200M | | 遊憩碼頭 Festival Wharf 200M |
| 漁業碼頭 Fisherman Wharf 200M | | 文化會展園區 Art, Culture and Convention 200M |
| | 安平港國家歷史風景區 NATIONAL ANPING HARBOR HISTORIC PARK | |
| 轉運中心 Multimodal Transportation Complex 200M | | 港岸旅遊區 Harbor Resort 200M |

歷史　　自然
社區　　產業
遊憩　　文化
轉運

心，將安平舊市區之歷史遺跡、廟宇、古堡、砲臺等歷史文化資產與安平漁港、北邊的鹽水溪口附近結合，可規劃成為一個文化、知性、藝術及親水遊憩區，提供一個高品質、多元化的休憩場所。

## CIS設計理念

如何『再現安平港過去的歷史、故事、價值與意義』，是這個專案的規劃重點。要如何設計明確而有代表性的園區形象標誌，使過去的生活種種，在一個有意義的形象識別整合下，重新構成一個有歷史文化內涵又深具創意與想像性的故事。

知名的行銷學者科特勒（Philip Kotler）指出，擁有獨特地位和正面形象是每個地方最重要的行銷課題。每個城市都有自己的故事，每個區域都是一個品牌，新世紀裏，地方行銷已成為一種主導性的經濟活動；成功的地方行銷，可以帶來人潮和錢潮，也可以改變地方的命運。

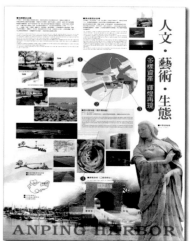

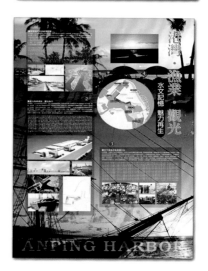

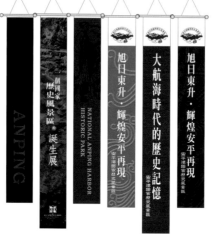

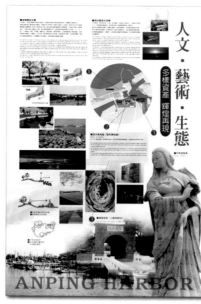

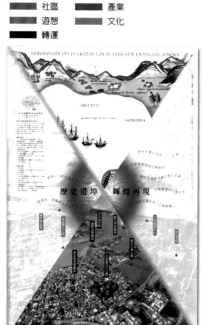

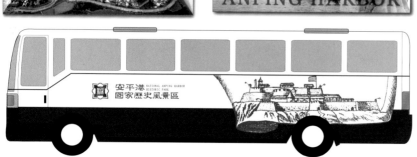

因此，安平港歷史風景區主標誌設計即是取「王城—熱蘭遮城」獨特之型作為標誌外型，再融入古樸蒼勁歷史感與水文意象，呈現古韻新貌的整體形象；而活動標誌係取其古地圖王城之立體意象及大船入港特徵，整體呈現榮景古貌與歷史再現的形象識別；吉祥物之設計題材亦以當地文化特色—劍獅，文化象徵為趨吉避邪。

網頁票選架構

藉由網路無遠弗屆的媒體特性，與台南市政府網站鏈結，舉辦「標誌票選」活動，同時搭配風景區內主題旅遊活動同步宣傳，擴大活動參與面及宣傳面。

利用網路票選前後舉辦活動說明會，可有效將「安平港國家歷史風景區」嶄新的形象識別向全省社會大眾傳播，有效發揮「安平港國家歷史風景區」新形象效益，故規劃運用符合時代潮流之傳媒，並結合EVENT、SP手法進行專案推廣計劃，以引發民眾參與興趣及大眾傳媒的關注，確實領略「安平港國家歷史風景區」形象識別之精神與意涵。

在兼具文化、遊樂現況與未來性的原則下，歷史風景區的廣告物量體不能太大，否則會形成粗俗與環境不能融合的視覺污染現象；另展現願景不能只以單點看，而應充分告知園區整體藍圖規劃。因此，設計案採『三組一式，長條造型』設計；每一組均包括園區識別、園區總體建設及園區各景點的園區未來性意象，並輔以規劃地圖，使觀看者能快速由大範圍至定點的描述（可採故事性方式表達）而充滿期待！

成功的地方活化策略

「安平港國家歷史風景區」是地方活化策略非常成功的案例，除藉由CIS形象識別突破傳統保存古蹟的被動作法，改由生活博物館的理念，並運用策略全力打造這座未來的旅遊城；

1、增值文化產業—古蹟活化，賦予歷史空間的新生。其文化核心競爭力是豐厚的百年文化資產；並推動故事產業，再現歷史的第一現場。因此，形象設計即以“王城”再現為表現主軸。

2、整合旅遊資源—打造國際級的文化旅遊城市。獲得美國水岸中心“卓越水岸設計計畫類”首獎。開發雙語化設施，自行研發“城市安全保險卡”並推出府城旅遊護照，融合新舊、動靜元素文化資源。

3、地方總體營造—建設三生平衡的綠色親水之都。台南科技工業區是結合“生產、生態、生活”三生平衡的綠色工業區；落實“福利社區化”營造綠色親水之都。

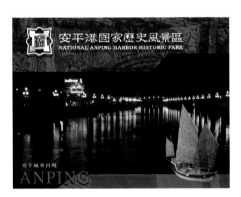

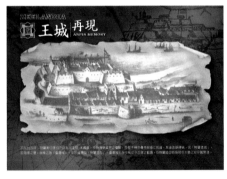

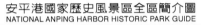

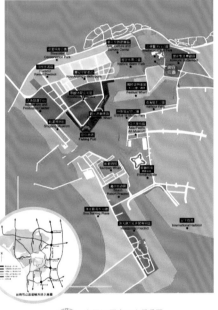

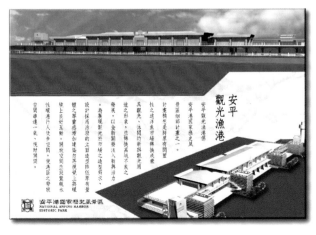

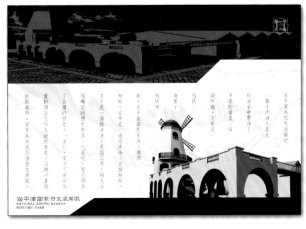

台灣好伴手
# 台灣觀光特產協會

**■導入緣由：** 2006
在兩岸開放觀光前，成立台灣觀光特產協會，規劃設計「台灣好伴手」自我品牌，開創送禮新文化。

**■導入需求/目的：**
結合台灣觀光特產業發展工作之學術、實務及相關業界等，共同促進及提昇台灣特產的整體競爭力為宗旨，推薦「台灣好伴手」品牌行銷。

**■規劃內容：**
1、識別系統規劃設計
2、文宣品規劃設計
3、網站形象傳播
4、台灣好伴手專櫃形象規劃
5、台灣好伴手包裝形象設計

**■執行策略/設計理念：**
臺灣雖小，卻擁有多樣化的特色產品，這些不僅可做為遊覽臺灣的伴手禮，更是深入地方、認識臺灣在地風情的好方法。透過台灣100大觀光特產的推薦及整體規劃設計，結合「台灣好伴手」品牌行銷及台灣觀光特產形象館（專櫃）的通路運作，強化觀光特產競爭力。

**■導入效益：**
1、培育觀光特產策略計畫、設計管理及推廣行銷人才。
2、協助推動台灣觀光特產業之提昇，提振台灣觀光產業。

**■獲獎記錄：**
2006第十屆華東大獎標誌類銅獎

業主：台灣觀光特產協會
規劃單位：台灣形象策略聯盟
執行單位：超然形象策略有限公司
專案總監：林 杰
輔導顧問：楊夏蕙
企劃指導：林采霖
藝術指導：楊夏蕙
標誌設計：楊景超
基本要素規劃設計：楊景超
應用系統規劃設計：陳宛仙

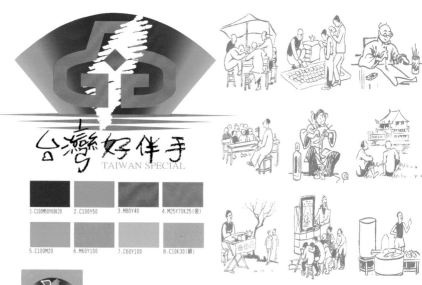

| | | | |
|---|---|---|---|
| 1.C100M50Y60K20 | 2.C100Y50 | 3.M80Y40 | 4.M25Y70K25(金) |
| 5.C100M20 | 6.M60Y100 | 7.C60Y100 | 8.C10K30(銀) |

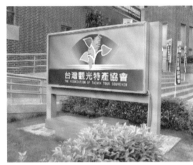

農特產品商品化
# 農委會台灣農業品牌

■**導入緣由：** 2000
臺灣的農業面臨生產與銷售的瓶頸及內外的夾擊之際。

■**導入需求/目的：**
為創造台灣農產加工品市場的競爭優勢，促進農業三生及休閒農業之永續發展，特規劃「禮盒及農特產品商品化實施計劃」；期望透過導入品牌行銷觀念，將商品包裝精緻化，以突破傳統產業限制，並提升農特產品的行銷通路，達到永續經營的目的。

■**規劃內容：**
1. 建立輔導之農特產品的共同識別風格設計
2. 40項包裝設計及宣傳DM設計
3. 改善包裝材料
4. 建立有關包裝之資料庫

■**執行策略/設計理念：**
以品牌形象策略為立基，從每單一產品的特色導入環保性優質包裝設計，並規劃系列文宣推廣。積極推動禮盒及農特產品商品化，將40種農業產品形象統合，設計內外包裝，強化商品包裝之品質，改善包裝材料以符合經濟效益與環保考量，以利商品品售及物流運輸使用。

■**導入效益：**
將農產品由初級產品提升到二級甚至三級的商品及服務層次；藉由「寶島珍品」共同標章，提供給民眾選購、認明好產品之依據。進而建立消費者對高品質、高價位農產品之信心與認同感。

■**獲獎記錄：**
2003第10屆中南星獎識別系統類銀獎
2005第11屆中南星獎設計大獎賽優選獎
2006第一屆中國創意設計大賽銅獎

業主：台灣農業策略聯盟發展協會
規劃單位：中華形象研究發展協會
執行單位：台灣形象策略聯盟
專案總監：楊宗魁
輔導顧問：楊夏蕙
創意指導：楊宗魁
企劃指導：林采霖
標誌設計：王維憶
吉祥物：楊景方、侯純純
基本要素：王維憶
應用系統：楊景方
包裝設計：涂以仁、侯純純、楊景方、王維憶

結合臺灣優勢資源　開創農業多元商機
## 台灣農業策略聯盟
Taiwan Agricultural Strategy Alliance Foundation ●基金會

TAIWAN
AGRICULTURE
台灣農業品牌

寶島珍品

　　台灣農業策略聯盟發展協會為協助政府整合台灣農業資源，創造台灣農產加工品市場的競爭優勢，促進農業三生及休閒之永續發展，特規劃「禮盒及農特產品商品化實施計劃」，期能透過商品形象包裝的美化，從而提昇農特產品的行銷通路，輔導整體農業跟隨消費潮流，符合大眾化品味，並建立品牌信譽與產品特色，以改善農村經營環境，提高農業生產效益。

　　以臺灣農業本質概況而言，多屬家庭化農場的經營模式，農業經營者對於市場需求的改變，因為資訊來源有限等因素，導致反應不夠靈活。因此急需以策略聯盟的方式來

突破困境,而農產品及農業加工品之全面商品化將是一個最佳的解決之道。將農產品由初級產品提昇到二級甚至三級的商品及服務層次,由農會等農民團體與出品產銷單位,共同結合成為夥伴關係,將具特色之產品商品化生產行銷,成為國際市場格局的行銷商品,這正是農業策略聯盟的真正意義及努力實踐的理想。尤其面對台灣進入世界貿易組織之外在挑戰,農業及農村社會在此趨勢中更應即時掌握契機展現生機。

為達到上述目標,台灣農業策略聯盟乃發揮組織功效,經過一系列的產品分析、市場調查、通路評估、行銷規劃、形象重組、包裝

計等策略推動、以期末來農產品不但在國內擁有廣大的消費群眾，更希望在外銷市場上創造奇蹟。

1. 將具有特殊農業優勢與核心能力的農業與組織，結合成為夥伴關係，合力創造更大的農業大餅。

2. 結合運用農業的知識、資訊及文化資源並導入商品文化及服務策略，使農業成為具高度競爭優勢的產業，。

3. 將科技、產業文化及地方特有技藝的農業知識市場化，使農產品的價值，經由加工、行銷及品牌，真實反映在商品的價格上，與普及在大眾良好的印象上，方能全面

大開農產品的市場。

4. 以品牌形象策略為立基，加強農產品及農特產品的品質管理之外，從每單一產品的特色導入環保性優質包裝設計，並規劃系列文宣推廣，以及各種媒體廣告，藉以加強消費者的印象。

品牌形象是企業化經營與市場競爭的生存要素，而包裝設計更是產品商品化非常重要的一環，同時也是貨品運輸途中必須考慮的一個重要項目。因此，品牌建立與包裝設計成為產品在行銷過程中不可或缺的角色，也是主導銷售業績的關鍵。

為協助農特產品商品化，導入品牌行銷觀

念，以突破傳統產業限制，達到永續經營的目的，無論在產品名稱方面、品牌標誌、包裝設計方面，都要讓人有耳目一新的感覺；尤其現階段的消費市場當中，35歲以下的新新人類及兒童人口佔了台灣總人口一半以上，在零食、點心等方面也都是消費的主力；因此，導入嶄新包裝設計與行銷概念確有其迫切的需要性。

　　包裝外觀固是消費視覺導向的重要因素，但經營成本與量產效益也是不容忽視的基本條件；是故，在規劃包裝設計上，除需兼顧造型、圖案、色彩等之突出醒目外，包裝材質之環保性、再生利用之方便性，材料成本與生產效率等，都要符合強化農特產品競爭力的要求。

　　積極推動禮盒及農特產品商品化，是台灣農業策略聯盟發展協會的首要工作目標；因此，在歷經市場調查、產品特性分析與專家意見諮詢之後，乃規劃了一系列具體的工作計劃，這其中包括標誌甄選，包裝設計作業招標，產品命名等，其重點工作概略如下：

1. 建立聯盟輔導之農特產品的共同識別風格設計，將將形象統合是為有效發揮最大形象行銷之效益，強化通路品牌集中之認同。
2. 將10項禮盒、15項米食產品、5項保健食品及10項寶島珍品，共計40項農業產品商品化，並進行內外包裝的設計，及宣傳DM的

規劃設計等。

3. 強化商品包裝之品質，改善包裝材料以符合經濟效益與環保考量，以利商品展售及物流運輸使用。

4. 提供包裝材質之諮詢工作，以環保、經濟、便利為考量，建立有關包裝之資料庫，俾能在未來系列性產品的開發、行銷應用上提供更有利的參考。

TAIWAN AGRICULTURE
台灣農業國際品牌

區域品牌經營
# 南投縣產業之美–南投首選

■導入緣由： 2000
921大地震後，為振興南投縣產業之美。

■導入需求/目的：
由於南投人的純樸個性，南投縣的產業傳統
上較未注重形象包裝設計，加上921震災侵襲，
讓南投縣的精美產業無法促銷各地，許多人
已漸漸遺忘南投縣還有如此精緻美麗的技藝
產業。

為表彰、鼓勵南投縣受災民眾和產業界從事
具地方精緻文化特色的產業商品開發及設計
帶動整體產業良性發展的競爭力

■規劃內容：
1.認證標章
2.認証機制建立
3.包裝設計輔導提昇
4.設置電子商務網路平台
5. 各縣市設置展售點
6.「產業之美」專輯共同行銷

■執行策略/設計理念：
運用「形象行銷」策略，除保存南投縣文化
特色，發展地方區域特殊人文產業外，並藉
由形象品牌開發、設計製造、行銷研究、配
合各項民間產業的策略性商品設計、經營管
理之行銷聯盟計畫，提升整體產業，生活與
觀光整體品質，藉以形塑人文與商業之平衡
機制，建立永續經營的價值，樹立「南投首
選」區域品牌優質形象。

■導入效益：
由文化面切入，整合行政體系與區域資源，
凝聚民眾意識，參與公共事務，以促進區域
人、文、地、景、產的永續發展。「南投首
選」品牌從無中生有經營迄今，有效整合縣
內優良產品之行銷與提昇，給予外界亦較農
特產品概念更具說服力與品牌號召性。

■獲獎記錄：
2000北京國際設計展品牌形象精質獎

業主：南投縣政府社會局
規劃單位：台灣視覺形象設計協會
執行單位：福康形象設計公司
專案總監：陳清文
輔導顧問：楊夏蕙
創意指導：楊夏蕙
企劃指導：林采霖
藝術指導：陳清文
基本要素規劃設計：陳清文
應用系統規劃設計：林欣德

**彰化特選__為您精挑細選**

# 彰化縣農特產共同品牌

**■導入緣由：** 2002

面對世界貿易組織（WTO）的衝擊，彰化縣基於考量未來農業發展的方向與定位，特於2002年規劃彰化縣農特產品共同品牌。

**■導入需求/目的：**

彰化縣因物產豐饒，素有「農業大縣」之譽，為因應WTO的影響，應將農業發輾轉型為精緻化、高品質導向，將農特產品商品化，以挑戰國際市場競爭力；故導入共同品牌之形象規劃以整合縣內各農特產品牌。

**■規劃內容：**

1.推薦標章

2.共同品牌識別設計

3.共同品牌包裝設計

4.共同品牌認證機制

5.共同品牌行銷活動

**■執行策略/設計理念**

為強化推薦行銷功能，本專案之規劃直接以「彰化特選」為品牌名稱，從推薦標章、吉祥物設計、證件、解說牌、包裝規範道活動展場設計等均進行完整的規劃，有效提升宣傳效果。

**■導入效益**

透過「彰化特選」共同品牌的形象行銷及認證機制，快速打開彰化縣優質農特產的知名度，並與國外市場作競爭，達到農業永續經營之目標。

**■得獎記錄**

2003第10屆中南星獎識別系統類銅獎

2006第十屆華東大獎品牌形象類銀獎

2006第十屆華東大獎標誌類銅獎

業主：彰化縣農業局

規劃單位：台灣形象策略聯盟

執行單位：超然形象策略有限公司
　　　　　福康形象設計有限公司

專案總監：林采霖

輔導顧問：楊夏蕙

創意指導：楊宗魁

藝術指導：陳清文

企劃指導：林采霖

執行企劃：仇新鈞

標誌設計：楊景玉

吉祥物：楊景方

基本要素規劃設計：楊景方

應用系統規劃設計：林欣德・楊景超

彰化縣農特產共同品牌
ChangHua Agriculture Best
彰化特選　為您**特**別精**選**　健康好滋味

農產獻禮　心意溫情
## 台中縣農特產共同品牌

**■導入緣由：** 2004
台中縣政府推動縣內各農特產品商品化之際。

**■導入需求/目的：**
農產品價格一向低廉，農民所得利潤有限，在現代化行銷理念中，包裝設計及行銷是不可或缺的技術，希望能跳脫以往個別行銷概念，建立台中縣農特產品獨特的品牌標誌，共同行銷。

**■規劃內容：**
1.共同品牌標誌
2.共同品牌識別系統
3.共同品牌包裝設計
4.共同品牌公關用品

**■執行策略/設計理念：**
運用「形象行銷_設計創新」策略，不以美學角度來設計品牌標誌，而是強化實質的市場效益，協助台中縣農特產"銷"的觀念，建構"商品化"的發展導向；進而樹立「山海屯農情」優質形象，建構台中縣農特產業品牌價值。

**■導入效益：**
透過「山海屯農情」共同品牌全面性的形象行銷，打開台中縣優質農特產品的知名度，以確保台中縣農業的永續發展。

業主：台中縣政府
規劃單位：嶺東科技大學
執行單位：嶺東整合營銷策略中心
專案總監：蔡伯健
輔導顧問：林采霖
企劃指導：顏永杰
藝術指導：涂以仁
執行企劃：林美華
基本要素規劃設計：涂以仁
應用系統規劃設計：涂以仁

山海屯農情
[台中縣農特產品]
TAICHUNG COUNTY FARM PRODUCTS

水果系列
台中縣農特產品

蔬菜系列
台中縣農特產品

代工產品
台中縣農特產品

設計理念：
台中縣農特產品品牌構思要素
要素一：以台中縣農特產品特色水果居多
[　]
要素二：以農民每天風吹日晒所相依的斗笠[　]
要素三：以農字[農]
整體概念可識別與農（產）業有關，跳脫以往標誌的傳統化，建立台中縣農特產品獨特的品牌標誌。

安全蔬果

東勢鎮農會

台灣農特產商品化研討會

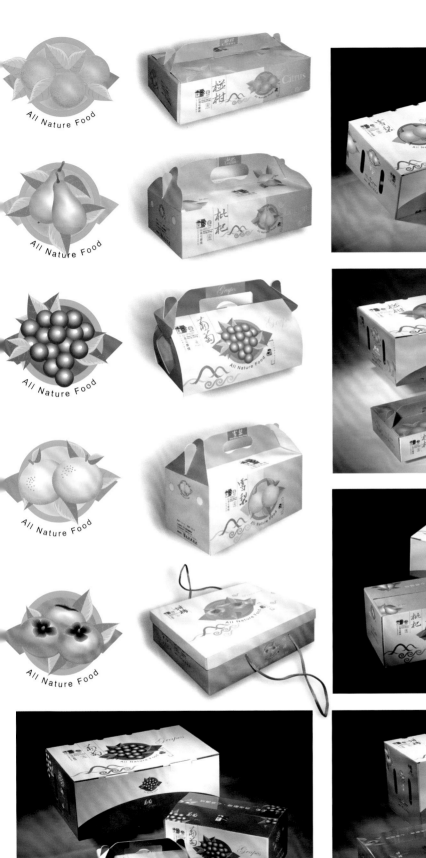

休閒旅遊與農業生活結合
# 苗栗休閒農漁園區

**■導入緣由：** 2003

為使民眾認識並充分了解苗栗縣對休閒農漁園區之用心規劃及執行成效。

**■導入需求/目的：**

「一鄉一休閒農漁園區計畫」係台灣旅遊發展方案重點工作之一，希望透過此一計畫來發展休閒農漁業，促進農業轉型，活化、提振農村經濟及創造在地就業機會，將休閒旅遊與農業生活互相結合，真正落實休閒農業之目的。

**■規劃內容：**

1. 共同品牌識別形象
2. 共同品牌包裝設計
3. 共同品牌展售點規劃設計
4. 輔導認証及各項宣傳行銷

**■執行策略/設計理念：**

地方產業透過商品化的包裝形象可提高其產品價值，增加產品競爭力，並達到振興及確保產業永續經營的效益。為了提升苗栗縣休閒農漁園區農漁特產品價值並拓展市場，以契合市場趨向來規劃當地農特產品的包裝設計，建立品牌形象、賦予產品精緻質感，以提高消費者購買慾；並透過輔導認證與整體性之行銷推廣計畫來強化產品之獨特優勢，促進農業三生與休閒園區之發展。

**■導入效益：**

1. 協助農漁特產"銷"的觀念，建構產業"商品化"的發展導向。
2. 建立「苗栗縣農漁特產共同品牌」有效的資源整合體系，提高執行成效。
3. 運用「形象行銷，設計創新」，強化農漁特產品具地方特色的獨特競爭力。
4. 表彰、鼓勵苗栗縣民眾和產業界從事具地方精緻文化特色的農漁特產業商品開發及設計帶動整體農漁園區良性發展的競爭力。

**■獲獎記錄：**

2005中國之星設計大獎包裝類銀獎
2005中國之星設計大獎包裝類銅獎
2005中國之星設計大獎包裝類評委獎

業主：苗栗縣農業局
規劃單位：台灣形象策略聯盟
執行單位：福康形象設計有限公司
專案總監：陳清文
輔導顧問：楊夏蕙
創意指導：陳清文
企劃指導：林采霖
藝術指導：陳清文
執行企劃：仇新鈞
基本要素規劃設計：陳清文
應用系統規劃設計：林欣德

苗栗縣 農 休閒 漁 園區

標誌設計以粉紅色、綠色、藍色及橘色為底，豐富鮮豔的色彩予人活潑之感，且線條的表現方式充滿律動，明確詮釋出苗栗縣休閒農漁園區「健康活力」的走向；也象徵苗栗縣多元性的文化內涵（閩南、客家、泰雅、賽夏）。四個色塊彷若窗格，望見窗外；豔陽下，有飛舞的油桐花、清流蜿蜒、群山聳峙，構成一幅動人的山城美景：藍天、青山、綠水、飛花、健康活力的居民構成完整的苗栗印象。

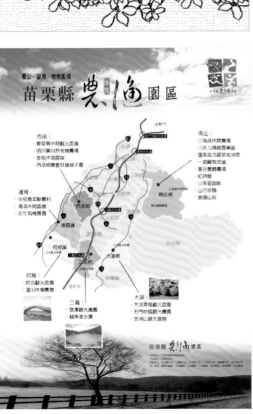

不 是 美 工 設 計 、 不 是 廣 告 設 計 、 不 是 印 刷 設 計 , 符 合 實 質 效 益 的 整 合 形 象 策 略 才 是 我 們 的

美 工 設 計 、 不 是 廣 告 設 計 、 不 是 印 刷 設 計 ， 符 合 實 質 效 益 的 整 合 形 象 策 略 才 是 我 們 的 專 業

## 美麗的福爾摩莎
# 臺灣視窗 海外文宣系列

**■導入緣由：** 2000

正逢政權和平轉移之初，台灣在國際間正熱切的被討論著，藉由形象策略的規劃導入，明確專有識別形象，化解台灣在國際立場的矛盾與尷尬，強化國際社會對臺灣的認知，建立新形象，展現新氣象，提高國家形象的競爭力。

**■導入需求/目的：**

為增進行政院新聞局服務品質暨海外文宣形象的推展，藉由「形象策略」的導入與具體力行，確實掌握國際社會的脈動與國內民眾的認同，達成有效宣導國家政策與展現政績的目的。

**■規劃內容：**

海外文宣系列規劃設計

**■執行策/設計理念：**

行政院新聞局海外文宣形象傳達應分為兩方面：一是新聞局本身的形象，傳播民主；另一方面是給全世界的形象，可從「台灣生命力」來展現。行政院新聞局為政府發言單位，是政府形象的化妝師，扮演政府與人民的溝通橋樑，為使此功能更具效益，進行海外文宣規劃，強化新聞局的角色功能，展現年輕、衝勁、清新的形象。

**■ 導入效益：**

1.建立新形象、展現新氣象。

2.藉由「形象力」的傳播，達成形象行銷的實質效益。

業主：行政院新聞局

規劃單位：台灣視覺形象設計協會

執行單位：台灣形象策略聯盟

專案總監：楊夏蕙

輔導顧問：楊宗魁

企劃指導：林采霖

標誌設計：涂以仁

基本要素規劃設計：楊景超

應用系統規劃設計：楊景超・涂以仁

揚愛心　送溫情
# 內政部國際志工年

■導入緣由：　2001
響應聯合國2001「國際志工年」的活動推展

■導入需求/目的：
期望藉由國際志工年形象文宣的設計宣導，將「人人志工_時時奉獻」的精神，推廣至社會上每個角落，並落實在全台民眾的心中。

■規劃內容：
1.國際志工年基本要素規劃
2.國際志工年應用項目設計
3.國際志工年形象光碟製作
3.維他露愛心服務獎全國慈善志工表揚

■執行策略/設計理念：
當前台灣志願服務工作蓬勃發展，各領域都逐一運用志願服務人員來提昇服務品質，加強為民服務，擴大社會參與。推行志願服務工作亦是一種世界潮流，無論英、美、德、日各國，使用志願工作人員，已形成一種趨勢。本專案結合維他露公司45週年慶活動，擴大舉辦「維他露愛心服務獎—全國志工表揚大會」。

■導入效益：
帶動社會公益團體，本著奉獻的誠意、利他的情操、助人的胸懷、服務的熱忱，踴躍參與志願工作，促使志願服務成為推動社會福利工作重要的一環，更是結合政府與民間力量促進社會祥和的最佳途徑。

業主：內政部
規劃單位：中華形象研究發展協會
執行單位：台灣形象策略聯盟
專案總監：林采霖
輔導顧問：楊夏蕙
執行企劃：林美華
基本要素規劃設計：楊景超
應用系統規劃設計：楊景超

揚愛心　送溫情

## 內政部 國際志工年
### International Year of Volunteers

中間核心的圖案是由三個擬人化的 "∨" 所組成，代表行動中的志工，圖案外圍則環繞以聯合國的桂冠葉標誌。圖案下方則飾以2001國際志工年之文字，標示出其意涵。

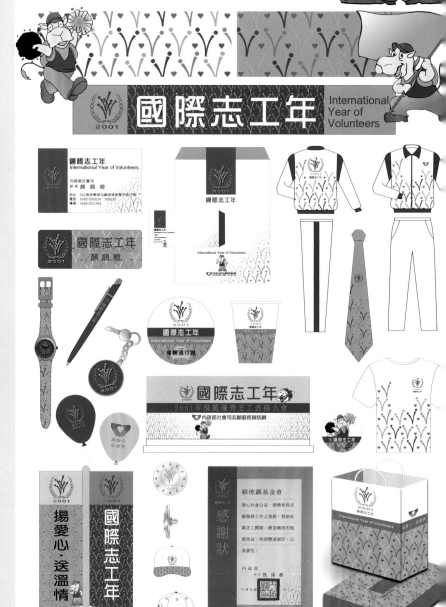

# 1個號碼、1個窗口、3種保護
## 內政部113婦幼保護專線

**■導入緣由：** 2002
婦幼保護專線『113』成立一周年之際。

**■導入需求/目的：**
社會中不斷發生的暴力事件與亂象,希望藉由本系列活動的推動,能促使社會大眾對婦女、兒童問題之重視,全面落實『113』婦幼保護專線的宣導;並透過此次活動使『113』如同110、119成為大家耳熟能詳的專線電話。

**■規劃內容：**
1、用愛關懷113系列文宣品
2、用愛關懷113系列宣導活動
3、用愛關懷113萬人簽名活動

**■執行策略/設計理念：**
結合維他露基金會公益活動,將以『關懷113,真愛世間情』為主題,結合基金會全年度的活動, 對社會各界以113婦幼行動劇本進行甄選活動、全國河洛語講古比賽、維他露全國兒童繪畫比賽在各地展開『113』強力宣導。而後持續每月定期設點巡迴各大火車站演出「113宣導行動劇」,藉由113代言團宣導如何正確使用113專線。

**■導入效益：**
「113」代表了「1個號碼、1個窗口、3種服務」;「113婦幼保護專線」不僅簡化了從前讓人眼花撩亂的各種通報專線電話,也讓婦女及青少年的人身安全,能夠更方便的獲得政府所提供的保障。「113婦幼保護專線」的啟用,象徵著政府在保障民眾安全的工作上不斷求進步,二十一世紀的台灣將是一個更祥和的寶島。

業主：內政部
規劃單位：中華形象研究發展協會
執行單位：台灣形象策略聯盟
專案總監：林采霖
輔導顧問：楊夏蕙
創意指導：楊夏蕙
企劃指導：林采霖
執行企劃：林美華
基本要素規劃設計：楊景超
應用系統規劃設計：楊景超

贈品兌換處

服　務　台

貴賓休息區

親子豆工畫

演員休息區

同心協力　打拼救台灣
# 連宋競選團隊

■導入緣由：　2004
2004台灣總統、副總統大選

■導入需求/目的：
1.整合國親兩黨，強調出專業、團隊、有穩健政策的政治團體。
2.擺脫國親兩黨過去的黑金、保守、腐化的形象。
3.提供人民新的希望與願景。

■規劃內容：
1.競選主體LOGO形象規劃設計
2.競選形象應用項目設計
3.連宋競選CI發表會策劃執行

■執行策略/設計理念：
以「協力車」同心協力的意象，為國親兩大黨組建一個互動平台，建立合作運行的機制，彼此惕勵互勉，以健全的體質，迎接社會各界與各黨各派的賢達與意見，讓選舉的重心，從「藍綠對決、勾心鬥角」，變成「全台整合，實現願景」，讓民眾揮別苦日子，與無能政府說再見。

■導入效益：
1.使國親組成一個一加一大於二的競選與執政團隊。
2.整合兩黨與各界人士意見，提出具體可行的政見與作為，落實建構台灣的願景。
3.建立一個合適、完整且具體的形象對外傳播，並能讓民眾一目了然，產生累積印象。

■獲獎記錄：
1.2005第11屆中南星獎設計大獎賽銅獎
2.2005中國之星設計大獎品牌類評委獎
3.2006第一屆中國創意設計大賽銀獎
4.2006第十屆華東大獎品牌形象類銀獎
5.2006第十屆華東大獎標誌類金獎
6.2006中國品牌形象設計大獎

業主：中國國民黨中央文化傳播委員會
規劃單位：中華形象研究發展協會
執行單位：台灣形象策略聯盟
專案總監：楊宗魁
輔導顧問：楊夏蕙
企劃指導：林采霖
標誌設計：楊宗魁
基本要素規劃設計：楊宗魁、楊景方
應用系統規劃設計：楊景超

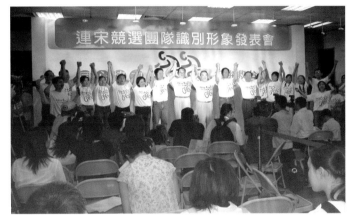

# 臺灣唯一視覺形象設計專業團體
# 臺灣視覺形象設計協會

**■導入緣由：** 1996
國內形象設計專業團隊的組合

**■導入需求/目的：**
有感於國內缺乏專業形象設計社團，希望藉由協會的成立推展，喚起大眾對形象設計的重視。

**■規劃內容：**
1. 協會會徽設計
2. 基本要素規劃
3. 應用系統設計
4. 形象推展活動策劃

**■執行策略/設計理念：**
台灣視覺形象設計協會，其創會宗旨為：
1. 推動形象策略與視覺識別系統設計之發展
2. 協助相關單位輔導形象策略之規劃執行
3. 協助相關學術研究及實務推廣活動之舉辦

**■導入效益：**
1. 輔導國內各級行政機關、鄉鎮市及社團導入形象策略。
2. 承辦國際性及海峽兩岸相關學術研究及形象推展活動。

業主：台灣視覺形象設計協會
規劃單位：台灣形象策略聯盟
執行單位：福康形象設計公司
專案總監：陳清文
輔導顧問：楊夏蕙
創意指導：楊宗魁
執行企劃：林采霖
標誌設計：楊夏蕙
基本要素規劃設計：陳清文
應用系統規劃設計：陳清文

**門箋**─過門箋、掛箋、紙帘。長方型，周圍有邊框，中間有膛子，下方有牙穗，懸於門首的吉兆貼飾。

**印**─印信、鈐記、圖記、關防、圖章、璽節。法式謂印，記號謂印，痕跡謂印，以印施治。源於生活，反映生活，方寸之內，不是什麼鴻篇巨制，而是些玲瓏小品。

**幌**─幌子、望子。以形象妝點事務以眩人耳目，標示特質、屬性與行為。

數將究盡而變。

天五地六，陰變於六。

M100+Y100+B10

C20+M40+Y100

設計、印刷交流的媒介

# 大計文化 · 設計印象

**■導入緣由：** 2005

大計文化事業有限公司成立於2001年11月之際。

**■導入需求/目的：**

大計文化事業有限公司主要企劃編印『設計印象雜誌』，作為同業交流的媒介。同時以企劃出版設計、印刷相關專業圖書，並辦理經營印刷設計相關綜合業務為主。希望整體形象能展現出其文化內涵與象徵之精神。

**■服務項目：**

（1）出版發行『設計印象雜誌』（2）企劃出版設計、印刷專業圖書

（3）設計編印期刊、書籍、專輯、型錄、形象規劃、包裝等業務

（4）舉辦研討會、座談會、發表會（5）辦理海外專業印刷設計交流考察團

**■導入效益：**

透過設計印象雜誌、平面媒體及網路宣傳，提升知名度；並藉由長期經營，發揮全面性的品牌效益。

**■獲獎記錄：**

1.2003第10屆中南星獎識別系統類金獎

2.2003第十屆中南星獎書籍裝幀類金獎

3.2004中國品牌年鑑金獎

4.2004中國國際商業設計廣東區大賽銅獎

5.2007台灣視覺設計展機構形象類創作金獎

6.2007台灣視覺設計展書籍設計類創作金獎

業主：大計文化事業有限公司

規劃單位：大計文化事業有限公司

執行單位：大計文化事業有限公司

專案總監：楊宗魁

輔導顧問：楊夏蕙

創意指導：楊宗魁

企劃指導：夏書勳

基本要素規劃設計：楊宗魁

應用系統規劃設計：楊景方

大計文化事業　設計印象雜誌

Great Arts Publishing Co.,Ltd. / Graphic Arts Bimonthly

台北縣土城市金城路三段8號8樓之1 (236)

Tel.02-82628822

Fax.02-82628833

E-mail：ga.ga2001@msa.hinet.net

設計
印象

GRAPHIC ARTS
雜誌 ● Bimonthly

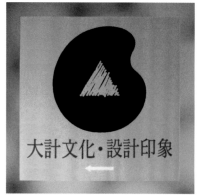

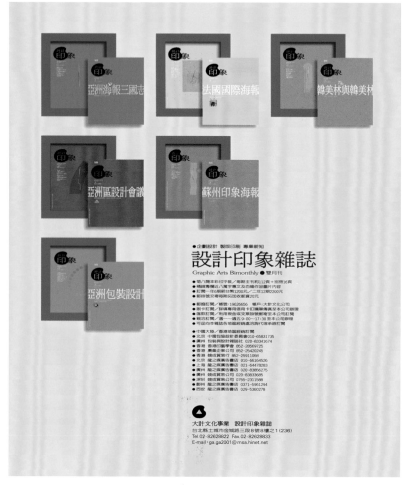

盤七色雲‧彩繪今古

# 盤古形象設計公司

■導入緣由： 1998
公司成立，各項事務用品，環境指標，及各項應用系統規劃需求，強調形象優質化。

■導入目的：
企業形象之提昇，員工對公司向心力凝聚和認同，系統性的規劃和應用，讓辦公環境更加美觀、有精神。現在光碟（CD-ROM 和MO）應用普及，規劃碟片封面，以利資料的管理和公司形象的建立。網路漸成為媒體宣傳上的重心，而電子媒體上的規劃更須有視覺上的美觀重視。

■規劃內容：
1.企業VIS規劃
2.光碟系列規劃
3.網站規劃設計

■導入效益：
將公司的意象強而有力的傳達到客戶的視覺中，完整的規劃更加提昇公司形象和員工的認同。

■獲獎紀錄：
1.1998台灣美展佳作獎
2.1998大墩情懷設計佳作獎
3.1998第一屆網路金像獎設計類佳作獎
4.1999國家設計月台灣包裝之星獎
5.1999中國設計年鑑包裝類入選
6.1999「中國之星」優秀包裝設計獎金獎
7.1999世界包裝之星獎

業主：盤古視覺形象設計公司
規劃單位：盤古視覺形象設計公司
執行單位：盤古視覺形象設計公司
專案總監：顏永杰
輔導顧問：楊夏蕙
創意指導：涂以仁
企劃指導：顏永杰
藝術指導：涂以仁
執行企劃：顏永杰
標誌設計：涂以仁
基本要素規劃設計：顏永杰
應用系統規劃設計：顏永杰
美工完稿：陳柏全

以盤古英文Pinco之 " 𝓮 " 字為設計出發，其轉動符號，象徵向下紮根、向上發展，意謂盤古 "開天闢地" 之涵義。眼睛代表視覺形象完善之整合規劃，有世界宏觀之理念， " ◀▶ " 箭頭的雙向意念，意謂與客戶溝通與互動達到雙贏的目的。
色彩規劃則以黃、紫色對比，有創新、新潮、前瞻性。紅、綠之色彩突顯公司對視覺形象策略有強烈信心。

盤古視覺形象設計公司

Pinco Visual Image Design Co.

盤七色雲·彩繪今古

● 經營理念
以「專業、敬業樂業」之精神，
將企業形象、活動識別、網路規
劃等，全面推廣。

● 服務項目
企業識別形象規劃、活動形象整
體規劃、包裝形象規劃、品牌形
象規劃、網路形象規劃、多媒體
製作。

台中市大容東街188號1F http://www.pinco.com.tw E-mail:ajyean@ms9.hinet.net TEL:04-3299890 FAX:04-3257592

## 不在高中延長線上的大學
# 靜宜大學

**■導入時機：** 1999
企管系舉辦全球性研討會時，為強化學校形象，導入整體規劃設計

**■導入需求/目的：**
1. 強化學校識別形象
2. 提昇學校知名度
3. 展現活動效益

**■規劃內容：**
1. 校徽精緻化
2. 基本要素規劃
3. 應用系統設計
4. 企管研討活動識別規劃

**■執行策略/設計理念：**
在行銷管理的時代裡，藉由企管系舉辦全球性研討會的活動，重整學校視覺識別系統更強化活動識別創意設計，將靜宜大學的優質形象打入國際市場，提昇知名度。

**■導入效益：**
1. 塑造靜宜大學鮮明視覺印象
2. 研討活動圓滿成功
3. 學生入學率

**■獲獎記錄：**
1. 1999「中國之星」優秀標誌設計獎

業主：靜宜大學
規劃單位：台灣形象策略聯盟
執行單位：楊景超設計事務所
專案總監：鍾從定
輔導顧問：楊夏蕙
企劃指導：林采霖
藝術指導：侯純純
基本要素規劃設計：楊景超
應用系統規劃設計：侯純純
※部份要素由業主提供

企業管理學系　財務金融學系　台灣管理學術國際研討會

千禧校園
徵才博覽會

**DEPARTMENT OF BUSINESS ADMINISTRATION**
**PROVIDENCE UNIVERSITY**
地址：台灣省台中縣沙鹿鎮中棲路200號
電話：886-4-6328001轉3031-3032　傳真：886-4-6311187
http://www.pu.edu.tw/business

**DEPARTMENT OF FINANCE**
**PROVIDENCE UNIVERSITY**
地址：台灣省台中縣沙鹿鎮中棲路200號
電話：886-4-6328001轉3061　傳真：886-4-6311222

第一屆
台灣管理學術國際研討
The First Management
International Conference
in Taiwan
時間：1999年12月17～18日　地點：靜宜大學國際會議廳

企業管理學系

地址：台灣省台中縣沙鹿鎮中棲路200號
電話：886-4-6328001轉3031.3032
http://www.pu.edu.tw/business

科際整合、資源共享
# 亞洲大學

■導入緣由： 2005
2005年改制大學之際。

■導入需求/目的：

亞洲大學為綜合型大學校院，創校以來秉持著「教學前瞻化、卓越化；研究本土化、國際化；服務社區化、優質化」的辦學理念，辦學績效良好。2005年經台灣教育部大學評鑑獲六項績優，名列私校（三）組第一名。期盼藉由視覺系統的整體規劃，提昇學校整體形象。

■規劃內容：

1. 校徽精緻化
2. 基本要素規劃
3. 應用系統設計
4. 學校環境標識系統

■執行策略/設計理念：

亞洲大學品牌按推廣策略逐步推進，並於台灣各大報紙上刊登品牌形象、人事招募及招生廣告使亞洲大學品牌家喻戶曉；並藉由公車車體廣告、機場燈箱廣告等媒體，提升品牌曝光率。

■導入效益：

在私校（三）組各項評鑑項目中，亞洲大學共有6項表現較佳，是9所新設及剛改制大學中成績最佳者，為同組中成績最優的學校，其品牌價值正隨之逐年遞增中。

■獲獎記錄：

2006第十屆華東大獎品牌形象類銀獎

業主：亞洲大學
規劃單位：亞洲大學資訊與設計系
執行單位：侯純純設計事務所
專案總監：陳榮鉌
輔導顧問：林采霖
創意指導：楊夏蕙
企劃指導：侯純純
藝術指導：侯純純
基本要素規劃：侯純純
應用系統設計：楊景超

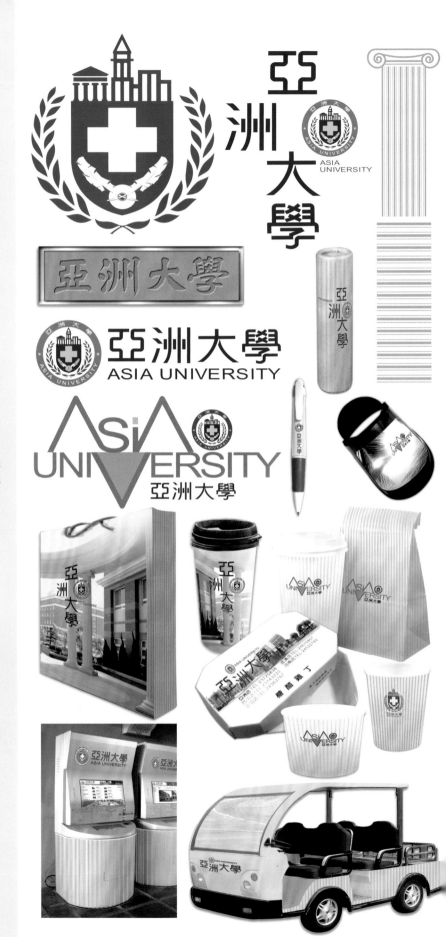

## 改制升格新形象
# 國立台中技術學院

**■導入緣由：** 2000
因應改制升格為技術學院，原改制前（台中商專）舊校徽，不符時代需求及過去未完整建立形象識別體系，藉由新改制契機，導入整體的識別形象，以嶄新的形象，建立學校教育特色及教育使命。

**■導入需求／目的：**
1. 藉由校友公開甄選校徽，達到全校改制訊息發佈及校徽設計共識。
2. 藉由新形象識別塑造台中商專優良的教育傳承精神，及改制為技術學院的科技、人文新風貌。

**■規劃內容：**
1. 校徽甄選
2. 識別系統、基本要素、應用體系規劃
3. 形象識別手冊的編訂

**■執行策略／設計理念：**
1. 透過學校校友會發佈，校徽開放校友甄選訊息，確立外部專家及校內教授組成初審及校務會議決審，定案新校徽。
2. 新校徽經學校商業設計系教授細部修正及確立要素發展後，委由台灣視覺形象設計協會輔導，福康形象設計公司專案案執行，全面建立其識別體系。

**■導入效益：**
建立台中技術學院優質的形象，凝聚全校向心力。

業主：國立台中技術學院
輔導單位：台灣視覺形象設計協會
規劃單位：福康形象設計公司
專案總監：陳清文
輔導顧問：李琮柏・鄭正清・楊夏蕙
創意指導：趙樹人・李新富
企劃指導：林采霖
藝術指導：陳清文
執行企劃：仇新鈞
標誌設計：陳清文
基本要素規劃設計：林欣德・陳冠丞
應用系統規劃設計：黃靖芳・楊雅淳

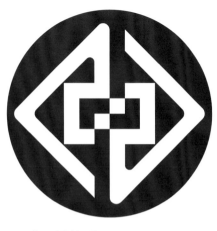

**■ 就設計題材而言：**
・本標誌設計以"中"字為主架構，並融"東西並進"的國際觀，形成前進的箭頭，隱喻日新又新的教學動力，另以圓為外形，則象徵追求圓融和諧的教學精神。

**■ 就整體結構而言：**
・新校徽如同一立體金字塔，寓意著頂尖的一流學府、師資，培育一流的技術人才。

**■ 就色彩意義而言：**
・以藍色為本校標準色，象徵科技專業人才的睿智，及海闊天空的人文視野。

人文科技・協同成長

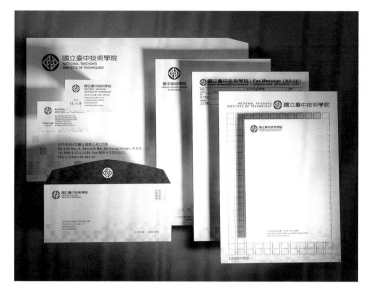

啓迪幼苗邁大進
# 國立台中特殊教育學校

■**導入時機：** 1999
新學校成立之際

■**導入需求／目的：**
1.塑造學校整體形象
2.提供學生良好的學習環境

■**規劃內容：**
1.學校校徽設計
2.基本要素規劃
3.應用系統設計
4.VI導入執行製作

■**執行策略／設計理念：**
所謂「十年樹木，百年樹人」，尤其是特殊教育工作更是一項艱鉅的重責大任。因此，台中特殊教育學校建校之際，即透過整體形象規劃，建構一個良好的基礎，使每一位推動者、參與者均有明確的奉獻理念與教育精神，祈求至真、至善、至美的特殊教育學府。

■**導入效益：**
1.全體師生共識性高，落實執行
2.整體規劃導入，製作成本低
3.快速提昇學校知名度

■**獲獎記錄：**
1.1999中國設計年鑑標誌類入選
2.1999「中國之星」優秀標誌設計獎
3.第九屆中國華東大獎標誌類優選獎
4.第九屆中國華東大獎形象設計類優選獎
5.2000北京國際設計展機構形象精質獎
6.2001中國大陸全國徽標大賽優選獎
7.2003第10屆中南星獎識別系統類優秀獎

業主：國立台中特殊教育學校
規劃單位：台灣形象策略聯盟
執行單位：侯純純設計事務所
專案總監：林采霖
輔導顧問：楊夏蕙
創意指導：陳清文
企劃指導：林采霖
藝術指導：侯純純
標誌設計：楊夏蕙
吉祥物：徐欣行
基本要素規劃設計：楊景超
應用系統規劃設計：陳敏燕

台中特殊教育學校（Taichung Special Education school）的校徵取其英文縮寫字母T「ㄈ」‧S「ㄅ」‧E「e」‧S「ㄅ」組合構成一個飛旋的火輪，散發一股強烈的熱量，充滿著無限的激情和熱愛。其中，亦分解出象「ㄅ」的符形，象一譯人曰象，通譯之稱，象來致福，得善溝通。又道曰象，執大象天下往，通順無礙。

另「e」鳥與鳳冠的圖騰，形成飛禽之尊一鳳凰。

鳳凰一鶉火之禽，陽之精也；雄曰鳳，雌曰凰，鳳凰于飛，望子成龍、望女成鳳之隱喻者。

跳躍的人在台中特教的校園中活潑、快樂的成長，以「人」為本的教育精神則在台中特教展現無遺。

整體構圖如同太極符號，蘊函著生生不息，圓融互動，有喜悅‧有理想的願景。也是眾多護持者所祈求至真、至善、至美的特殊教育學府。尊崇理想，無遠弗屆，虛懷若谷，奮而不懈。

色彩應用則以最誠摯的順應自然，有藍天，有綠地。愛的色彩「桔紅」則坎在核心，像凝聚愛的能量，透過螺旋狀的留白路徑，向外擴散。也好像庭園中的灑水器，噴灑著愛的甘露，廣被大地，滋潤蒼生。

台中特殊教育學校

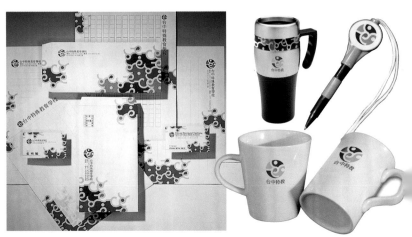

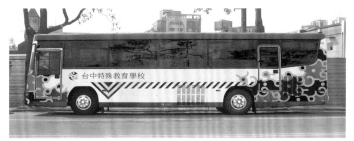

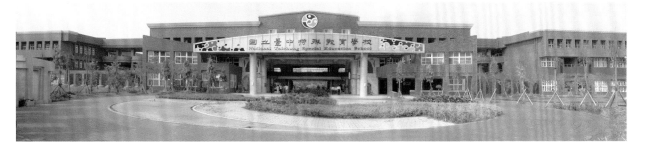

希望活力的教育園地
# 台中縣吉峰國民小學

■導入時機： 1998
創校之際，由教育廳引薦。

■導入需求／目的：
以整體視覺識別規劃，塑造學校優質形象。

■規劃內容：
1. 校徽設計
2. 基本要素規劃
3. 應用系統設計
4. 精神浮雕設計

■執行策略／設計理念：
運用「藝」之甲骨文，表徵以人為本，延伸出藝術的教育精神，並融合山峰造型及圓融的精神，傳達吉峰的教育理念，且以山雀寶寶吉祥物，塑造明朗有朝氣的校園形象。

■導入效益：
台灣第一所導入完整VI之小學，受到各界肯定。

■獲獎記錄：
1. 1999台灣形象設計獎銅獎
2. 1999中國設計年鑑識別系統入選
3. 1999「中國之星」優秀標誌設計獎

學校以教育學生為目的，而教育本身就是一種藝術，由此設計理念使之德、智、體、群、美能均衡發展，將來成為社會的中堅份子與國家棟樑。本校校徽運用藝字之甲骨文「藝」延伸出「藝」的造形，象徵以人為本延伸出藝術的教育精神，更明確表現出盡心輔育、栽培國家幼苗的目標與作風；並融合山峰的造型「△」，明確的指出學校校名-吉峰，以「●」為收圓，寓意著這是一所富有教育責任的園地。

色彩上，以充滿希望與自由的綠色，搭配富有愛心的紅色，另以前途光明的金色作為收圓，貼切的表現出吉峰國小是一所接近大自然的校園，並具有充滿愛心的老師，培育出五育均衡發展的學生，延續優異的教育成果，共創一所有希望、有活力的校園。

業主：台中縣吉峰國民小學
規劃單位：台灣形象策略聯盟
執行單位：楊景超設計事務所
專案總監：李春香
輔導顧問：楊夏蕙
創意指導：楊夏蕙
企劃指導：林采霖
藝術指導：陳清文
執行企劃：顏永杰
標誌設計：陳清文
吉祥物：涂以仁
基本要素規劃設計：楊景超
應用系統規劃設計：楊景超

不是美工設計、不是廣告設計、不是印刷設計，符合實質效益的整合形象策略才是我們的

美工設計、不是廣告設計、不是印刷設計，符合實質效益的整口形象策略才是我們的專業

主辦：教育部　承辦：國立臺灣藝術教育館

# 國內最重要的全國性公辦美術展覽
## 全國美展

**■導入時機：** 1989

每三年一屆的全國美展，於第十二屆時，為強化推展效益，重新規劃改版。

**■導入需求/目的：**

1. 開展我國美術教育，培養藝術教育研究創作人才。

2. 充實國民生活品質與提升國民藝術文化修養。

3. 在宏揚傳統基礎上，建立時代的思潮與創作風貌。

**■規劃內容：**

1. 當屆主體識別設計

2. 展覽文宣品規劃設計

3. 專輯封面設計、版式規劃

**■執行策/設計理念：**

全國美展的特色是邀展與競獎並存，邀展部份均透過程序，以邀請社會中各類美術之菁英及美術相關科系知名教授為主；競獎部份則透過初審、複審制度，選出具代表性的優秀作品，所以每一屆的展出均可呈現近三年國內美術作品的風貌與內涵，除了互相觀摩汲取新知，對於當前的美術發展趨向也提供了一個清晰的輪廓。

**■導入效益：**

1. 刺激國內藝術的成長，帶動國內藝術的發展

2. 達成鼓勵研究創作風氣，以提高美術創作水準的階段目標。

**■獲獎記錄：**

第十四屆

1. 1995國家設計月優良平面設計獎

2. 1995台北國際視覺設計展金獎

第十五屆

1. 1999台灣形象設計獎銅獎

2. 1999國家設計月優良平面設計獎

3. 2000台北國際視覺設計展形象設計類金獎

業主：國立台灣藝術教育館

規劃單位：台灣形象策略聯盟

執行單位：楊夏蕙設計事務所

專案總監：楊夏蕙‧楊宗魁

輔導顧問：楊夏蕙

創意指導：楊宗魁

企劃指導：林采霖

基本要素規劃設計：楊景超‧楊景方

應用系統規劃設計：楊景超‧涂以仁

## 台灣地區美術發展的軌跡
## 全省美展

■**導入時機：** 1989
每年的全省美展，於四十四屆時，為強化推展效益，重新改版，規劃一系列展出文宣。

■**導入需求/目的：**
全省美展主旨在於推行美育，鼓勵研究與創作，提升美術的質與量。

■**規劃內容：**
1. 當屆主體識別設計
2. 展覽文宣品規劃設計
3. 專輯版面設計，版式規劃

■**執行策/設計理念：**
為配合時代需要，全省美展共計有國畫、膠彩畫、書法、油畫、水彩畫、版畫、工藝、視覺設計、雕塑、攝影、篆刻等十一部，為國內最具規模，最有成就之展覽。全省美展不僅是單一審美觀點的表現場所，其作品具多樣性及包容性，應可作為一般國民美術欣賞的最好範本。所以省展除了隆重的首展，在台灣省立美術館展出外，尚輪流作巡迴各縣市展出。

■**導入效益：**
1. 使美術活動與美術教育，更向前推進
2. 培養無數人才，也帶動了美術創作的研究
3. 提升美術創作的水準

業主：台灣省立美術館
規劃單位：台灣形象策略聯盟
執行單位：楊景超設計事務所
專案總監：楊夏蕙
輔導顧問：楊夏蕙
創意指導：楊宗魁
企劃指導：林采霖
藝術指導：楊景超
基本要素規劃設計：楊景超
應用系統規劃設計：楊景超

# 台灣省全省美展
主辦：台灣省政府　承辦：台灣省立美術館

全省美展彙刊

全省美展彙刊

連戰　邱創煥

書法部　國畫部　篆刻部　膠彩畫部　雕塑部

水彩畫部　攝影部　油畫部　版畫部　美術設計部

健康、祥和、希望
# 台灣區運動會

■導入時機： 1991

為了發揮區運功能，讓全民了解舉辦區運的意義與價值，台中市政府在承辦八十年區運時，決定以CI理念導入區運活動規劃。

■導入需求/目的：

1. 扭轉公辦活動刻板保守印象
2. 增強台中市民對台中市的認同與關懷，扮演好地主市角色。
3. 建立"區運在台中"知名度。
4. 展現台中建設，為邁向院轄市而努力。

■規劃內容：

1. 區運吉祥物甄選
2. 區運識別系統規劃導入
3. 公開宣傳策動
4. 廣宣品規劃製作
5. 週邊活動企劃執行

■執行策略/設計理念：

依循一個大家共同探討出的方向進行CI的開發，掌握CI意念發展方向，將區運塑造成為一個充滿青春活力、生氣蓬勃的大型公辦活動，讓全民熱烈參與，同時將體育融入國人生活中。在CI的執行效果上，則充分發揮高度的視認性、識別性及再現性等機能；整體運作，具有靈活的展開力並達到高效率管理。

■導入效益：

1. 使傳統區運模式創新典範
2. 展現獨特清新氣象，達到節省經費，統一形象、強化區運印象的目的。

業主：台灣省政府
輔導單位：臺灣形象策略聯盟
執行單位：飛達企劃設計公司
專案總監：林長慶
輔導顧問：楊夏惠
創意指導：施尚廷
企劃指導：劉淑玲
執行企劃：廖小慧
標誌設計：施尚廷
吉祥物：簡經易
基本要素規劃設計：施尚廷
應用系統規劃設計：施尚廷
美工完稿：何如惠

台灣區運動會是一個由台灣省政府主辦，常設的全國性體育競賽活動，以區運桂冠象徵體育精神的極致榮耀；80年區運由台中承辦，另以象徵台中的地區性區運標誌設計，傳達台中市親善形象，代表承辦單位的歡迎摯誠之意。

整個標誌由80及台中公園構成，80象徵建國80年的時代意義，並強調本屆區運的時間意義，台中公園代表台中市，溶入傳統兼具地域性告知，二者緊密結合，蘊涵「80台中」的「時空」內涵。

台中公園嵌於線條圓弧組合中，隱含律動力的美感，在視覺感觀上，予人活潑靈動印象，也傳達了祝福大會一切圓滿成功之意。

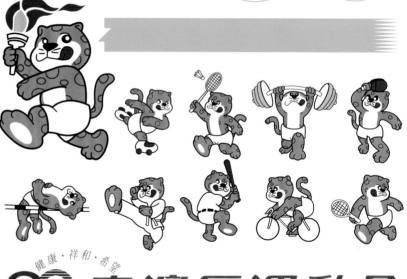

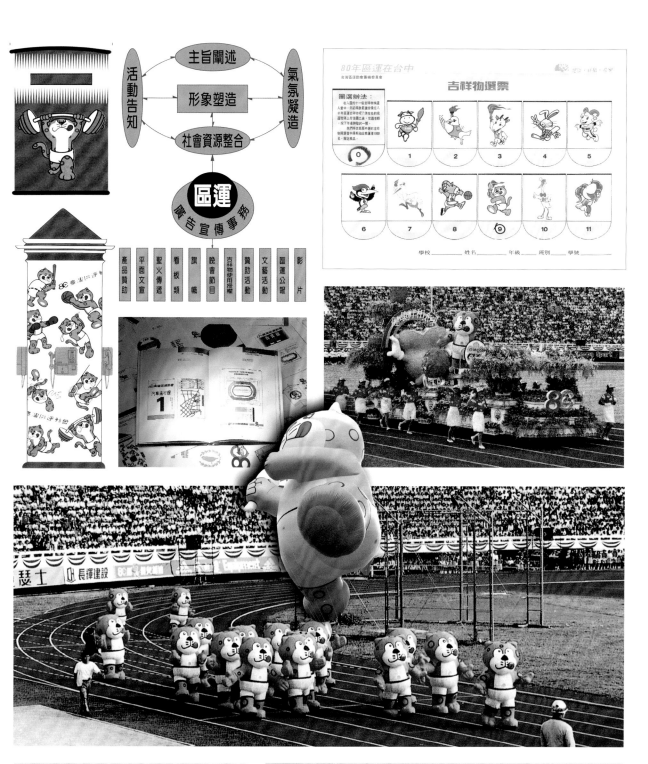

主旨闡述　氣氛凝造
活動告知　形象塑造　社會資源整合
區運
廣告宣傳事務

產品贊助　平面文宣　聖火傳遞　看板類　旗幟　晚會節目　吉祥物應用授權　贊助活動　文藝活動　區運公報　影片

80年區運在台中
台灣區運動會籌備委員會
吉祥物選票

圈選辦法：

0　1　2　3　4　5
6　7　8　9　10　11

學校_____　姓名_____　年級____　班別____　學號____

統合個別子活動，活動主題化、形象化

# 教育部藝術嘉年華會

■導入緣由：　1996
1.提昇平常月份活動的品質與宣傳效力
2.整合系列活動的喜慶表現

■導入需求／目的：
1.活動的識別
2.活動的宣傳
3.活動的氣氛營造

■規劃內容：
1.活動識別(基本要素建立)
2.海報、DM、邀請卡、宣傳事務用品、學員
　證、貴賓券、門票、會場形象。

■執行策略／設計理念：
1.透過活動識別形象，貫穿每一個子系列活
　動之舉行，並整合活動的個別宣傳、印製
　及佈置資源。
2.以活動內容之傳統藝術的表演意象，命名
　為藝術嘉年華，並藉由國劇臉譜及書法字
　形成為主識別，另選擇舉辦各種活動之主
　題圖像成為系列輔助平面要素，色彩則以
　紅、綠、黑、金等富有中國傳統特色之色
　彩使用。

■導入效益：
1.成功吸引每場次欣賞、參觀人潮，門票被索
　取一空。
2.本活動識別樹立藝教館日後舉辦活動之整合
　模式。

■得獎記錄：
1.1996首屆世界華人平面設計大賽入選獎
2.第51屆全省美展視覺設計類入選獎
3.第一屆大墩情懷設計展佳作獎

業主：國立台灣藝術教育館
規劃單位：台灣形象策略聯盟
執行單位：福康形象設計公司
專案總監：楊夏蕙
輔導顧問：楊夏蕙
創意指導：陳清文
企劃指導：林采霖
標誌設計：陳清文
基本要素規劃設計：陳清文
應用系統規劃設計：陳清文

迎春系列　八十五年

以國劇臉譜的外形、多表情和布袋戲偶
人物畫，象徵藝術教育館迎春活動之節目主
軸。

　　活動的LOGO設計則以書法字融入印章的
圖框，及活水流動的圖騰，象徵本活動的文
化性與藝術傳承性，而小老鼠的圖記則具鼠
年迎春之趣味特徵。

M100+Y100+B30　　B100　　　　C70+M80　　　C100+Y100　　　M100+Y100　　M30+Y100+B30

台灣難得一見東西方 "百年海報精品大展"
# 國立藝術館世紀容顏海報展

■導入緣由： 1996
國立台灣藝術教育館'96年度重點展覽活動

■導入需求/目的：
1. 藉由活動形象識別，提高活動之注目及宣傳效益。
2. 整體展覽活動之全面性運用。
3. 文化美、藝術美層次的相對應。

■規劃內容：
1. 活動命名
2. 活動視覺形象識別系統規劃與導入執行

■執行策略/計計理念：
單純而忠實，讓活動作品自己本身來訴求是整體設計的展開概念，以「時間」、「眼睛」、「思想」、「草圖」為活動LOGO設計的表現體材，在輔助平面要素，以不修飾、不花俏、不干擾，讓作品呈現形象原味，整體展現為歷史所散發出來的品味感。

■導入效益：
1. 展覽期間參觀人數估計超過十萬人次，全省各文化界、藝術界及美術設計學校，均有組團參觀，絡繹不絕。
2. 印製之出版品、T恤、海報首次以銷售方式被搶購一空。
3. 時報副刊於展覽期間做專欄報導。

■獲獎記錄：
1. 1996首屆世界華人平面設計大賽優選獎
2. 1997 TOP STAR獎標誌設計類優選獎
3. 1997 TOP STAR獎視覺設計類優選獎
4. 1997國家設計月優良平面設計獎
5. 1997大陸中國當代設計展邀展

業主：國立台灣藝術教育館
規劃單位：台灣形象策略聯盟
執行單位：福康形象設計公司
專案總監：楊夏蕙
輔導顧問：楊夏蕙
創意指導：陳清文
標誌設計：陳清文
基本要素規劃設計：陳清文
應用系統規劃設計：林欣德

一、設計主題而言：
　　以懷錶、眼睛、擴散光點、流動的波浪四個是視覺元素，組合為LOGO之設計主題，表徵本展之歷史意義、視覺品味、文化內涵、心靈悸動的潛藏內涵，以及東西方美學，從視覺的觀點，穿越世紀百年所呈現散發的人事物真實而豐富的情感表現。

二、整體精神內涵而言：
　　本LOGO設計以幾近率性、真實、單純而直接的草圖式手稿表現，除反應東西方百年海報版畫之藝術原味與個性風華，整體精神表徵著本展在藝術性、文化性、商業性的比重趣味。

好山好水　熱情奉茶
# 台灣茶藝博覽會

**■導入緣由：** 2002
2002年台灣茶藝博覽會舉辦之際。

**■導入需求/目的：**
為推廣南投縣之茶葉與觀光產業，南投縣觀光局以鹿谷為中心結合竹山及民間鄉之業者，以整合觀光及茶葉產業業者之力量與資源共同行銷，進而推廣南投縣之好山好水並帶動南投縣產業創造就業機會，創造民富，增加歲收。

**■規劃內容：**
1.台灣茶藝博覽會品牌形象規劃設計
2.台灣茶藝博覽會活動策劃
3.台灣茶藝博覽會護照發行
5.台灣茶藝博覽會網站建構

**■執行策略/設計理念：**
透過電子、平面媒體及網路宣傳，並規劃觀光護照，以台灣茶藝博覽會活動內容為主軸，規劃茶葉之旅設計二至三天行程規劃，行程中納入相關旅遊服務業者提供優惠措施及參與，另發行綠色觀光護照，詳述南投縣好山好水於手冊中，包括旅行社住宿、餐飲、交通、景點、特產、紀念品等。

**■導入效益：**
將南投縣的特色推銷至全省地區，及做茶業方面的專業訓練，培養茶業方面的人才，能為觀光旅遊做響導並詳細解說之人員，達到產業升級及發展觀光精緻化的目地，建立觀光人潮與商家之互動，製造南投縣境內之商機。

**■獲獎記錄：**
2003第10屆中南星獎標誌類優秀獎

業主：南投縣觀光局
規劃單位：中華形象研究發展協會
執行單位：盤古視覺形象設計公司
專案總監：顏永杰
輔導顧問：楊夏蕙
企劃指導：林采霖
藝術指導：楊宗魁
標誌設計：楊景玉
基本要素規劃：楊景方
應用系統設計：楊景超

2002 臺灣茶藝博覽會
Taiwan Tea Exposition
台灣地區十二項大型地方節慶活動

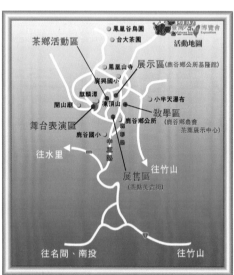

飛舞大貝湖創南方新典範
# 高雄縣國際舞蹈節

**■導入時機：** 1997

高雄縣政府第一次辦理國際性活動，希望能導入完整活動形象策略，創立南方新典範。

**■導入需求／目的：**

1. 開啓高雄縣鄉親新的藝術視野
2. 積極展現高雄縣健康，活力與創意新形象
3. 帶動地方產業與文化活動
4. 加速高雄縣走向國際化

**■規劃內容：**

1. 活動識別規劃設計
2. 公關廣宣策動執行
3. 週邊活動企劃執行
4. 招商計劃執行推展

**■執行策略／設計理念：**

飛舞大貝湖是國內難得一見的大型嘉年華會，以1997高雄縣國際舞蹈節為主軸，再搭配其他多項系列活動，如藝術火車向前走，世界聯合喜俗創意集團婚禮…等，亦即透過策略擬定、視覺規劃，凝聚媒體及大眾的矚目，藉由「飛舞大貝湖」的活動主題，讓民眾可同時接觸到藝術與自然，向全國散發熱情與活力。

**■導入效益：**

1. 擴大高雄縣民國際視野
2. 九天活動累計有十萬人次參與盛會
3. 國際文化下鄉完美演出
4. 拓展城市外交工作

**■獲獎記錄：**

1. 第一屆大墩設計展海報佳作獎
2. 中國大陸1997全國100件優秀標誌設計獎
3. 2000台灣創意之星形象設計類入選獎

業主：高雄縣政府
規劃單位：台灣形象策略聯盟
執行單位：福康形象設計公司
專案總監：蘇亦正
輔導顧問：楊夏蕙
創意指導：楊宗魁
企劃指導：林采霖
藝術指導：陳清文
執行企劃：陳元元
標誌設計：陳清文
吉祥物：陳冠丞
基本要素規劃設計：楊景超
應用系統規劃設計：楊景超

【設計精神】與大地共舞‧飛舞大貝湖

【題材】以熱情跳躍的舞姿，結合高雄縣地形〔ㄛ〕，展現南台灣大縣—高雄縣的熱情與活力，並以山明水秀、搖曳生姿的大貝湖〔ㄜ〕為造型題材，簡潔、生動的強調與大地共舞，和環境共榮的總體營造內涵及特色。

【色彩】以綠、藍、紅、黃為主色，象徵1997高雄縣國際舞蹈節歡樂活潑、豐富多元的人文藝術饗宴。

蛻變的成長、完美的服務
# 彰化縣戶政電腦化觀摩會

■導入緣由： 1997
歷年來，戶籍登記均以人工處理，既繁瑣又
費時，推廣電腦化作業，提供縣民便捷完善
的服務。

■導入需求/目的：
讓民眾瞭解目前政府對戶政快速電腦化作業，
高度提昇行政效率，並藉活動形象強力推行。

■規劃內容：
基本要素、宣傳用品、形象旗幟、指標系統、
舞台形象、結案手冊。

■執行策略/設計理念：
1.活動識別系統化
2.廣宣活動的運用
3.形象推廣與落實

■導入效益：
成功建立獨具魅力的服務形象，達成服務民
眾的最高目標與整體效應。

■獲獎記錄：
1.第一屆大墩設計展標誌入選獎
2.1999「中國之星」優秀標誌設計獎

業主：彰化縣政府
規劃單位：盤古視覺形象設計公司
執行單位：盤古視覺形象設計公司
專案總監：顏永杰
輔導顧問：楊夏蕙
企劃指導：顏永杰
藝術指導：涂以仁
標誌設計：涂以仁
基本要素規劃設計：涂以仁
應用系統規劃設計：顏永杰、涂以仁
美工完稿：戴正裕

M100+Y100

C100+M100

C100+Y70

M30+Y10

C60+M80

C10+K30

標誌設計上使用 " 🖱 " 滑鼠造型代表著
戶役政業務全面電腦化，提高處理時效，便
利民眾服務。而 " ✕ " 四個放射狀符號，代
表著簡政、便民、革新、效率，四個戶役政
精神意義，構成類似風車之造型，表示戶役
政單位不停轉動，為民服務。

戶役政業務與民眾之生活息息相關，從
四個角度來看，此圖形 " ✕ " 是由男女老幼
組成，代表著戶役政以民眾為出發點，以服
務民眾為目的。

資訊化的時代，許多資料已由文字檔案
轉換為數據資料。戶政業務就如光碟
" ◎ " 一般可容納大容量的資料，隨時可
正確而有效掌握人力資源，充份達到為民服
務的目標。

報 到 處

# 彰化縣政府戶役政資訊電腦化

# 的成長・完美的服務

彰化縣戶役政資訊全面電腦化啓用典禮 1997.8.30

彰化縣戶役政資訊全面電腦化啓用典禮 1997.8.30

蛻變的成長・完美的服務

平等自在的心靈感受
# 台中縣身心障礙者日

■導入緣由： 1997
台中縣政府於每年12月3日國際身心障礙者日
表揚傑出身心障礙者、推行身心障礙福利有
功人員、身心障礙者模範家屬，藉活動形象
塑造融合、溫馨的氣氛。

■導入需求/目的：
1.活動標誌為每年所沿用
2.讓接受表揚人員有共同的視覺識別

■規劃內容：
基本要素、宣傳事務用品、形象旗幟、展示
空間、典禮會場佈置、活動手冊。

■執行策略/設計理念：
1.活動識別系統化
2.以尊重、關懷為重點訴求
3.營造會場視覺新感受

■導入效益：
近幾年來，將活動的定位與形象的識別成功
的傳達到每位參與人的心中。

■獲獎記錄：
1.1999中國設計年鑑識別系統入選

業主：台中縣政府
規劃單位：盤古視覺形象設計公司
執行單位：盤古視覺形象設計公司
專案總監：顏永杰
輔導顧問：楊夏蕙
企劃指導：顏永杰
藝術指導：顏永杰
標誌設計：陳清文
基本要素規劃設計：涂以仁
應用系統規劃設計：涂以仁
美工完稿：戴正裕

國 際 身 心 障 礙 系 列 活 動 —
## 身心無礙 · 平等自在

| | | |
|---|---|---|
| M100+Y80 | M100 | C80+M100 |
| Y100 | C80+Y100 | B100 |
| C100+Y100+K60 | | C10+K30 |
| C20+M40+Y100 | | C100+M70 |

　　此標誌以兩個人型為設計題材，並以太
極圓融、和諧造型為體，強調宇宙大環境的
圓融和諧，生而平等信念，並使身心障礙者
能因大環境的平等互助，起而身心無礙自在
生活。

　　四圓象徵國際身心障礙日系列宣
導，將不斷擴散，藉由身心、無礙、平等、
自在理念的發展。

　　色彩方面以洋紅與大紅色系，象徵人類
的熱情與赤子之心，四圓點分別以大紅、黃、
綠、藍呈現，象徵四大群族，不分你我共同
努力，共創身心障礙者美好的生活。

勞資共存共榮之良性互動
# 台中縣媒合活動博覽會

■導入緣由: 1998

近年來，亞洲金融風暴的影響下，國內失業
人口遽增，更因外籍勞工的引進，佔了本國
勞工的就業機會，毅然舉辦「尋找明珠」媒
合博覽會。

■導入需求/目的:

「尋找明珠」求職求才博覽會，讓事業單位
與求職民眾有一良好的互動，並藉以形象識
別的落實，讓參與者能夠明瞭本活動對外傳
播之效益，達到識別的效果。

■規劃內容:

基本要素、指標系統、形象旗幟、形象舞台、
攤位形象系統規劃、動線指引、事務用品、
結案手冊。

■執行策略/設計理念:

台中縣「尋找明珠」求職求才博覽會，每半
年舉行一次，為達形象效益，特設計活動標
誌，為每年識別標誌，並規劃系統性的視覺
識別系統，強化主題精神，以達活動識別的
累積效益。

■導入效益:

1998年3月份導入至今，不管是勞資雙方，對
求職求才博覽會有更進一步的認識參與；而
成功媒合人數由七百人遽增一千多人。

■獲獎記錄:

1.1999中國設計年鑑識別系統入選
2.1999「中國之星」優秀標誌設計獎

① C100+Y100　② C90+M60　③ M50+Y100

④ C90+Y50　⑤ M65+Y100　⑥ M80+Y60　⑦ M30+Y100

1998
尋找明珠…
台中縣求職求才活動博覽會

「尋找明珠」台中縣求職求才博覽會，
藉此活動能讓事業單位與求職的民眾有一良
好的互動 $\mathit{o}$ ，就如同我們這次的主標
題一樣，求職者與求才者都能找到心目中的
明珠 ● ；解決事業單位人才需求的困
難，幫助勞資雙方，也促進社會繁榮與進步。

業主：台中縣政府

輔導單位：臺灣形象策略聯盟

執行單位：盤古視覺形象設計公司

專案總監：顏永杰

輔導顧問：楊夏蕙

企劃指導：林采霖

藝術指導：涂以仁

執行企劃：顏永杰

標誌設計：涂以仁

基本要素規劃設計：涂以仁

應用系統規劃設計：涂以仁

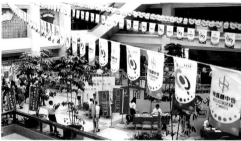

霑恩佛法，感恩供僧
# 全國齋僧大會

■**導入緣由：** 1995
近年來，宗教活動熱絡，佛教團體希望建立
識別系統，強化活動效益。

■**導入需求/目的：**
1. 建立專有活動識別
2. 塑造媒體廣宣形象
3. 增加民眾參與性與認同感

■**規劃內容：**
1. 活動識別系統規劃
2. 活動文宣設計執行
3. 活動會場氣勢佈置

■**執行策略/設計理念：**
深入瞭解佛教意義，導入完整象徵佛緣渡化
眾生意義的識別系統與文宣策略，使大眾產
生深刻印象，使宗教活動更具滲透性、教化
性，即是佛法生活化的展現，亦是傳達佛緣
廣結的最佳實踐。

■**導入效益：**
1. 參與宗教活動民眾增加，深獲迴響與敬重
2. 藉由VI統一識別標誌，拉近生疏距離。

慈善佛學院　中區全國供佛供僧大會

佛教三寶—佛、法、僧，以「雙手供奉
僧缽、陽光普照」為整體設計意念，明確傳
達供僧的主題與意義，色彩上則以紫色表僧
之尊貴與慈悲，而金色表佛法無邊，希望光
明。

業主：台中市三寶護持會
規劃單位：樺彩企劃設計公司
執行單位：盤古視覺形象設計公司
專案總監：林采霖
輔導顧問：楊夏蕙
企劃指導：林采霖
標誌設計：楊夏蕙
海報設計：侯鎮濤
基本要素規劃設計：楊景超・涂以仁
應用系統規劃設計：侯純純・涂以仁
美工完稿：戴正裕

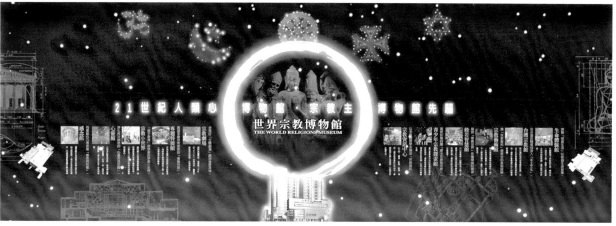

## 覺者的智慧甘霖
# 黃映蒲宗教雕塑展

**■導入時機：** 1994
黃映蒲創作宗教藝術多年，希望在首次舉辦展覽時能一砲而紅。

**■導入需求／目的：**
1. 提昇創作地位
2. 展現實力，打響知名度
3. 整體展覽形象塑造，強勢傳播

**■規劃內容：**
1. 個人形象規劃
2. 活動系列文宣設計製作
3. 展出作品輯企劃編印
4. 展覽會場規劃佈置
5. 展後記錄專輯編印

**■執行策略／設計理念：**
一般展覽文宣只有海報、邀請卡，最多增加作品集編印；而「黃映蒲宗教藝術雕塑展」則導入完整的形象策略，從個人形象的塑造到一系列文宣品的宣傳造勢，展場醒目新穎的規劃佈置，展後記錄專輯的編印及打破記錄的驚人展出效益，在在證明創作者的實力與形象行銷的魅力。

**■導入效益：**
1. 獲得「宗教藝術大師」的封號
2. 展出作品實質效益達三千萬之多
3. 知名度提高，業務倍數成長

**■獲獎紀錄：**
1. 1996首屆世界華人平面設計大賽金獎
2. 第49屆全省美展視覺設計類優選獎

業主：黃映蒲雕塑事務所
規劃單位：台灣形象策略聯盟
執行單位：楊景超設計事務所
專案總監：楊夏蕙
輔導顧問：楊夏蕙
創意指導：楊夏蕙
企劃指導：林采霖
藝術指導：楊宗魁
基本要素規劃設計：楊景超
應用系統規劃設計：楊景超

覺者的智慧甘霖

黃映蒲宗教藝術雕塑展

時間：一九九四年四月二日～七日（六日休館）
每天上午九時～下午九時
地點：台中市英才路六○○號
台中市立文化中心第一、二展覽室

HUANG YIN.PU'S
RELIGIOUS ART
SCULPTURE EXHIBITION

TIME & DATE
9:00A.M. TO 9:00P.M. DAILY
FROM APRIL 2 TO 7. 1994
(CLOSED ON APRIL 6)
ADDRESS:
EXHIBITION PALORS 1&2
CULTURE CRNTER
600. YING-TSAI RD.
TACHUNG CITY

HUANG YIN.PU'S RELIGIOUS ART SCULPTURE EXHIBITION

HUANG YIN.PU'S RELIGIOUS ART
SCULPTURE EXHIBITION

## 宗教藝術的共鳴

　　隨著形象時代的來臨，無論是政府單位、工商團體、活動宣傳…等均導入整體設計，以強化大眾視覺印象。「黃映蒲宗教藝術雕塑展」率先在純藝術範疇中，融合設計觀導入完整VI（視覺系統）的展覽活動，氣勢非凡，顯眼獨特。

　　宗教藝術是一門比較不具客觀標準，而具主觀意識色彩的藝術。一件宗教藝術作品所要表達的真誠，不會因為對象學識的高低、職業的貴賤、年紀的大小而有所分別，這是一門要做到任何階層都能認同而共鳴的藝術；像一場寂寞的馬拉松，可能沒有一點掌聲，也許永遠也不會有終點…。

　　以完整VI展現的「黃映蒲宗教藝術雕塑展」不但一改以往只以展品為訴求重點的展覽形式，更明顯傳達出創作理念、有效擴散訊息情報，確立強烈識別效果，達成實際的展出效果。

## 一場精彩絕倫的展出

　　將空間線條結合了思想延伸的展覽－「黃映蒲宗教藝術雕塑展」，1994年4月2日～7日於台中文化中心第一二展覽室正式展出。

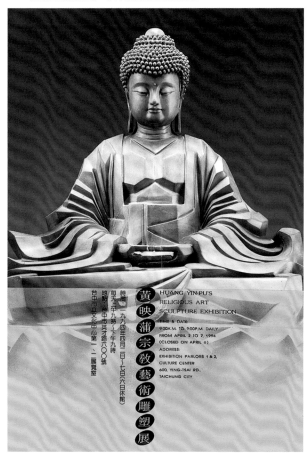

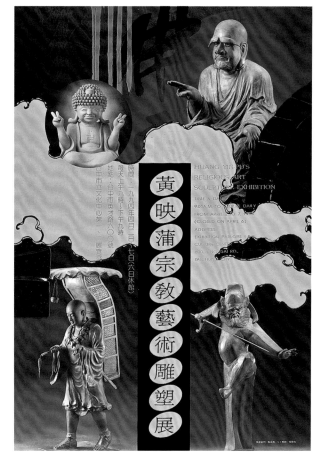

這一場展出，震撼了整個宗教界與藝文界，更開創了低迷空間下的另一片天空。台灣地區，近年來不乏各式各樣的藝文展覽活動，然而黃映蒲於首次個展中，擺脫窠臼，聘請平面藝術設計大師大師進行整體規劃，除完明明確傳達其慈與悲的創作理念，展現出作品特有的文化風格外，更造成強烈的視覺震憾，予人耳目一新。

此次展出六十餘件作品，從四大天王到十六羅漢，無一不在展現創作者悲天憫人與對社會關懷之心。

由感動而引發的歡喜心，感染了會場內外的人、事、物；一連五天的展期，參觀者川流不息，更有無數佛教藝術愛好者不遠千里而來，只為從展覽中得到心靈的洗滌，與雕塑者來段心靈的對話。

## 立體與平面的強大震撼

此次色彩規劃上，採黑、黃搭配，黑色表慈悲心，黃色表歡喜心，將佛教藝術色彩作了完美詮釋。而在文宣部份，由兩張菊全開海報開始，緊接著雜誌報導、廣告稿、展出簡介、明信片、請柬…等展開密集宣傳攻勢；在透過信箋、名片、標卡、識別證…等一系列用品展現，予人強烈的識別印象；加上典雅獨特的展覽專輯設計、佛教圓牌別針、書籤…等結緣品，亦為展覽憑添風采。

展覽會場上的佈置、動向規劃更是別出心裁；文化中心大門口兩排立式旗海迎風招手，引領參觀者進入會場，黃色長條布旗由天花板高高垂下，氣勢壯觀，動線優美。

以完整VI展現，不但一改以往只以展品為訴求的展覽形式，更明顯傳達出創作理念、有效擴散訊息情報，達到實際展出效益。

藝術創作者赤誠的本質

# 黃映蒲紅塵雕塑展

■導入時機： 1998
舉辦個展之際

■導入需求／目的：

1. 轉換錯誤形象
2. 提昇知名度
3. 留下珍貴記錄

■規劃內容：

1. 展覽主體識別規劃
2. 展出文宣設計製作
3. 作品專輯企劃
4. 展場規劃佈置

■執行策略／設計理念：

因前次「黃映蒲宗教藝術雕塑展」展出轟動，使有心人士大作文章，將黃映蒲歸類為「刻佛像工匠」，造謠黃映蒲只會雕佛像。因此，為證明自己是一個真正的藝術創作者。黃映蒲特舉辦紅塵雕塑展，以真實的作品呈現。無論是宗教藝術或純藝術，均是創作者表達真實的生存方式與生活感覺，是一位藝術創作者赤誠的本質，人世之間紅塵一遭，走過必留下足跡。規劃時更特意凸顯其作品集的氣勢與內涵，運用十六種印刷表現，將其作品完美演出。

■導入效益：

轉換黃映蒲為「雕佛像工匠」的錯誤定位，提昇為真正藝術創造者的形象與知名度。

■獲獎紀錄：

1. 第15屆全國美展視覺設計類第三名
2. 1999國家設計月優良平面設計獎
3. 2000台北國際視覺設計展形象類金獎
4. 2000北京國際設計展活動形象精質獎
5. 第九屆中國華東大獎形象設計類銀獎

業主：黃映蒲雕塑事務所

規劃單位：台灣形象策略聯盟

執行單位：楊景超設計事務所

專案總監：楊夏蕙

輔導顧問：楊夏蕙

創意指導：楊宗魁

企劃指導：林采霖

標誌設計：楊宗魁

基本要素規劃設計：楊景超

應用系統規劃設計：楊景方

純真畫筆彩繪大地的愛
# 維他露兒童美術獎

■導入時機： 1996
維他露基金會年度公益活動，散播藝術種子，
美化心靈生活品質。

■導入需求／目的：
1. 推動維他露兒童美術教育，開闊兒童創作
   視野。
2. 尊重藝術創作，全面提昇兒童美術水準。

■規劃內容：
1. 活動文宣規劃
2. 徵件作業執行
3. 評審作業籌劃
4. 現場決賽
5. 頒獎典禮
6. 全省巡迴展
7. 國外文化藝術之旅

■執行策略／設計理念：
將原本「畫出大地的愛」全國兒童繪畫比賽
轉換規劃為「維他露兒童美術獎」，塑造出
該活動的代表性與權威性，並配合當年度的
時勢、話題，擬定當年度繪畫主題，透過兒
童純真的畫筆，表達其內心的情感，彩繪生
活、關懷社會，並透過國外的文化藝術之旅，
拓展兒童國際視野與宏觀格局。

■導入效益：
1. 收件數逐年增加
2. 各界人士熱烈響應，口碑良好
3. 拓展兒童國際視野

■獲獎記錄：
1. 1996首屆世界華人平面設計大賽優選獎
2. 2000中國優秀企業品牌形象設計獎
3. 2000北京國際設計展活動形象精質獎
4. 2001中國全國徽標大賽優選獎
5. 2001國家設計月優良平面設計獎
6. 2005第十一屆中南星獎設計大獎賽優選獎
7. 2005中國之星設計大獎品牌類銅獎

業主：維他露基金會
規劃單位：台灣形象策略聯盟
執行單位：超然形象策略有限公司
專案總監：林采霖
輔導顧問：楊夏蕙
創意指導：楊宗魁
企劃指導：林采霖
藝術指導：陳清文
執行企劃：侯純純‧林美華
標誌設計：陳清文
基本要素規劃設計：楊景超
應用系統規劃設計：侯純純‧陳宛仙
※部份要素由業主提供

將維他露公司標誌 "V" 巧妙形成互動式
的活潑兒童，藉由多彩多姿的畫筆，彩繪大
地的愛。以方形為背景，表徵兒童美術教育
在維他露基金會不斷的推動下，有一個完整
活力的園地，散播藝術種子，美化心靈生活
品質。

※ VIFO
維他露基金會
維他露社會福利慈善事業基金會

舒跑盃路跑競賽
萬人健行大會
維他露盃槌球錦標賽
兒童、青少年歌唱比賽

921大地震週年萬人健行
WE GO
為健康‧為希望而走
未曾共患難‧但願相扶持

揚愛心送溫情
維他露愛心服務獎全國慈善志工表揚

說古今鄉土情
維他露鄉土文化獎全國河洛語講古比賽

第七屆 維他露兒童美術獎
全國兒童繪畫比賽

維他露兒童美術獎全國兒童繪畫比賽
畫出大地的愛—歷屆得獎作品展

VIFO 董事長 許霽金

VIFO 服務台

未曾共患難・但願相扶持
# 921台灣塵顏回顧展

■導入時機： 1999

1999年9月21日1：47分，這是歷史性的一刻，台灣人民親歷這百年大地震，特籌設此項展出活動，希望留下這世紀的傷痛與情感。

■導入需求：

1.感懷921震災之傷痛，留下記錄與見證。

2.喚起社會大眾共同參與重建及救助捐輸。

3.提昇維他露基金會公益形象。

■規劃內容：

1.主體識別規劃設計

2.專輯企劃編印

3.巡迴展策劃執行

4.專輯義賣推動執行

5.協辦各災區尾牙餐會

■執行策略：

1.本項活動由各災區之鄉鎮市單位及各界人士廣為徵集震災境況照片，並從全部徵選照片中挑選200件以電腦掃描放大彩色列印，巡迴北、中、南各地區展出，同時配合震災相關文獻、防震常識等資料編印成記錄專輯。

2.展出記錄專輯，其中半數分別免費致贈給照片提供者、全省各縣市政府、鄉鎮市公所及各文獻社教單位，餘全數隨展出活動義賣，義賣所得全額捐做災後重建之用。

3.本專案由台灣視覺形象設計協會策劃執行，跳脫設計專業思惟，不以主題創作自我表現策略，直接結合企業資源，發揮強大的實質效益。

■導入效益：

1.第一版3000本記錄專輯，除免費贈送外，受到各界熱心人士義購一空，主辦單位已再積極加印第二版。

2.獲得良好的口碑，提升公益形象。

■獲獎記錄：

1.1999「中國之星」優秀標誌獎

業主：維他露社會福利慈善事業基金會

規劃單位：台灣形象策略聯盟

執行單位：福康形象設計公司

專案總監：陳清文

輔導顧問：楊夏蕙

創意指導：陳清文

企劃指導：林采霖

執行企劃：仇新鈞・顏永杰・黃中元

標誌設計：陳清文

基本要素規劃設計：周燕明

應用系統規劃設計：周燕明・侯純純

921
台灣塵土的顏貌

921台灣塵顏 回顧展
Retrospective Silhouette Of Taiwan's Earthquake In 1999

指導單位：行政院新聞局　主辦單位：財團法人維他露社會福利慈善事業基金會　承辦單位：台灣視覺形象設計協會

協辦單位：交通部台灣區國道高速公路局、鐵路局、台北市政府捷運局、台中市政府、台中縣政府、南投縣政府、慈濟功德會、普陽廣告

921大地震週年萬人健行
愛 WE GO
為健康・為希望而走

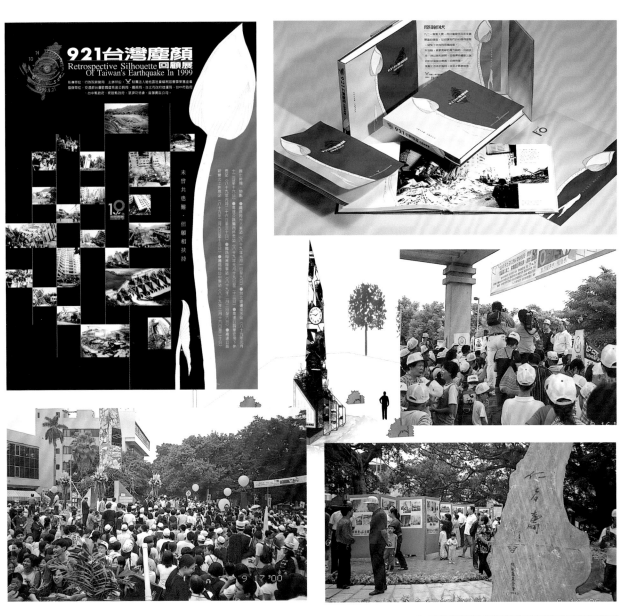

跨世紀・超空間的創意盛宴
# XYZ全國創意設計研討會

**■導入時機：** 1999
配合嶺東升格技術學院，並成立二技部商業設計系暨慶祝嶺東創校35週年校慶。

**■導入需求/目的：**
1. 促進學校與實務界的交流
2. 拓展嶺東技術學院的國際宏觀
3. 塑造嶺東技術學院的新形象

**■規劃內容：**
1. 研討會活動識別規劃
2. 研討會會場佈展統籌執行
3. 設計之夜策劃
4. 大會論文集企劃編印

**■執行策略/設計理念：**
以商業設計的回顧與展望為主題，利用論文發表與座談會方式，促進全國商業設計學術，實務界的交流與發展。研討會前夕的「設計之夜」，促進業界與學校的交流互動，加上強勢的整體VI系統規劃，配合多元化作品的現場展出，是此研討會之特色。

**■導入效益：**
1. 研討會成功圓滿，受到很大的肯定與良好的口碑。
2. 觸動中部大專院校的學術交流活動
3. 提昇嶺東技術學院知名度與認同感

**■獲獎記錄：**
1. 1999「中國之星」優秀標誌設計獎
2. 2000台灣創意之星海報設計類入選
3. 2000台北國際視覺設計展形象類金獎

業主：嶺東技術學院商業設計系
規劃單位：台灣形象策略聯盟
執行單位：侯純純設計事務所
專案總監：蘭　德
輔導顧問：楊夏蕙
創意指導：侯純純
企劃指導：周少凱
執行企劃：顏永杰
標誌設計：侯純純
基本要素規劃設計：侯純純
應用系統規劃設計：侯純純

**XYZ全國創意設計研討會**

XYZ全國創意設計研討會

指導單位：教育部顧問室
主辦單位：嶺東技術學院商業設計系
協辦單位：印刷與設計雜誌社　臺灣視覺形象設計協會

本活動是以「商業設計的回顧與展望」為主題，希望藉由此次活動促進全國商業設計學術、實務界的交流與發展，為此延伸出「XYZ三世代、XYZ三空間、眼耳口三感官」的概念，舉辦「XYZ全國創意設計研討會」。

XYZ全國創意設計研討會以「跨世紀、超空間的創意盛宴」為活動精神，藉由自由、快速的Sketch（草圖）線條傳達出「創意」與「設計」的靈活趣味，豐富繽紛的線條，交織成完整的視覺網路，象徵在研討會中熱絡的互動及創意的火花，在本次活動中，為台灣設計界進出新的光彩。

香港設計師協會
前主席新竣強先生

雲林科技大學設計學院
陳俊宏院長

台灣師範大學美術系
林磐聳教授

台灣科技大學工業設計系
林品章教授

台灣形象策略聯盟策略總監
楊夏蕙先生

山中傳情　為設計築夢
# 臺灣視覺設計高峰會

指導單位
經濟部商業司
主辦單位
中華民國美術設計協會
合辦單位
設計印象雜誌
參與社團
中華民國美術設計協會
中華民國企業形象發展協會
台灣海報設計協會
中華平面設計協會
中華民國形象研究發展協會
台灣包裝設計協會
台灣視覺形象設計協會
台灣設計創新管理協會
台南市美術設計協會
高雄市廣告創意協會
台中市廣告創意協會
台南視覺設計聯誼會
中華民國設計師協會
台灣創意設計中心
中國生產力中心
印刷工業技術研究中心
策辦小組
策辦人：楊宗魁
執行顧問：
鄧有立、楊夏蕙、陳志成
張文宗、何清輝、王士朝
執行人：夏書勳
總接待：林榮松、楊勝雄
承辦：
楊景方、楊景玉、王維憶
協力：許麗華、陳威廷
出席者相關職務代表
依個人擔任多重職務身分核計
社團理事長、會長=12位
前理事長、輔導會長=29位
副理事長、副會長=7位
秘書長、總幹事=7位
常務理監事=25位
理監事=77位
會員代表=69位
公部門代表=6位
專任設計院校教職=28位
兼任設計院校教職=22位
業界設計代表=52位

標誌設計：楊宗魁
識別系統規劃設計：楊景方

268

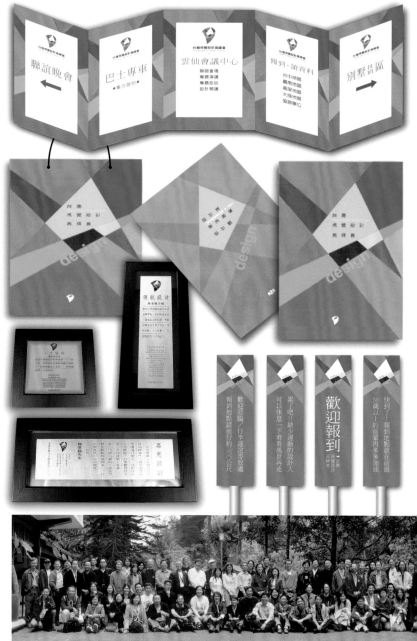

不是美工設計、不是廣告設計、不是印刷設計，符合實質效益的整合形象策略才是我們的